FILMISH

A GRAPHIC
JOURNEY
THROUGH FILM

by
EDWARD
ROSS

暢銷漫畫
圖解版

看懂
好電影
的快樂指南

⑩○
原點

著
愛德華‧羅斯

譯
灰土豆

CONTENTS

關於參考書目與註釋｜

在《看懂好電影的快樂指南》一書，你會看到各種理論著作的引用，書中引用的所有文字，皆於註釋中標示
出處，註釋部分從第179頁開始。此外註釋還揭示與解釋了內文與畫格中的參考內容與典故，也提供延伸閱
讀的書目及觀影清單，並對書中所探究的主題做補充說明。

獻給凱特琳 Caitlin

如果你以閃回的方式觀看我的一生，你會發現我總是與電影形影不離。孩提時代，每週五放學我都會騎車去電影院，戲院放什麼，我就看什麼。第一次看《侏羅紀公園》（Jurassic Park, 1993）讓七歲的我驚奇萬分。鞋子踩在俗氣的、被爆米花覆蓋的戲院地板上，每一刻都讓我的眼睛喜悅，我知道，我還想看更多。

很快，我就看了我能找到的一切電影。我看《魔鬼終結者》（The Terminator, 1984）的時候只有八歲，偷偷摸摸地在家裡的黑白電視機上看了這部電影的最後二十分鐘。我被迷住了，電影點燃了我的想像力，也點燃了我對這一媒介的激情，隨著我的成長，這個媒介也在不斷發展。

在少年時期，我有成堆的電影錄影帶，我沒完沒了地觀看它們：《機器戰警》（Robocop, 1987）、《2001 太空漫遊》（2001: A Space Odyssey, 1968）、《冰血暴》（Fargo, 1996）、《黑色追緝令》（Pulp Fiction, 1994），還有幾百部其他電影。錄影機壞掉的時候，我記得我會等到凌晨兩點，然後看電視台放的《活死人黎明》（Dawn of the Dead, 1978），看得睡眼惺忪，被那節奏慢極了的恐怖催眠。

我成了個「影癡」（film-nerd）。高中畢業之前，我每年夏天都會去愛丁堡國際影展（Edinburgh International Film Festival）做志工，看許多電影，看得迷迷糊糊，以至於在影展結束時，根本不記得自己看過什麼。大學時，我學習電影，探索了非常多在電影中運作的不可思議的、精彩的概念。

正是這份癡迷，《看懂好電影的快樂指南》才得以誕生。如果說看電影的生活能教給我什麼，那就是：電影提供給我們的遠不止簡單的娛樂。電影是一個場所，在其中，我們能更認識我們自己、我們的文化以及我們所處的世界。

《看懂好電影的快樂指南》接下來會用七章內容帶你進行一次電影之旅，探索電影史上超過三百部種類紛繁的電影，重揭人們所深愛的那些電影，並在這個過程中回答諸多有趣的問題：是什麼令恐怖片驚嚇到我們，使我們退避三舍？為什麼《終極警探》（Die Hard, 1988）是最近三十年來最偉大的「建築電影」？是什麼讓迪士尼的電影充滿了危險？

電影不僅僅是娛樂——對那些願意前往人跡罕至處的電影探索者來說，它們是引人入勝的財富寶藏。這本書對電影的研究非常徹底，含有大量參考資料，就算是閱片無數的資深影迷，也一定會找到一些新東西。

希望各位都能享受這段旅行！

愛德華・羅斯 Edward Ross

THE EYE

眼睛

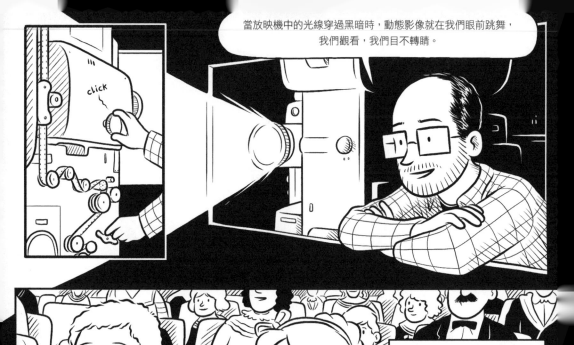

當放映機中的光線穿過黑暗時，動態影像就在我們眼前跳舞，
我們觀看，我們目不轉睛。

作為一項開創性的發明，
電影**革新**了我們看世界的方式，
打破了時空的藩籬，
把新的可能性帶入我們的視野。

從《火車進站》（*Arrival of a Train at La Ciotat*, 1896）
那簡單的奇觀展示，到使人沉浸畫面中的現代 3D 大片，
電影已經為觀眾帶來了超過一個世紀的歡樂，
也為我們提供了無窮的方式去審視這個世界。[1]

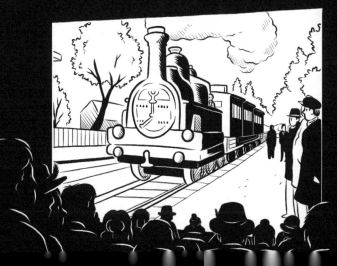

就如義大利電影理論家法蘭西斯科·卡塞蒂
（Francesco Casetti）所說：「電影解放了我們
的視野，並以一種生機勃勃的潛力重現。」[2]

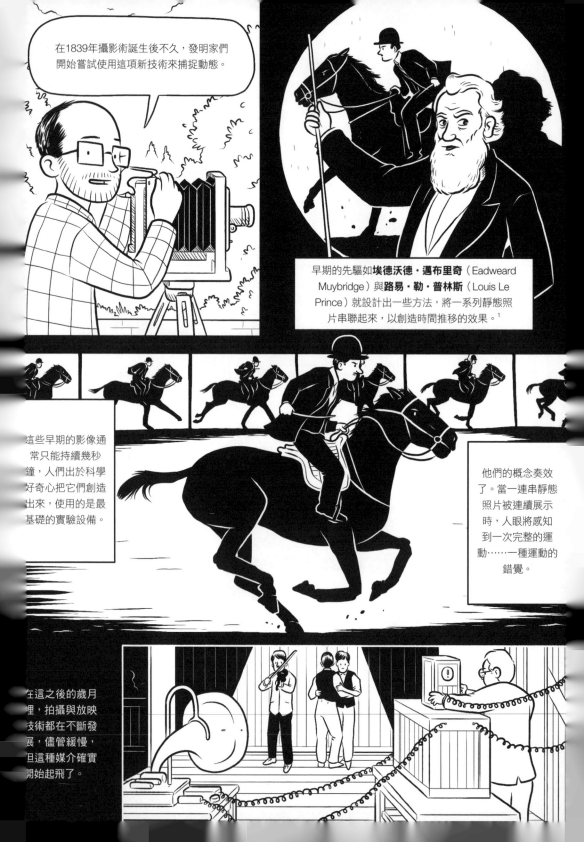

世界各地開始出現電影的公開放映，最初的嘗試，是**湯瑪斯‧愛迪生**（Thomas Edison）西洋鏡式的放映方式，之後，是**盧米埃兄弟**（Lumière Brothers）式為成群觀眾放映電影。

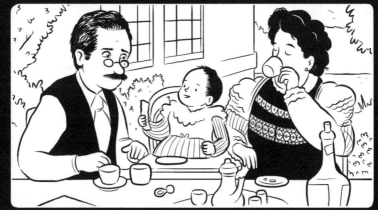

放映的內容，不過是一些日常生活片段，這些影片為十九世紀晚期的生活提供了影像證明。

《嬰兒的早餐》[1]

這些內容今天看起來或許有些古怪，甚至乏味，但對早期觀眾來說，這些影片的存在本身，就足夠成為一種奇觀了。

很快，電影先驅們開始使用攝影機去拍攝更為廣闊的世界，記錄重要的歷史事件，為觀眾提供了電影史學家湯姆‧岡寧（Tom Gunning）所說的「吸引力電影」（The Cinema of Attraction）。[2]

對這種能**代替**我們的眼睛去見證歷史的神奇發明，人們越發著迷。

不同於歷史畫、戰場素描或報紙上的報導。這些影像是可信的。你可以**看到**它是實際存在的，而且你**知道**它是真實的。

電影的力量毋庸置疑。

對蘇聯電影導演**狄嘉・維托夫**（Dziga Vertov）來説，攝影機不僅僅是眼睛的替代，它還是一種能夠**克服**人眼視野局限的工具。

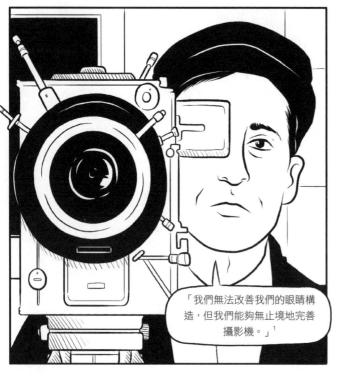

「我們無法改善我們的眼睛構造，但我們能夠無止境地完善攝影機。」[1]

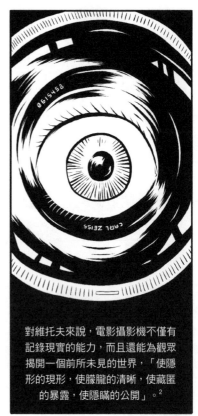

對維托夫來說，電影攝影機不僅有記錄現實的能力，而且還能為觀眾揭開一個前所未見的世界，「使隱形的現形，使朦朧的清晰，使藏匿的暴露，使隱瞞的公開」。[2]

他那炫目的大師之作**《持攝影機的人》**（Man with a Movie Camera, 1929）就是帶著這種理念去拍攝的，使用的技巧之多令人咋舌，並以此展示蘇聯生活中充滿生機的人們。[3]

為了捕捉蘇聯人民在工作與玩樂時的活力，電影使用了溶接（dissolve）、分割畫面（split screen）、重複曝光（multiple exposure）[4]、慢動作（slow motion）、動作倒轉（reverse motion）等大量特殊效果。

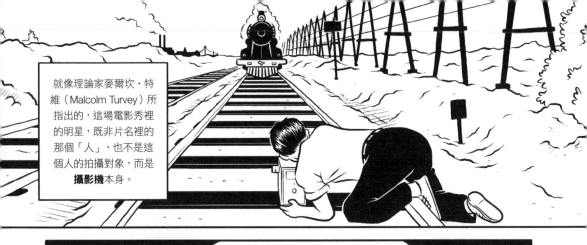

就像理論家麥爾坎·特維（Malcolm Turvey）所指出的，這場電影秀裡的明星，既非片名裡的那個「人」，也不是這個人的拍攝對象，而是**攝影機**本身。

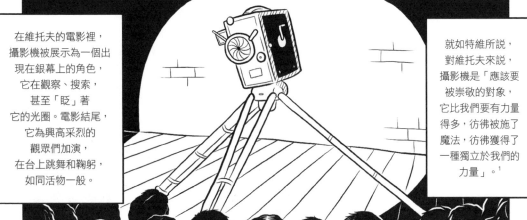

在維托夫的電影裡，攝影機被展示為一個出現在銀幕上的角色，它在觀察、搜索，甚至「眨」著它的光圈。電影結尾，它為興高采烈的觀眾們加演，在台上跳舞和鞠躬，如同活物一般。

就如特維所說，對維托夫來說，攝影機是「應該要被崇敬的對象，它比我們要有力量得多，彷彿被施了魔法，彷彿獲得了一種獨立於我們的力量」。[1]

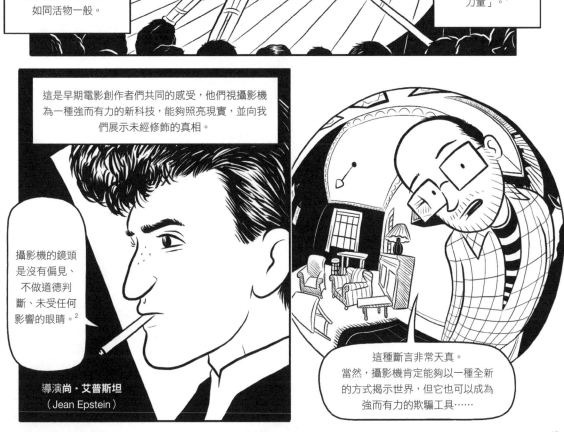

這是早期電影創作者們共同的感受，他們視攝影機為一種強而有力的新科技，能夠照亮現實，並向我們展示未經修飾的真相。

攝影機的鏡頭是沒有偏見、不做道德判斷、未受任何影響的眼睛。[2]

導演尚·艾普斯坦
（Jean Epstein）

這種斷言非常天真。當然，攝影機肯定能夠以一種全新的方式揭示世界，但它也可以成為強而有力的欺騙工具……

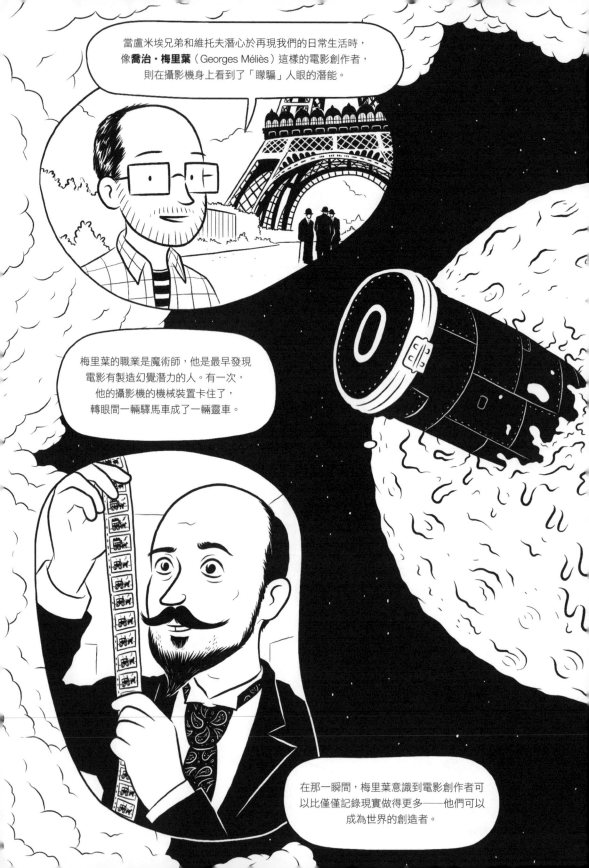

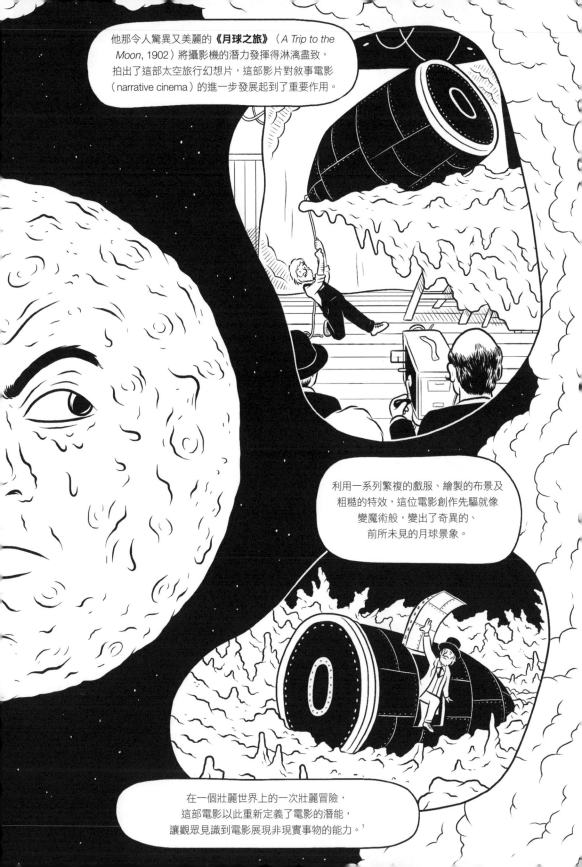

梅里葉製造的幻象帶有某種純真，然而並非所有的電影花招都是 OK 的。

紀錄片先驅《北方的南努克》（*Nanook of the North*, 1922）試圖為觀眾展示生活在加拿大北極圈內因紐特人（Inuit）的真實生活。

儘管電影標榜其真實性，但其中大量場景是在攝影機前擺拍的。

為擺拍而建的冰屋留了一面開口，以便讓攝影機拍攝；南努克在打獵鏡頭中使用一支傳統魚叉，而非他實際使用的獵槍，甚至，他銀幕上的妻兒都是演員扮演的。

電影這麼做是出於拍攝需要和浪漫主義，結果就是不可避免地混淆了真實與虛構，而這些都要觀眾完全當作事實買單。

我們對攝影機客觀性的信任，因為這部電影而嚴重動搖。攝影機遠非「無偏見的眼睛」，它的可靠程度，隨著操作它的電影創作者而有不同。

電影創作者選擇展示什麼或隱藏什麼，他們採用怎樣的攝影機角度與觀點，對於我們理解這個世界的方式有著巨大影響。[1]

1930 年代到 1960 年代是好萊塢的**「黃金年代」**（Golden Age），電影創作者們勤勉地維護著電影創造出的幻象，令觀眾沉浸在電影奇觀裡。

由於擔心過於風格化的手法會偏離觀眾的觀影經驗，讓觀眾對銀幕上的內容感到疑惑，因此許多慣用拍攝手法被創造出來，用以類比人眼看世界的方式。

達成這一點的方法包括：採用人眼習慣的景深，以及運用看起來自然、有目的的攝影機角度和剪接，還有製造出一個讓觀眾忘掉自己存在的銀幕世界。

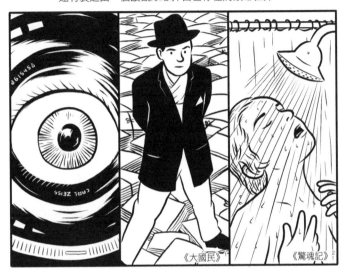

《大國民》[1]　《驚魂記》[2]

這種「無痕風格」（invisible style），在今天仍是主流大片拍攝的基石，它使我們看到的畫面自然，讓它們在我們眼中感覺是客觀真實的。

這些技巧把觀眾「包裹」在電影裡，其方式是把敘事置於前端與中心，創造出「一種如魔力般展開的密不透風的封閉世界，對觀眾的在場漠不關心」。[3]

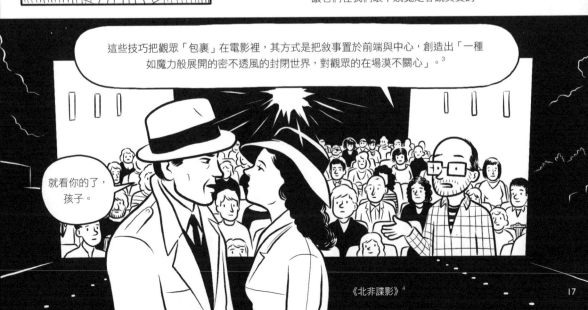

就看你的了，孩子。

《北非諜影》[4]

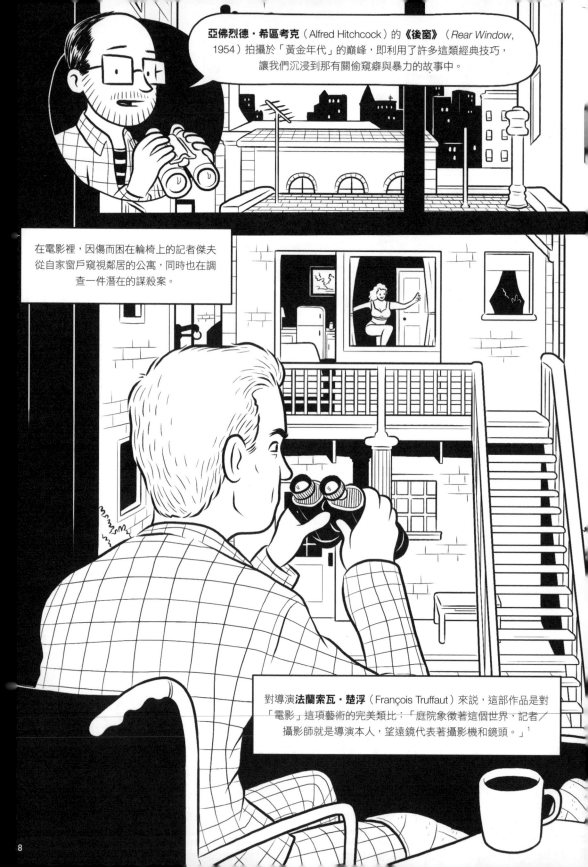

亞佛烈德・希區考克（Alfred Hitchcock）的《後窗》（Rear Window, 1954）拍攝於「黃金年代」的巔峰，即利用了許多這類經典技巧，讓我們沉浸到那有關偷窺癖與暴力的故事中。

在電影裡，因傷而困在輪椅上的記者傑夫從自家窗戶窺視鄰居的公寓，同時也在調查一件潛在的謀殺案。

對導演**法蘭索瓦・楚浮**（François Truffaut）來説，這部作品是對「電影」這項藝術的完美類比：「庭院象徵著這個世界，記者／攝影師就是導演本人，望遠鏡代表著攝影機和鏡頭。」[1]

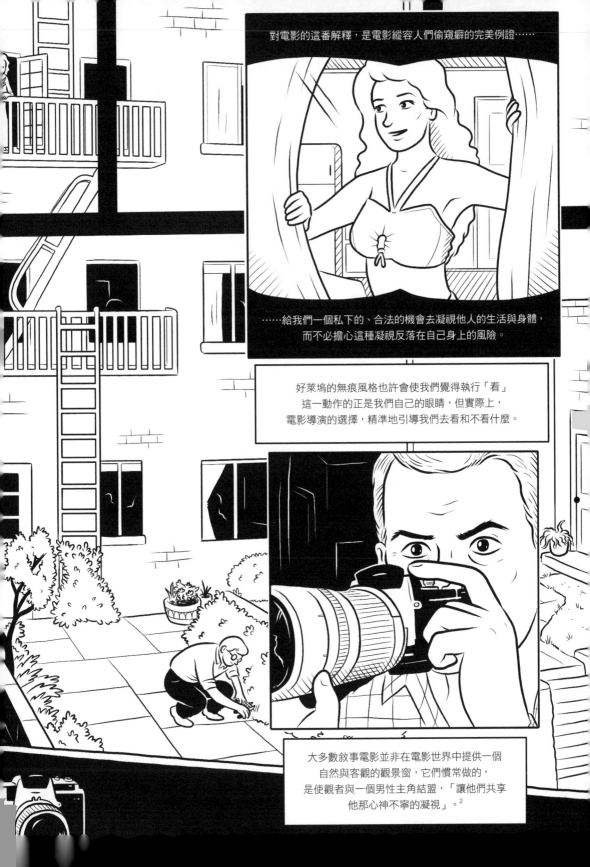

對電影的這番解釋，是電影縱容人們偷窺癖的完美例證……

……給我們一個私下的、合法的機會去凝視他人的生活與身體，而不必擔心這種凝視反落在自己身上的風險。

好萊塢的無痕風格也許會使我們覺得執行「看」這一動作的正是我們自己的眼睛，但實際上，電影導演的選擇，精準地引導我們去看和不看什麼。

大多數敘事電影並非在電影世界中提供一個自然與客觀的觀景窗，它們慣常做的，是使觀者與一個男性主角結盟，「讓他們共享他那心神不寧的凝視」。[2]

攝影機前方（演員）和攝影機背後（創作者）都由男人主導，
其後果是，好萊塢電影對男性主角的偏愛，
導致攝影機的視角通常被男人的**動作**和**目光**挾持。

《黃金三鏢客》

在這種情況下，女性角色成了「奇觀中的必需品」[2]，
她們在銀幕上不是作為積極主動的人物出現，更多情況下，
她們是被凝視的**物體**或被視為一種獎賞。

《吉爾達》[3]

這就是蘿拉·莫維（Laura Mulvey）稱為**「男性凝視」**
（Male Gaze）的極具影響力的電影理論，一系列電影
慣用技法迫使觀眾以老套的白人、男性、異性戀的視
角來看待這個世界。

這帶來**非常嚴重的問題**。因為攝影機基本上
取代了觀眾的眼睛，強制眼睛「去看它所看」，
而毫不在意觀眾自己的觀點。[4]

《亂世佳人》

《007》系列

正如女性主義電影評論家貝爾·胡克斯（Bell Hooks）
所說，「觀看之中有權力」[5]。這些電影如此頻繁地
將凝視的權力賦予男性主角，在現實與虛構世界中
都**加強了男性權力**。

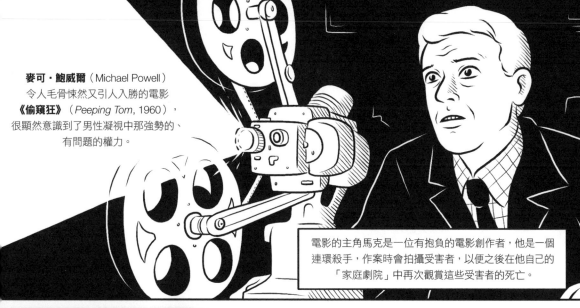

麥可・鮑威爾（Michael Powell）
令人毛骨悚然又引人入勝的電影
《偷窺狂》（*Peeping Tom*, 1960），
很顯然意識到了男性凝視中那強勢的、
有問題的權力。

電影的主角馬克是一位有抱負的電影創作者，他是一個
連環殺手，作案時會拍攝受害者，以便之後在他自己的
「家庭劇院」中再次觀賞這些受害者的死亡。

我們透過馬克的攝影機看到這些謀殺，
這是男性凝視原原本本的演繹，
讓我們成為他罪行的**共犯**。

馬克對這些女性施予的暴力是真實的，但同時，
這部電影強調男性凝視本身也是一種**象徵性的暴力**，
這種暴力征服並物化女性。

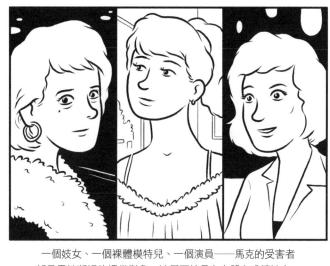

一個妓女、一個裸體模特兒、一個演員——馬克的受害者
都是男性凝視的慣常對象，她們不論是在身體上或精神上，
都早已被男人對她們身體的性趣所傷害。

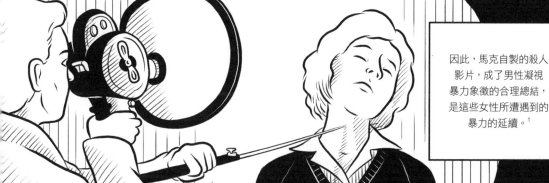

因此，馬克自製的殺人
影片，成了男性凝視
暴力象徵的合理總結，
是這些女性所遭遇到的
暴力的延續。[1]

在電影語言中,偷窺癖與男性凝視是如此根深蒂固,使得挑戰它們就意味著破壞電影敘事中最基礎的慣用技巧。

這也正是蘿拉‧莫維在她富開創精神的電影《斯芬克斯之謎》(*Riddles of the Sphinx*, 1977)中所做的,這是一部有意打破「好萊塢教戰手冊」所有規則的電影。

電影其中一部分,拍攝著努力照顧女兒的年輕母親露易絲,她身處的父權社會對她的窘境漠不關心。

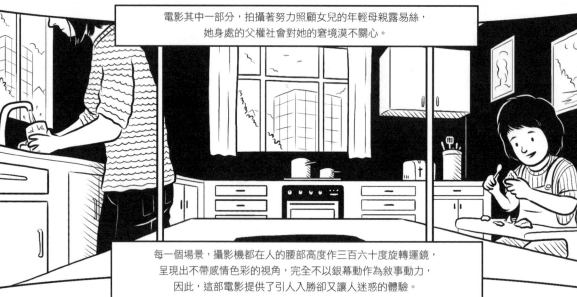

每一個場景,攝影機都在人的腰部高度作三百六十度旋轉運鏡,呈現出不帶感情色彩的視角,完全不以銀幕動作為敘事動力,因此,這部電影提供了引人入勝卻讓人迷惑的體驗。

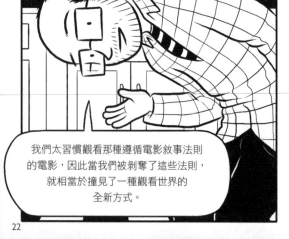

我們太習慣觀看那種遵循電影敘事法則的電影,因此當我們被剝奪了這些法則,就相當於撞見了一種觀看世界的全新方式。

《斯芬克斯之謎》故意避開大多數電影追求的沉浸感,提供了一個使觀者重新進入影片的角度,結果成為一部「需要去研究,而非僅僅去體驗」的電影。[1]

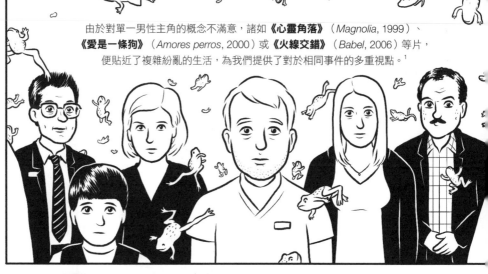

由於對單一男性主角的概念不滿意，諸如《心靈角落》（*Magnolia*, 1999）、《愛是一條狗》（*Amores perros*, 2000）或《火線交錯》（*Babel*, 2006）等片，便貼近了複雜紛亂的生活，為我們提供了對於相同事件的多重視點。[1]

儘管像莫維的這種實驗電影，證實它們極有能力去擊垮那些支撐男性凝視的傳統技巧，主流電影也搬出了自己的抵抗方式。

同樣引人注目的是，有些電影創作者使用了**不可靠的敘述者**（unreliable narrators）這種手法，將單一視角裡的內在主觀性，置於最顯著的位置。

《大國民》（*Citizen Kane*, 1941）透過那些認識凱恩的人們回憶，講述了一位報業大亨一生的故事。

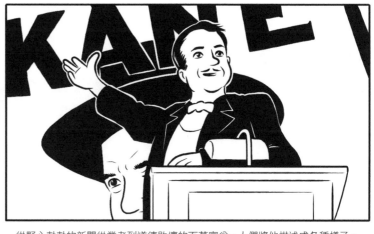

從野心勃勃的新聞從業者到道德敗壞的百萬富翁，人們將他描述成各種樣子，這些都是被主觀性曲解後的印象，合起來就描繪出這個男人複雜的樣貌。

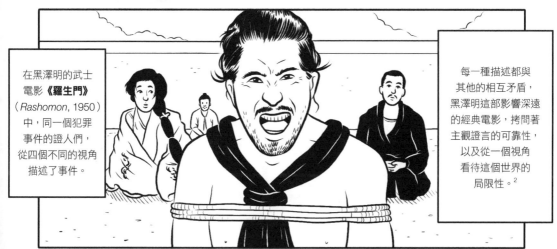

在黑澤明的武士電影《羅生門》（*Rashomon*, 1950）中，同一個犯罪事件的證人們，從四個不同的視角描述了事件。

每一種描述都與其他的相互矛盾，黑澤明這部影響深遠的經典電影，拷問著主觀證言的可靠性，以及從一個視角看待這個世界的局限性。[2]

主觀視角是恐怖片的關鍵元素，
就如彼得·哈欽斯（Peter Hutchings）
分析出的結論，「眼睛是恐怖片
首要的器官。」[1]

從《鬼玩人》（*Evil Dead II*, 1987）的眼球暴突到**《切膚之愛》**
（*Audition*, 1999）的針刺眼睛，恐怖電影充滿了各種各樣眼部受創
的畫面，似乎偏愛讓眼睛遭受各種可能會遇到的厄運。

鑽……鑽……
鑽……

但更重要的是，眼睛被呈現為一種不可信的器官。
縱觀這種電影類型，觀眾的所見總是有規律地
被戲弄、被迷惑、被阻擋。

燈在閃爍、無法點亮，殺手就潛伏在視野之外，
或在眼睛的眨眼瞬間出現，角色們常常無法確定
他們所看到的東西是否是真的。

恐怖玩弄著我們所見，以引起恐懼感，
利用看到太多或看到太少引發焦慮，
同時，我們想看的欲望正與
我們把頭扭開的本能互相鬥爭。

諸如《月光光心慌慌》
（*Halloween*, 1978）或《十三號星期五》
（*Friday the 13th*, 1980）這樣的砍殺電影
（slasher films），當我們一再被推入
電影中凶殘反派的視角時，這種對於
「觀看」的癡迷就成了關鍵主題。

電影最初專注於這種跟蹤狂般的男性凝視，
當女主角或者**「最後的女孩」**（final girl）*出現時，
影片視角出現了反轉，她敢於**回望**推殘者並將局面扭轉。

恐怖片理論家卡蘿・科洛弗（Carol Clover）
解釋道：「『**最後的女孩**』**尋找**殺手，
甚至跟蹤他來到林間小屋或地下迷宮，
然後**看到**他，就此（通常是第一次）
將殺手帶入我們的視野。」[1]

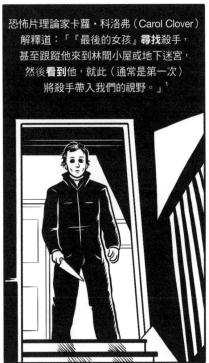

作為男性凝視的
靈巧反轉，這一做法
將敘事力量以及
觀看的權力交還到
女性英雄手上，
並要求觀眾採用
一種女性身分認同的
觀點──非常遺憾，
這是主流電影中
非常罕見的。

就像科洛弗所說：
「電影進展時，
如果我們搖擺不定地
轉移我們的同情心，
並在過程中將之
分散到其他角色身上，
我們最終會將自己
代入到最後的女孩中，
不會有別的結果。」[2]

*這是在恐怖片、特別是砍殺電影中的一種慣用手法，指最後一個活下來面對殺手的女人，常是作為倖存者來講述故事的人。

這種**回望**（gazing back）的概念是非常重要的。在電影中，當銀幕上的角色直接望向攝影機鏡頭，看起來就像是直接望向觀眾本身的時候，反向凝視中所蘊含的力量特別明顯。

這是一種驚人的效果，回瞪令我們的眼睛注意到我們的凝視，打破了存在於真實世界與電影世界中間那隱形的**「第四面牆」**（Fourth Wall）。

在主流電影那「密不透風的封閉世界」，長期以來這被認為是不可為的。就像早期電影評論家與編劇法蘭克・伍德（Frank Wood）所說：

剎那間，真實的感覺被摧毀了，佔據觀者心靈、以視覺暗示控制觀者的催眠式幻覺消失了。[2]

不過，在電影史上，直接看向攝影機的強力例證並不缺乏，如《火車大劫案》（*The Great Train Robbery*, 1903）中直接射向攝影機的驚人一槍，到《大快人心》（*Funny Games*, 1997）中看向觀眾的自我指涉式喊話。[3]

你覺得怎麼樣？你覺得他們有機會贏嗎？你站在他們那一邊，是不是？

史派克・李（Spike Lee）的《為所應為》（Do the Right Thing, 1989）故事發生在炎炎夏日，深入調查一個紐約社區的緊張種族關係，電影提供了格外具有說服力的直接面對鏡頭的例證。

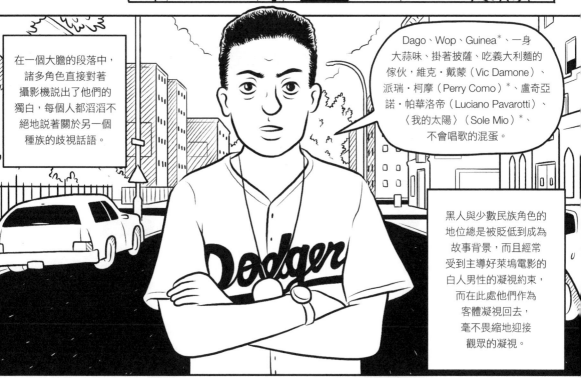

在一個大膽的段落中，諸多角色直接對著攝影機說出了他們的獨白，每個人都滔滔不絕地說著關於另一個種族的歧視話語。

Dago、Wop、Guinea*、一身大蒜味、掛著披薩、吃義大利麵的傢伙，維克・戴蒙（Vic Damone）、派瑞・柯摩（Perry Como）*、盧奇亞諾・帕華洛帝（Luciano Pavarotti）、〈我的太陽〉（Sole Mio）*、不會唱歌的混蛋。

黑人與少數民族角色的地位總是被貶低到成為故事背景，而且經常受到主導好萊塢電影的白人男性的凝視約束，而在此處他們作為客體凝視回去，毫不畏縮地迎接觀眾的凝視。

這是令人驚異且難以忘懷的場景。藉由回敬了我們通常不受挑戰的凝視，這些角色迫使我們認識到我們與種族主義權力結構的共謀關係，並且對充斥在電影中我們隨意接受的有關種族的陳腔濫調提出挑戰。

*Dago、Wop、Guinea 三個詞都意指義大利人，均含貶義。
*戴蒙與柯摩皆為有義大利血統的美國歌手。
*帕華洛帝為義大利男高音，〈我的太陽〉為其代表作。

自從莫維對敘事電影中的男性凝視
展開了激烈的攻擊，電影讓觀眾代入的方式
發生了劇烈變化。

儘管那些無痕風格仍佔主導地位，但我們現在比以往更加意識到
所見之物的中介性質，以及電影提供的主觀視角。

《偷窺狂》[1]

就像《為所應為》中的角色們所產生的效果，觀眾並非盲目地
屈從於攝影機男性的、至高無上的、恐同式的凝視，他們在學著
向這些凝視投以他們自己批判的、分析的「對抗凝視」。

伴隨著電影的發展
過程，我們能看到
不斷增多的
複雜視角，這些視角
不再是為了支撐
一個密不透風的
封閉世界，而是將
電影風格的邊界
擴張至「解放我們的
視角」。[2]

今天，跳接（jump
cut）、變焦（zoom）、
分割畫面以及
許多其他易被察覺的
技巧可以使用自如，
而觀眾毫不在意。
同時，諸如 CGI
（computer-generated
imagery，電腦成像）
與 3D 技術正在將敘事
電影重新定義為
「去沉浸其中而非
觀看的東西」。[3]

《阿凡達》

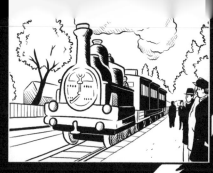

從很多方面來說，
這是對電影剛誕生的
那個時代的回歸，
那個時候，「吸引力電影」
透過奇觀和社交性的
觀影來吸引觀眾，
而非後來佔主導地位的、
隔離窺視般的觀影方式。

《地心引力》

這也許不是莫維心中
關於電影的夢想，
但這些發展將
電影變換成一種
更適宜去冒險、
探索而不僅僅是
靜靜窺視的媒介。

當然，主流電影中仍會有揮之不去的
偷窺癖與父權主義視角的問題⋯⋯

但這不會減少電影所持續擁有的一種力量，
即打開人類視角的潛力，並教會我們
「用前所未有的方式去觀看這個世界」。[1]

《變形金剛》

THE BODY

身體

在電影的漫長歷史上，它將自己的「眼睛」訓練得最擅於關注**人類的身體**。

我們是「著迷於相似性（likeness）與識別性（recognition）」[1]的物種，而電影以各種形式為我們提供了探索身體的途徑。

人類的身體無窮迷人。肉、血和骨頭使軀體有生命力。對我們的無形**精神**來說，身體是最基本的**物質**基礎，沒有身體，我們就無法存在。

但身體不僅僅是有機物質，它還是由文化及社會所塑造出的強大象徵。

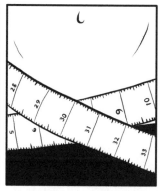

然而，「身體悲慘地屈從於分解與衰敗」[2]；我們的身體，是生與死、內部與外部、自我與他者之間的焦慮戰場。

因此，從電影明星魅力十足的身體，到恐怖片與科幻片中怪物式的人類形體，人體在銀幕上以無數種方式被賦予了生命和動作。

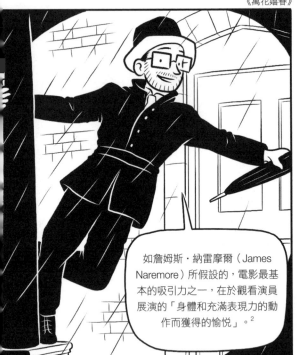

《萬花嬉春》[1]

這種吸引力在早期電影表演中有著關鍵地位，其中，誇張的動作和表情，非常清晰地反映出戲劇和雜耍的傳統，而銀幕表演正是由此發端。

勞萊與哈台[3]

如詹姆斯‧納雷摩爾（James Naremore）所假設的，電影最基本的吸引力之一，在於觀看演員展演的「身體和充滿表現力的動作而獲得的愉悅」。[2]

造成的結果，就是湯姆‧岡寧所稱的「表現癖式電影」（exhibitionist cinema）[4]——對肢體表演的強調超過了敘事。

《將軍號》

巴斯特‧基頓（Buster Keaton）是技巧最高超的默片明星之一，他的職業生涯就是建立在奇觀式表演的吸引力之上。

《航海家》[5]

從**《將軍號》**（The General, 1927）中失控的火車，到**《船長二世》**（Steamboat Bill Jr., 1928）中坍塌的建築，基頓從容不迫地接受默片誇張的肢體表現特性，使用遠景（long shot）、長鏡頭（long take）來強調他運動中的身體。

基頓的努力創造了電影史上一些真正神奇的時刻，他在喜劇中對自己身體的高超掌控，不論在今天還是在默片時代，都一樣有趣且震撼人心。[6]

隨著電影製作的進化和敘事電影的發展，表演的**性質**也改變了。

有個說法是，電影創作先驅 **D・W・格里菲斯**（D. W. Griffith）為了更加展現女主角的美，發明了特寫（close-up）。[1]

這個故事背後有著非常深的意義。鏡頭不再總是從遠處拍攝，現在連最細微的面部動作，都變得與整體的身體姿態同樣重要，而演員也被迫要成為「控制臉部肌肉與眼睛運動的大師」。[3]

《黃金三鏢客》[4]

《聖女貞德受難記》[2]

此時對演員的要求，變得更加需要全面融入角色之中，這令**方法派演技**（method acting）興起，這種技巧中，要求演員沉浸到角色中，吸取自身生活的經驗，使自己與正在表演的角色融為一體。[5]

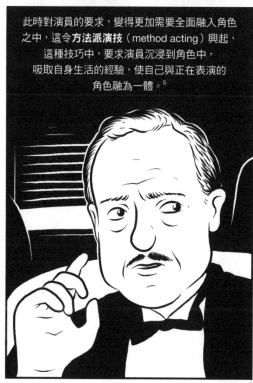

《教父》[6]

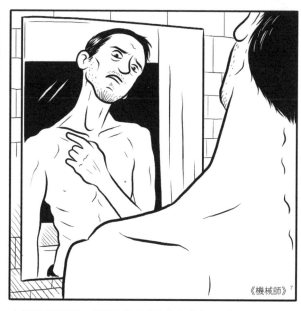

《機械師》[7]

在摒棄戲劇風格，爭取寫實主義和真實感的過程中，方法派演技有時候會走向令人震驚的極端，比如像**勞勃・狄・尼洛**（Robert De Niro）、**莎莉・賽隆**（Charlize Theron）和**克里斯汀・貝爾**（Christian Bale）這樣的演員，會改變自己的體型以更加真實地進入角色。

在**史派克·瓊斯**（Spike Jones）幽默而創意十足的**《變腦》**（*Being John Malkovich*, 1999）裡，演員身體的奇觀與吸引力是其核心主題。

電影裡，冒失的操偶師克雷格發現了一個通道，可以通向演員約翰·馬可維奇的大腦，讓他能在持續十五分鐘的時間內，看到馬可維奇所看見的一切。

克雷格把這個體驗變成了一種怪異的遊樂活動，並開始掌管這個通向馬可維奇大腦的入口，向那些極度渴望擺脫自己平凡的身體、並希望成為他人（馬可維奇）的人們收取費用。

當克雷格將自己操控木偶的技能用在馬可維奇身上、從大腦通道內部將其控制後，他自己最終也逃入其中。

當克雷格不再被自己的身體束縛，他「寄居」在馬可維奇的身體裡，以這個演員的名聲開始了新生活。

克雷格希望
這種轉換到他人
身體的行為，
能解決他自身的
可悲，可是
並沒有奏效。

就如批評家大衛·烏林
（David Ulin）所說：
「克雷格之所以設法
寄居在馬可維奇的身
體裡，是因為他認為這
能讓他就像一個演員
那樣——自信、出色、
酷。不過，玩笑最終開
在了自己身上，因為相
反的事發生了：馬可維
奇開始慢慢變得像克
雷格。」[1]

這部電影是對現代
文化的完美迴響：
我們對**自己身體**的不滿，
被轉化到對**名流身體**的
文化迷戀中，
這些名流充當了
我們身分認同的容器，
如同一塊白板，
我們在當中**融入**了
自己的希望與抱負。

如同這部電影所
嚴酷證明的那樣，
這種逃離的機會
是一場虛幻，
而且「轉移到
另一個身體裡，
根本不是真正的
逃離方法，
這場機會只不過
是將自我囚禁到
別人的身體裡」。[2]

表演的形式總是不斷進化，在數位時代，在演員真實的身體表演中，融入虛擬技術的做法越來越常見。

表演捕捉技術（performance capture）可以讓電影創作者們記錄演員的表演，並將之定位到數位化的角色身上，這種技術可見於《魔戒二部曲：雙城奇謀》（*The Lord of the Rings: The Two Towers*, 2002）和《猩球崛起》（*Rise of the Planet of the Apes*, 2011）這樣的電影中。[1]

這就相當於二十一世紀的操偶術，這些技術為電影創作者們提供了前所未有的控制力，以創造出奇特的、常常是非人類的角色，並且讓演員有了絕佳的機會去**表現新的生命型態**。[2]

但這種技術可能有一個缺點，演員失去了他們的自主權與首要地位，「僅僅為數位資料提供原始素材」，以供動畫設計師與導演處理或打磨。[3]

在電腦運算的枯燥環境中，我們往往會失去那些使電影變得美妙的小小瞬間——那些小錯誤、即興表演以及各種無法預見的事，這些都為成品添加了豐富性，而這些元素並不是事前規劃好就能拍出的。

《現代啟示錄》[4]

在電影中，身體的角色不僅僅是表演上的奇觀。電影在文化中佔有一席之地，因此在加強或挑戰「身體標準」的文化觀念上，電影扮演著關鍵角色。[1]

如同尼亞爾·理查森（Niall Richardson）所說：「是文化告訴我們，身體的『理想』體重是多少，身體應該如何打扮／迎合潮流，身體應『執行』它『合適的』性別。」[2]

電影院正是這種身體文化焦慮被表達、被協商的場所，也是身體之間的差異被展示與被檢驗的場所。

卡梅奧電影院[3]

縱觀整個電影史，主流電影一直在與種族多樣性的表現方式做鬥爭。

在電影史最早的幾十年裡，大多數黑人角色取材於「從奴隸時代就存在的刻板印象」[1]，而且通常由塗了「黑臉」的白人演員飾演。

《第凡內早餐》（*Breakfast at Tiffany's*, 1961）中的米奇‧魯尼（Mickey Rooney）。

這些做法一直到1960年代都很常見，當白人演員飾演非白人角色時，真正的少數族裔在銀幕上大部分是缺席的。

《草莽雄風》（*Apache*, 1954）中的伯特‧蘭卡斯特（Burt Lancaster）。

赤紅聖戰（Crimson Jihad）每週會血洗一座美國大城市，直到我們的要求得到滿足。

同時，醜陋的種族刻板印象在二十世紀的電影中大行其道，甚至滲透到最單純的闔家歡電影中。

《小飛象》

從《一個國家的誕生》（*The Birth of a Nation*, 1915）到《魔鬼大帝：真實謊言》（*True Lies*, 1994），種族的「他者」常被拿來當反派，他們在膚色和外表上的不同，讓他們成為正直白人英雄的對立面。[2]

當民權運動爭取平等時，
主流電影以種族混合的搭檔電影做回應，
在這些電影裡，白人與黑人在銀幕上
進行合作。

《逃獄驚魂》[1]

儘管如此，雖然像《**48 小時**》（*48 Hrs.*, 1982）和《**致命武器**》（*Lethal Weapon*, 1987）等電影提供了輕鬆與樂趣，卻留存著種族主義的暗湧。

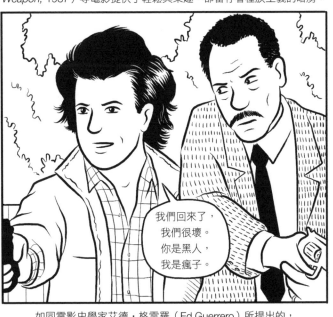

我們回來了，
我們很壞。
你是黑人，
我是瘋子。

如同電影史學家艾德・格雷羅（Ed Guerrero）所提出的，
這些電影「把黑人在電影上的表現置於『保護性拘禁』的狀態，
也就是說，處於白人的領導之下或與之聯合主演，
這樣才符合白人的觀感，也與黑人本質上該是什麼樣子的
期待一致。」。[2]

《我是傳奇》

《駭客任務》

但是，就像瑪麗・貝爾特蘭
（Mary Beltrán）所斷言：
儘管現代電影已大致採用
多元文化的要求來挑選演員，
但「白人優越論及非白人的從屬地位，
這樣的意識型態仍持續具有
重要影響」[3]，因為白人男性英雄
仍繼續**支配**著銀幕。

現代電影也許是有希望的，像**威爾・史密斯**（Will Smith）、**勞倫斯・費許朋**（Laurence Fishburne）、**山繆・傑克森**（Samuel L. Jackson）和**丹佐・華盛頓**（Denzel Washington）等明星，他們所出演的一些角色在被創作出來時，並未有種族上的考量，這些角色並不是由身體的外觀來定義的。

《七年之癢》[1]

在電影中，女性的身體也許是最被定規的角色，一次又一次被用作提供色情奇觀搬上銀幕。

《不法之徒》[2]

利用慢動作（slow motion）、不完整的特寫或剪影，這些角色的「視覺表現傾向於與故事線的發展相抵觸，在情慾注視的時刻裡凝固了動作的流動」。[3]

《畢業生》

《第七號情報員》[4]

在電影史上，一個常見的傾向是，女性都是作為**物體**在電影中被建構起來的，她們的呈現只是為了**被觀看**或被當作男性英雄的**獎賞**。

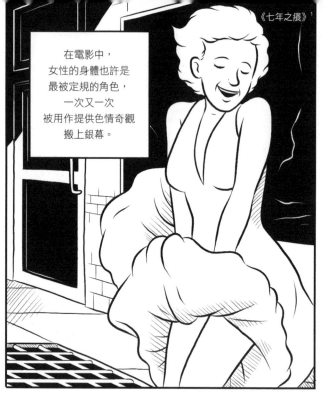

《變形金剛》[5]

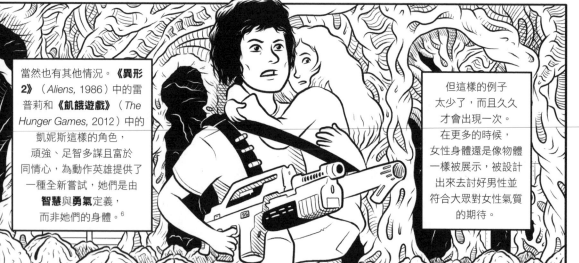

當然也有其他情況。**《異形2》**（*Aliens*, 1986）中的雷普莉和**《飢餓遊戲》**（*The Hunger Games*, 2012）中的凱妮斯這樣的角色，頑強、足智多謀且富於同情心，為動作英雄提供了一種全新嘗試，她們是由**智慧**與**勇氣**定義，而非她們的身體。[6]

但這樣的例子太少了，而且久久才會出現一次。在更多的時候，女性身體還是像物體一樣被展示，被設計出來去討好男性並符合大眾對女性氣質的期待。

男性身體也同樣傾向於被**物化**，儘管情況與女性非常不同。就像史蒂夫·尼爾（Steve Neale）指出：「在電影中女性被研察，男性則要經受考驗。」[1]

《魔宮傳奇》[3]

奇觀式的男性身體不是令敘事流動停滯，而是帶著一種對肌肉與身體力量的強調在動作中被展示出來。

《300壯士：斯巴達的逆襲》[2]

男性身體要經受極限的考驗，被看作「一具毀滅機器，以及持續被磨損、被摧殘的肉體」。[4]

《第一滴血續集》[5]

從西部片到超級英雄片，男性身體是英雄持續鬥爭的場所，英雄的身體代替其他人接受懲罰。

《黑暗騎士：黎明昇起》[6]

不過，在主流電影中，男性身體越來越多經歷著與女性相似的、徹底的審視。**《007 首部曲：皇家夜總會》**（*Casino Royale*, 2006）中可以看見詹姆士·龐德從海浪中極具色情意味地起身，這是有意向**《第七號情報員》**（*Dr. No*, 1962）中哈妮·萊德（Honey Ryder）相同動作的經典場景致敬。

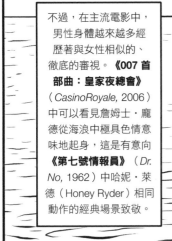

這次男性身體被純粹作為奇觀來**展示**，同樣以慢動作拍攝，而這種拍攝手法已在女性身上使用許多年。

對性別身體的壓迫，在**戴倫‧亞洛諾夫斯基**（Darren Aronofsky）的
《力挽狂瀾》（*The Wrestler*, 2008）中被優美地闡明了。

電影講述了上了年紀的摔跤手蘭迪‧
「大錘」‧羅賓森，他的身體在摔跤場上
經年搏鬥，已經疲憊不堪。

每天晚上，他被台上的碎玻璃刺痛、被掌摑、被割傷、被拳錘、
被擊打，而這一切都在一群尖叫著的人群面前發生。

當他與凱西迪
（一個職業生涯將盡
的脫衣舞女郎）
開始了一段
感情關係時，
我們看到這兩個
角色是如何以
截然不同的
方式被他們的
肉體角色（bodily
roles）影響。

當凱西迪將她自己暴露在男人的肉慾凝視之下，在脫衣舞酒吧
奮力掙得他們的金錢和關注時，蘭迪也必須為了娛樂粉絲，
讓自己的身體屈從於「極端與荒誕的虐待」。[1]

他們兩人映照著對方，他們這樣的人
無力逃脫那定義並勾勒出他們身體的
極端性別角色。

通過不同的方式，他們都在電影
那令人痛苦的結尾中被毀滅了。

對於與文化概念裡的「正常」相抵觸的身體，電影常常顯露出一種**迷戀**。電影經常描繪由身體所**定義**的角色，這些身體是畸形的、殘疾的、顯老態的，或者是無法適應二元性別的。

這些電影再三使用被邊緣化的身體，特別是殘疾的身體，作為「一種簡便的表達方式，以便生動地、有效地為角色增加趣味、表達角色內心性格或起到劇情功能」。[3]

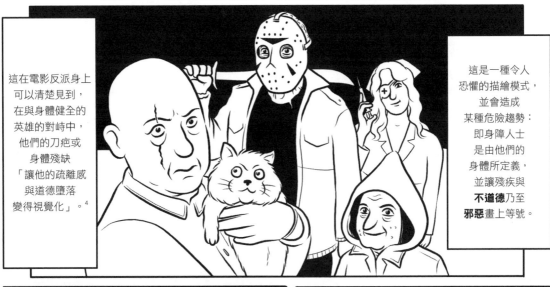

這在電影反派身上可以清楚見到，在與身體健全的英雄的對峙中，他們的刀疤或身體殘缺「讓他的疏離感與道德墮落變得視覺化」。[4]

這是一種令人恐懼的描繪模式，並會造成某種危險趨勢：即身障人士是由他們的身體所定義，並讓殘疾與**不道德**乃至**邪惡**畫上等號。

有些電影試圖去重新調整這種平衡，以更為同情的表達方式，嘗試表現出身障人士的真實生活，在這些電影裡身體有殘疾的人也能獲得幸福與認同。

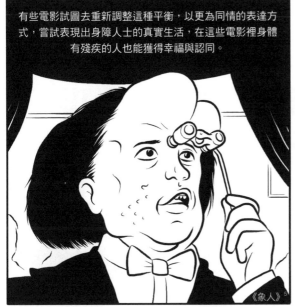

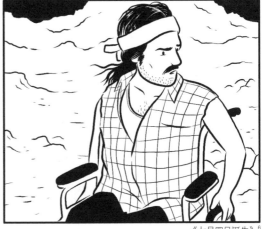

《七月四日誕生》[6]

然而這些**戰勝了逆境**的敘事仍然帶有很大問題，它們將殘疾描繪成一種需要被克服的「問題」，卻忽視了我們這個天生歧視殘疾的社會的失敗。

陶德・布朗寧
（Tod Browning）
的《畸形人》
（Freaks, 1932）
這部電影直視
身障人士，
講述一群以
「馬戲團雜耍
畸形人」為職業的
身障人士。

電影上映時被認為是「恐怖集錦目錄」（a catalogue of horrors），由於大眾的強烈抗議，該片被戲院撤片[1]。然而現在有一些人認為，在過去描繪身障人士的電影裡，這部片是當中最為複雜的。

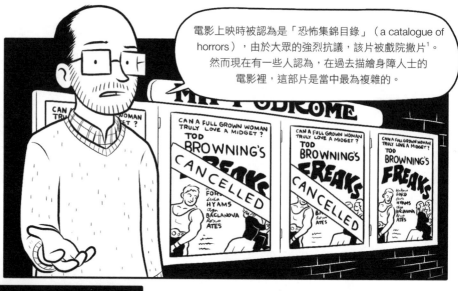

電影以馬戲團雜耍表演為背景，講述身體健全的空中飛人克萊歐嫁給漢斯——一個侏儒——以詐騙他繼承的遺產。

挾著聳動的片名與場景，表面上，電影似乎玩弄著觀眾在面對身體差異時所產生的焦慮感。

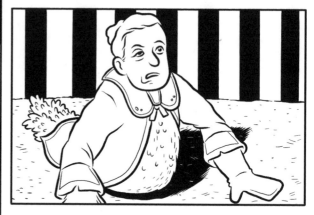

但是，就如瑞秋・亞當斯（Rachel Adams）所說：「這部片並不像一些負面評論所說的那樣，利用攝影機進一步貶低了身障演員，相反，《畸形人》證明了電影能為各形各色的差異創造出更大的包容。」[2]

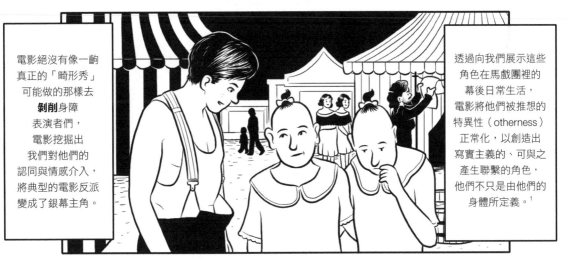

電影絕沒有像一齣真正的「畸形秀」可能做的那樣去**剝削**身障表演者們，電影挖掘出我們對他們的認同與情感介入，將典型的電影反派變成了銀幕主角。

透過向我們展示這些角色在馬戲團裡的幕後日常生活，電影將他們被推想的特異性（otherness）正常化，以創造出寫實主義的、可與之產生聯繫的角色，他們不只是由他們的身體所定義。[1]

因此，雖然克萊歐無法將她的同事們看成「舞台上畸形角色以外的其他東西」[2]，但我們可以。

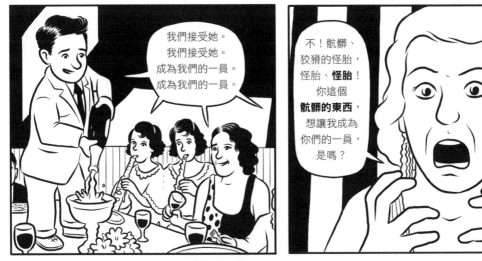

我們接受她。
我們接受她。
成為我們的一員。
成為我們的一員。

不！骯髒、狡猾的怪胎，怪胎、**怪胎**！你這個**骯髒的東西**，想讓我成為你們的一員，是嗎？

這部電影以馬戲團畸形人表演者們對克萊歐的罪行進行復仇告終。

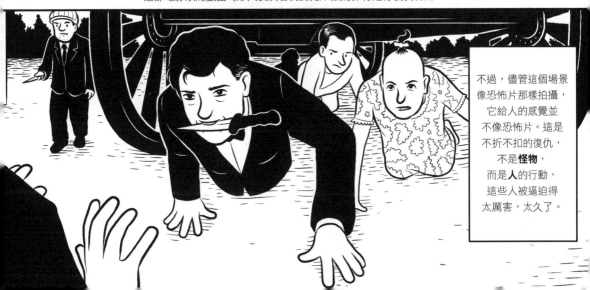

不過，儘管這個場景像恐怖片那樣拍攝，它給人的感覺並不像恐怖片。這是不折不扣的復仇，**不是怪物**，而是**人**的行動，這些人被逼迫得太厲害，太久了。

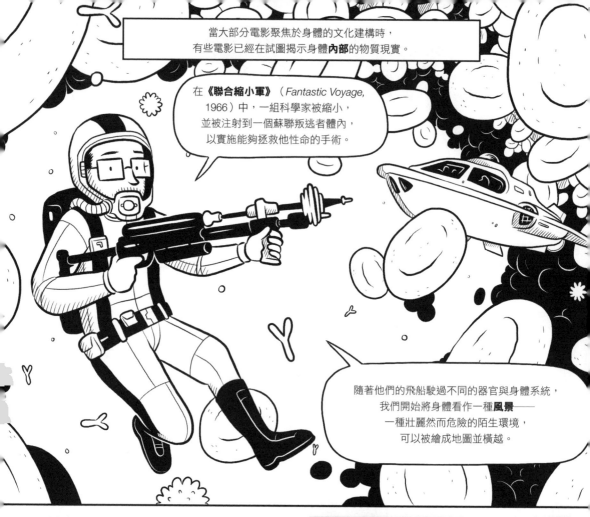

當大部分電影聚焦於身體的文化建構時，
有些電影已經在試圖揭示身體**內部**的物質現實。

在《聯合縮小軍》（*Fantastic Voyage*,
1966）中，一組科學家被縮小，
並被注射到一個蘇聯叛逃者體內，
以實施能夠拯救他性命的手術。

隨著他們的飛船駛過不同的器官與身體系統，
我們開始將身體看作一種**風景**——
一種壯麗然而危險的陌生環境，
可以被繪成地圖並橫越。

影片著迷於不可知的**內部世界**，這電影「是被一種渴望驅使，
想要知道身體裡發生著什麼，
想看看運作中的身體內部」。[1]

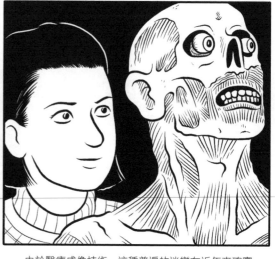

由於醫療成像技術，這種普遍的迷戀在近年來確實
增強了，這技術反過來又塑造了諸如**《鬥陣俱樂部》**
（*Fight Club*, 1999）、**《活人破膽》**（*Anatomie*, 2000）
等電影描繪身體內部的方式。[2]

我們和自己身體的複雜關係，部分源於我們覺察到身體與「自我」之間的分裂。

就像理查森所説：「當頭腦／心靈，與思想、理性、哲學、控制、超驗相結合，身體便只意味著難駕馭的激情、無節制以及固有」。[1]

許多電影創作者為了獲得靈感，轉向了我們身體**怪異**的一面──剝離正在軟化的文明面具，揭示人類形態骯髒、汗濕、污穢的一面。

《極樂大餐》（*La Grande Bouffe*, 1973）中，四個中產階級男人遁入一間別墅，開始了一場巨大盛宴。

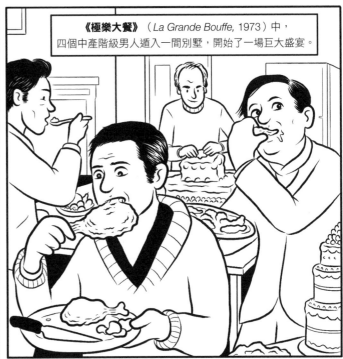

起初，這是一場有文化的、文明的活動，當這些人企圖要讓自己吃到撐死，這個假期很快就失去控制，變成粗野猛烈的狼吞虎嚥、交媾、嘔吐與腹瀉。

如果你不吃……你就不會死！

這部電影對資本主義的無節制進行了黑色幽默式的諷刺，展示了人類身體最基本的樣貌：一大團肉，各種體液脹裂了身體，從細縫流出。[2]

從《極樂大餐》和《人體雕像》（*Taxidermia*, 2006）的污穢、肉慾到**血漿片**（splatter cinema）的強烈暴力，電影創作者們因極其肉體的、怪異的身體意象而興高采烈。但為什麼嘔吐、排泄物、血與內臟有如此強烈的能量令我們震驚並擊垮我們？

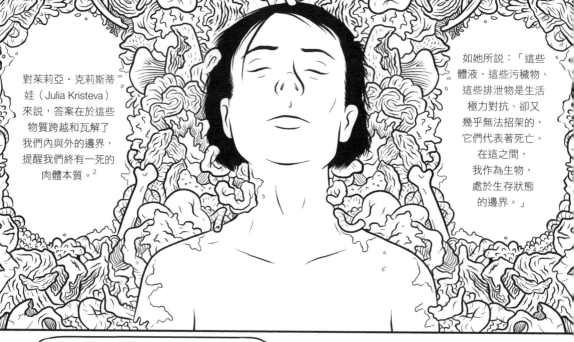

對茱莉亞‧克莉斯蒂娃（Julia Kristeva）來說，答案在於這些物質跨越和瓦解了我們內與外的邊界，提醒我們終有一死的肉體本質。[2]

如她所說：「這些體液、這些污穢物、這些排泄物是生活極力對抗、卻又幾乎無法招架的，它們代表著死亡。在這之間，我作為生物，處於生存狀態的邊界。」

這些東西通常被控管、不易接近，在文化進程中被隱藏或柔化了……

倘若沒有，**屈辱**就會攫住我們：被這些不得體的、不潔淨的東西激起噁心與恐懼的感覺。

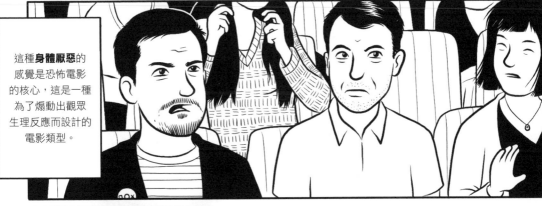

這種**身體厭惡**的感覺是恐怖電影的核心，這是一種為了煽動出觀眾生理反應而設計的電影類型。

《驚魂記》[1]

就如文化評論家芭芭拉‧克里德（Barbara Creed）所認為：「恐怖片充滿了極為可鄙的影像，首先是屍體，不論是完整的還是殘缺的，而後是一系列人體產生的廢物，比如血、嘔吐物、唾液、汗水、眼淚和腐爛的肉。」[2]

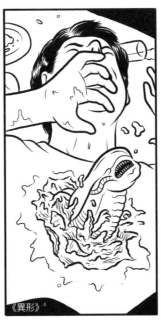

《異形》[4]

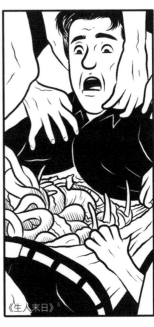

《生人末日》[5]

當刀子劃過皮膚，外星人從身體內部爆出，血、內臟、膽汁橫濺到銀幕上，自我與外部之間的邊界線便**徹底瓦解**。

《魔女嘉莉》[3]

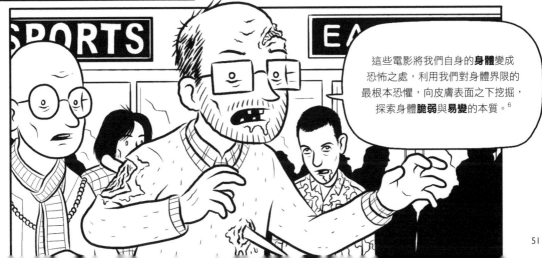

這些電影將我們自身的**身體**變成恐怖之處，利用我們對身體界限的最根本恐懼，向皮膚表面之下挖掘，探索身體**脆弱**與**易變**的本質。[6]

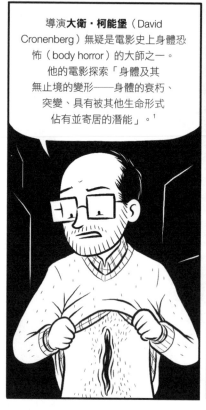

導演**大衛‧柯能堡**（David Cronenberg）無疑是電影史上身體恐怖（body horror）的大師之一。他的電影探索「身體及其無止境的變形——身體的衰朽、突變、具有被其他生命形式佔有並寄居的潛能」。[1]

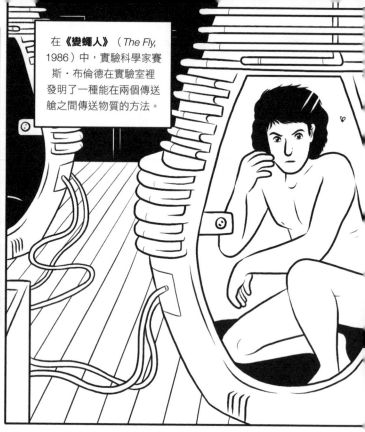

在《變蠅人》（The Fly, 1986）中，實驗科學家賽斯‧布倫德在實驗室裡發明了一種能在兩個傳送艙之間傳送物質的方法。

在一次將自己傳送的實驗之後，布倫德發現他的身體開始變化。他感到自己充滿了力量和活力，他開始相信，他的身體在傳送過程中被淨化了，還試圖說服他的情人加入他的實驗。

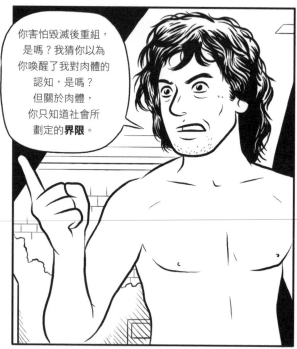

你害怕毀滅後重組，是嗎？我猜你以為你喚醒了我對肉體的認知，是嗎？但關於肉體，你只知道社會所劃定的**界限**。

逐漸地，他的身體和精神都開始變化：在奇怪的地方長毛，臉上長疹子，攻擊性越來越強。**這是怪物般的男子氣概**，是極其反常的二次青春期。

令布倫德懼怕的是，他發現他在傳送自己時，一隻蒼蠅誤入傳送艙，並在傳送的過程中與這隻蒼蠅在基因的層面上**融合**了。

BRUNDLEFLY

當布倫德與蒼蠅結合，他身體的邊界也**瓦解**了。他的指甲和牙齒開始脫落，身體部位開始剝落，同時他一點一點地剝離了自己的人性。

這部電影是擺脫**身體束縛**的恐怖版本，它挑戰了「身體的界限是穩固的」這個最基本的觀念。

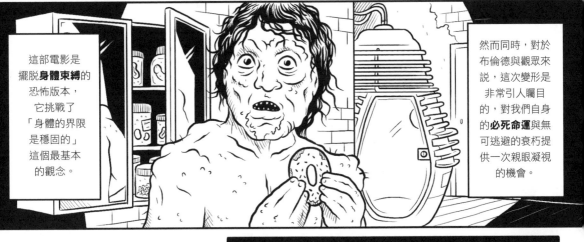

然而同時，對於布倫德與觀眾來說，這次變形是非常引人矚目的，對我們自身的**必死命運**與無可逃避的衰朽提供一次親眼凝視的機會。

對柯能堡來說，疾病與衰老是既非正面也非負面的。就像琳達‧魯斯‧威廉斯（Linda Ruth Williams）所說：「疾病必須被解讀為自然生命的另一種形式，是退化還是變化，不過是看事情的角度罷了。」[1]

布倫德能做的，就是接受他身體裡的蒼蠅：他並非屈從於自身的死亡，而是妥協於蒼蠅的新生。

我說……我說我是隻昆蟲，作著自己是個人的夢，還很歡喜。但現在，夢結束了……而這隻昆蟲醒過來了。

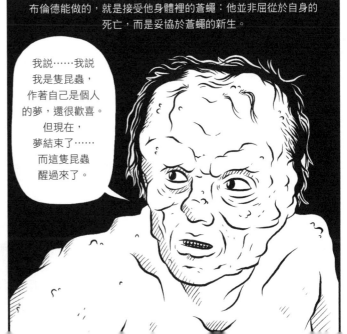

銀幕上的身體有著無窮的吸引力，很大程度在於當我們坐在銀幕前，
它們聯繫我們身體的方式。

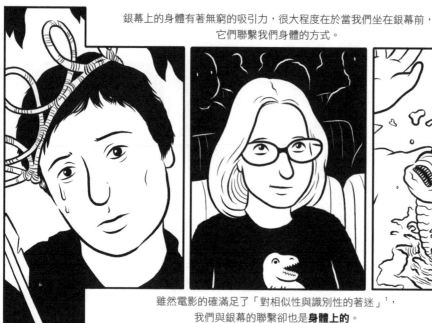

雖然電影的確滿足了「對相似性與識別性的著迷」[1]，
我們與銀幕的聯繫卻也是**身體上的**。

就像珍妮佛・巴克（Jennifer
Barker）所假設的：
「電影中的身體與觀者的
身體之間所產生的共鳴是
如此深入，以致我們能夠
感受電影中的身體，
代替這些身體去生活，
體驗它們的動作，甚至達到
這種地步：我們自身暫時
變得跟電影裡的身體一樣
優雅或強力。」[2]

結果就是，在巴斯特・
基頓做出那些大膽的
特技動作時，我們的
心臟也怦怦狂跳；
在**《變蠅人》**的恐怖中，
我們縮作一團；
在**《力挽狂瀾》**裡，
我們慟哭；離開戲院時
「感到精神鼓舞
又極其疲憊，儘管
我們自己幾乎沒有動過
一塊肌肉」。[3]

《黑天鵝》

滿盈著身體的奇觀以及對身體的顛覆，電影變成了一個挑戰身體核心概念的地方，在此我們可以走進或走出銀幕上的身體，重新想像我們自己。[1]

SETS AND
ARCHITECTURE

場景與建築

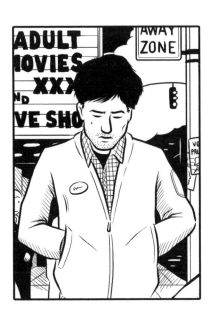

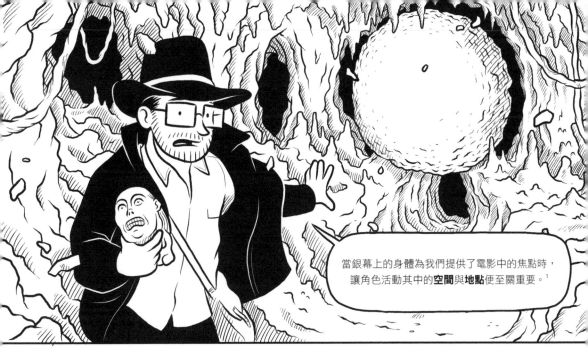

當銀幕上的身體為我們提供了電影中的焦點時，讓角色活動其中的**空間**與**地點**便至關重要。[1]

縱觀電影史，電影有讓觀眾屈服的能力，它能呈現出一個我們不熟悉但又令人興奮不已的世界、或是為一個我們都知道的地方賦予新氣象、也可以先展示我們熟悉的生活世界，然後將它掀翻。

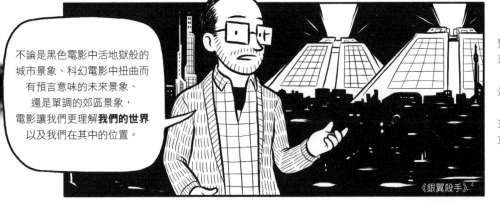

《俠骨柔情》[2]

《紐約大逃亡》[3]

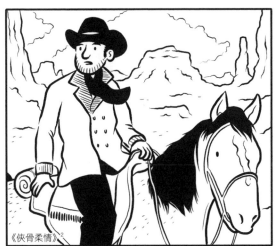

不論是黑色電影中活地獄般的城市景象、科幻電影中扭曲而有預言意味的未來景象、還是單調的郊區景象，電影讓我們更理解**我們的世界**以及我們在其中的位置。

對電影創作者來說，角色們的活動空間是一個強力的象徵工具，充滿了意義，並極具電影化的潛能。

《銀翼殺手》[4]

從最基礎的層面看，電影的場景為故事**定下了調子**，而且很多電影之所以令人難忘，
很大程度就是因為它們的場景。

誰能忘記**《計程車司機》**（*Taxi Driver*, 1976）中紐約那黑暗、猜疑的氛圍？誰能忘記**《斷了氣》**（*Breathless*, 1960）中
巴黎那焦躁不安的浪漫主義？誰又能忘記**《無法無天》**（*City of God*, 2002）中里約熱內盧那令人難以忍受的貧窮？

不同的地點本身就承載了
許多意義。建築的形狀、
人們生活的方式、
是否有自然景觀等，
都有助於我們理解
一座空間。

《星際大戰》系列（*Star Wars*,
1977–2019）是這方面的最佳例
子，它的銀河系顯然包含了許多
具有單一文化的星球。

從伊娃族村落（Ewok Village）的淳樸天真，摩斯艾斯利鎮（Mos Eisley）
或雲城（Cloud City）的危險與冒險，到死星（Death Star）的邪惡，
這個傳奇故事的**發生地點**向我們透露了大量當地居民的資訊。

這系列最英勇的角色來自鄉村自然環境，這一點絕非偶然；
一個反抗者要盡可能成為邪惡帝國那冰冷單色的機械大軍的反面。[1]

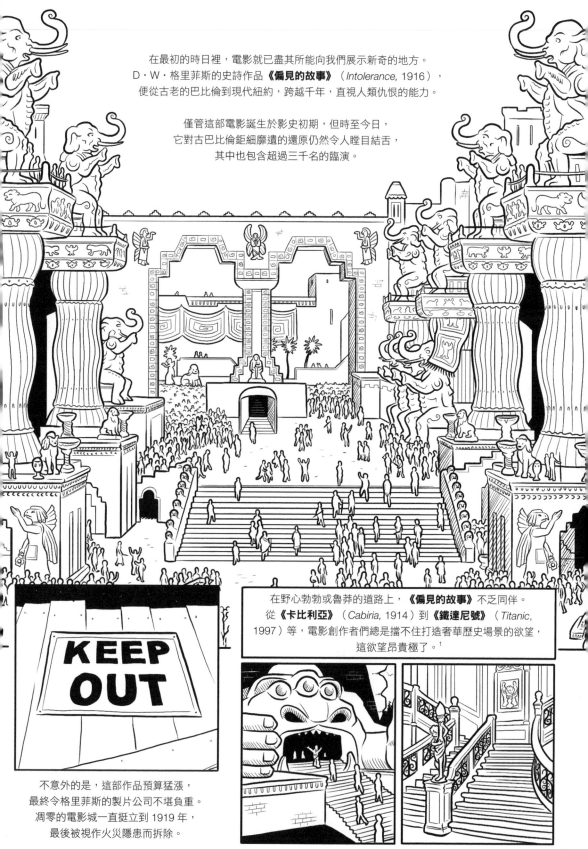

在最初的時日裡，電影就已盡其所能向我們展示新奇的地方。
D‧W‧格里菲斯的史詩作品**《偏見的故事》**（*Intolerance*, 1916），
便從古老的巴比倫到現代紐約，跨越千年，直視人類仇恨的能力。

僅管這部電影誕生於影史初期，但時至今日，
它對古巴比倫鉅細靡遺的還原仍然令人瞠目結舌，
其中也包含超過三千名的臨演。

KEEP OUT

在野心勃勃或魯莽的道路上，**《偏見的故事》**不乏同伴。
從**《卡比利亞》**（*Cabiria*, 1914）到**《鐵達尼號》**（*Titanic*,
1997）等，電影創作者們總是擋不住打造奢華歷史場景的欲望，
這欲望昂貴極了。[1]

不意外的是，這部作品預算猛漲，
最終令格里菲斯的製片公司不堪負重。
凋零的電影城一直挺立到 1919 年，
最後被視作火災隱患而拆除。

當好萊塢正著魔般地
搶搭奇觀場景,
低成本電影製作者們
則看到了
表現主義的潛力,
甚至只要一抹顏料
加上抑鬱的打光
就能激發。[1]

由於比不上美國電影的財大氣粗,1920 年代盛行的**德國表現主義**運動利用背景的隱喻潛力,
完美表達了那些浸透德國電影的主題:**折磨、精神錯亂**與**背叛**。

《從清晨到午夜》[2]

《火星女王艾莉塔》[3]

《阿高爾:權力的悲劇》[4]

這是一次革命性的發展。就如當時的評論家赫曼・G・謝佛爾(Hermann G. Scheffauer)所說:

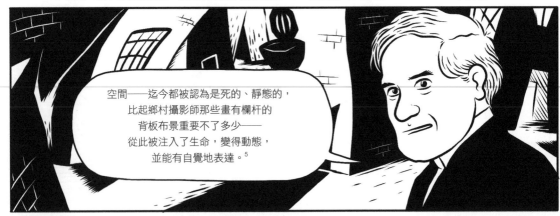

空間——迄今都被認為是死的、靜態的,
比起鄉村攝影師那些畫有欄杆的
背板布景重要不了多少——
從此被注入了生命,變得動態,
並能有自覺地表達。[5]

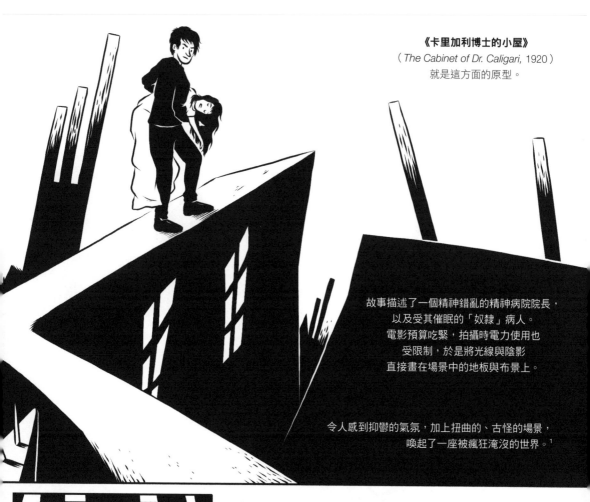

《卡里加利博士的小屋》
（*The Cabinet of Dr. Caligari*, 1920）
就是這方面的原型。

故事描述了一個精神錯亂的精神病院院長，
以及受其催眠的「奴隸」病人。
電影預算吃緊，拍攝時電力使用也
受限制，於是將光線與陰影
直接畫在場景中的地板與布景上。

令人感到抑鬱的氣氛，加上扭曲的、古怪的場景，
喚起了一座被瘋狂淹沒的世界。[1]

在有聲片之前的時代，這些表現主義藝術家利用銀幕上的每一吋空間
表達那些難以言喻的內容，讓他們創造的世界「發聲」。

當最終人們發現，整個故事是
卡里加利博士的一位瘋狂病患
的幻想，這種美學就更加合適了。

就如安東尼・維德勒（Anthony Vidler）所說：「呆板的背景與建築
現在已不再能分擔電影特殊情緒的營造。環境不再只是在周圍環繞，
而是如在場般參與了電影體驗。」[2]

這是一個令人生畏的荒涼環境，
暴露但又幽閉恐懼式的空間，
映照出修女露絲的孤獨，
並成了她悲劇式**精神崩潰**的完美場景。

如同理論家安德魯‧摩爾（Andrew Moor）極具說服力的說法：
這個場景「與其說是一個地理位置，
不如說是對主角內心的塑形與渲染」。[1]

強烈的爵士背景音樂、幽閉恐懼式無盡的紐約街道景象、
霓虹燈招牌以及見不得光的角色們，
標示著這個城市的**無可逃離**，
以及畢克掙扎著反抗這城市的徒勞。

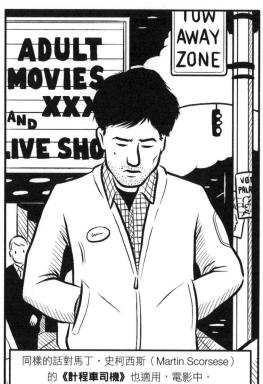

同樣的話對馬丁‧史柯西斯（Martin Scorsese）
的《計程車司機》也適用，電影中，
崔維斯‧畢克在紐約壓抑的污垢、
塵霧與腐敗中慢慢墜入瘋狂。[2]

總有一天，一場真正的
雨會落下，沖走街道上
的一切渣滓。

從《驚魂記》（Psycho, 1960）的貝茲汽車旅館（Bates Motel）到《活死人黎明》的門羅維爾購物中心（Monroeville Mall），許多偉大恐怖片都展示了令人難忘、讓恐懼滲透到生活中的場景。

在《火線追緝令》（Seven, 1995）中，殘忍的連環殺手約翰・杜陰暗而骯髒的公寓，是一個幽閉恐懼式、霓虹閃爍的空間，充滿了**令人不安的細節**。

這讓一個精神病患的內心世界**顯現出來**，讓觀者對約翰・杜的扭曲心靈有了一次不安的洞察。

鬼屋電影賦予建築物生命，為我們展示「易於質變、躁動的」空間。[1]

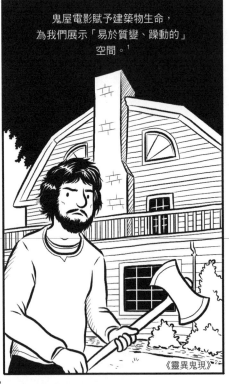

《靈異鬼現》[2]

在癲狂的日本電影《鬼怪屋》（Hausu, 1977）中，一座鄉下房子被它故主人的憤怒精神啟動。

一場令人瞠目結舌的屠殺隨之發生，這個房子用著魔的鋼琴、惡毒的床墊、會噴血的怪貓畫像，把一群十幾歲的女生一個接一個地「吃」掉了。[3]

史丹利·庫柏力克（Stanley Kubrick）的《鬼店》（The Shining, 1980）有著史上最令人難忘的鬼屋。
電影裡，傑克、溫蒂和他們的兒子丹尼以冬季看守人的身分住進了與世隔絕的**瞭望酒店**（Overlook Hotel）。

隨著嚴寒來臨，一系列令人不安的鬧鬼事件在酒店**迷宮式的走廊**發生，令這個家庭走向瘋狂。

來跟我們玩，丹尼……

瞭望酒店是這部恐怖驚悚片的最完美場景。它有著令人印象深刻的豐富建築細節，
這是一座龐大的、令人暈頭轉向的建築，在其中，觀眾完全無法搞清楚自己身在何方。

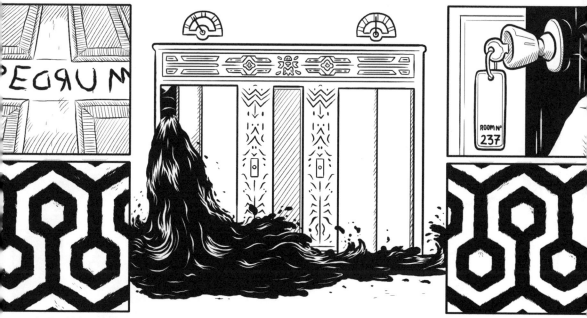

如同理論家湯瑪斯·尼爾森（Thomas Nelson）所說，這個地方使得「觀眾既感到賓至如歸，又迷失在其中」[1]，
這座建築看上去有多熱情好客，它就有多陌生。

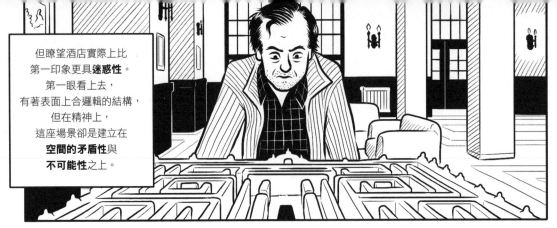

但瞭望酒店實際上比第一印象更具**迷惑性**。第一眼看上去，有著表面上合邏輯的結構，但在精神上，這座場景卻是建立在**空間的矛盾性**與**不可能性**之上。

就如羅伯・阿格（Rob Ager）的分析：瞭望酒店在空間上根本不可理解……

酒店經理的辦公室窗戶對著戶外景色，但其實這扇窗是開在酒店的一堵**內牆**上。

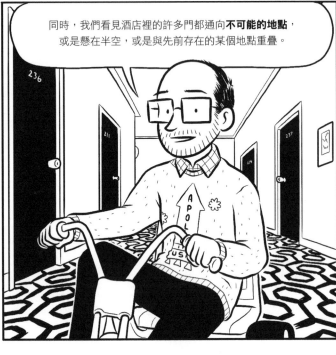

同時，我們看見酒店裡的許多門都通向**不可能的地點**，或是懸在半空，或是與先前存在的某個地點重疊。

這「蜿蜒的走廊、神祕敞開的門、迷失方向感的設計所組成的巨大迷宮」[1]使觀眾的**方向感**陷入混亂，逐漸將一種「這棟建築不怎麼對勁」的可怕感覺灌注到觀眾心頭。

這座酒店讓人在身體上和精神上都迷失其中。當傑克逐漸變成一個兇殘的、揮著斧頭的暴徒，每個角色在這個具**欺騙性**與**不合邏輯的空間**中認路的能力，直接關係到他們的生死。

並非只有獨特或者奇異的場景才能對我們產生影響。在**大衛・林區**（David Lynch）的《藍絲絨》（*Blue Velvet*, 1986）中，一個冷清的郊區小鎮向天真的傑佛瑞展示了它骯髒、暴力的陰暗面。

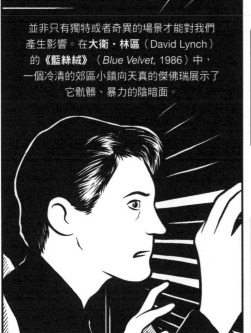

開場段落將白色的尖椿柵欄、學校裡的孩子們、紅玫瑰、與小鎮無瑕草坪下方的大群蠕動昆蟲並置。這是對小鎮的**壓抑現實**的驚人隱喻。

《楚門的世界》

（*The Truman Show*, 1998）描述了一個令人難以置信的完美郊區景象，對此從未懷疑的楚門後來發現，這不過是個以他為主角的真人實境秀場景。

「為了達到安德魯・尼柯（Andrew Niccol）劇本中所要求的那種人工感，電影創作者的目光轉向了佛羅里達海邊，一個散發著不自然炫耀感的真實場所。」[2]

在思索如何完美描繪這座人工小鎮時，電影團隊發現「好萊塢的場景設計都太過真實了」[1]。

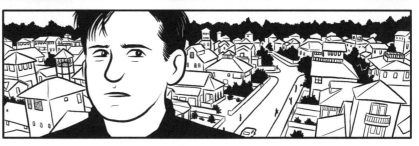

最終這裡完美表現出充滿人工感的郊區環境，諷刺的是，這個小鎮是**真實存在的**。

在「電影城市」中，
我們發現了極有力反映
我們生活世界的銀幕倒影。

《曼哈頓》[1]

現在，世界人口有一半生活在城市，在過去幾個世紀，
城市成為人類生存**不可缺少的一部分**。

城市不僅僅是人類的居所，也是一個**充滿問題的空間**——由犯罪、
自由、身分、匿名所引發的希望與恐懼的戰場。

正是這些特性讓城市成為電影創作者取之不盡的**靈感**之源，
也成為電影史上一些最偉大故事的理想背景。

《花樣年華》[2]

《為所應為》[3]

《第九禁區》[4]

早期電影城市最著名的，
或許是**佛列茲·朗**（Fritz Lang）
關於未來的壯麗景象：
《**大都會**》（*Metropolis*, 1927）。

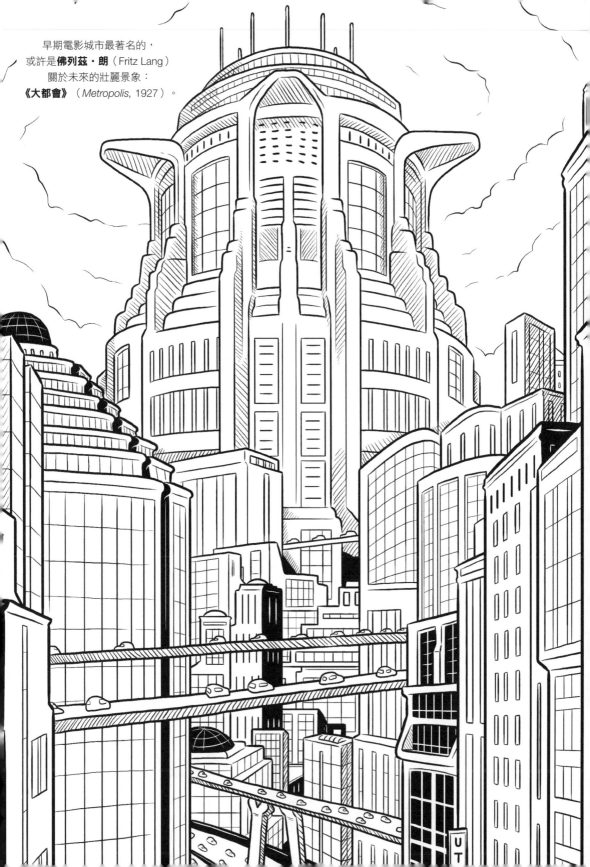

故事發生在一個未來主義的城市，有著密集的**裝飾藝術**（Art Deco）建築，電影講述一個美麗人形機器人所煽動的一次工人起義。

在這個**垂直分層的社會**，窮人被「埋」在地下墓穴住所與地下工廠的黑暗之中，富人則住在高聳的、神一般的建築中，俯視著龐大的大都會。

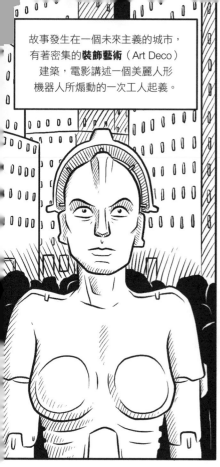

這是引人矚目的景象，儘管科幻大師 **H・G・威爾斯**（H. G. Wells）認為它是「陳腐的舊東西」。

這非但不是一百年後的景象，《大都會》不論在形式上還是具體形態上，可能都早已**過時**了三分之一個世紀。[1]

但就像迪特里希・紐曼（Dietrich Neumann）所說：「朗所拍攝的內容，並非打算對城市發展甚或一座理想城市作現實主義的預測。」[2]

相反地，朗和編劇
特婭‧馮‧哈堡（Thea von
Harbou）的目標是描繪
一座這樣的城市：
「獨特且相互依存的
各個空間——摩天大樓、
工廠廠房和地下墓穴——
就像心臟、手與大腦
完整了一具身體的功能。」[1]

這是個**活物般**的城市，它的工人居住者們不過是可以增殖、被奴役的**細胞**，艱苦勞作、
垂死掙扎於作為城市心臟的工業之中，將自己燃燒於貪得無厭的熊熊火焰中。

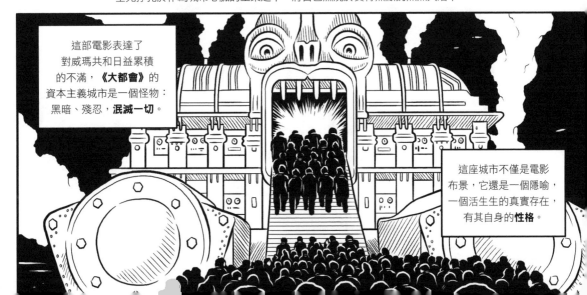

這部電影表達了
對威瑪共和日益累積
的不滿，《大都會》的
資本主義城市是一個怪物：
黑暗、殘忍，**泯滅一切**。

這座城市不僅是電影
布景，它還是一個隱喻，
一個活生生的真實存在，
有其自身的**性格**。

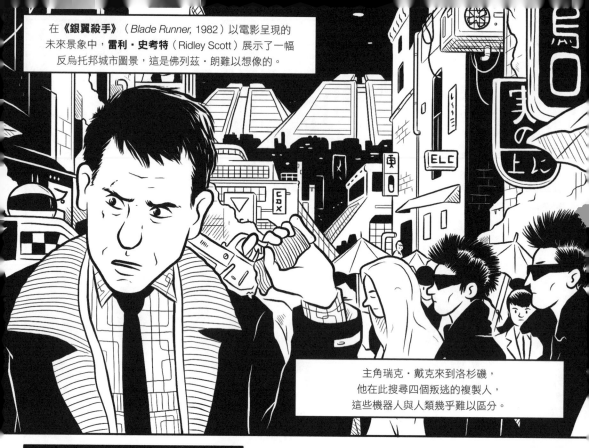

在《銀翼殺手》（*Blade Runner, 1982*）以電影呈現的未來景象中，**雷利‧史考特**（Ridley Scott）展示了一幅反烏托邦城市圖景，這是佛列茲‧朗難以想像的。

主角瑞克‧戴克來到洛杉磯，他在此搜尋四個叛逃的複製人，這些機器人與人類幾乎難以區分。

就如雷利‧史考特所說：

我盡可能試著讓這座城市看起來真實……豐富、色彩斑斕、嘈雜、粗礪、肌理繁複、充滿生機……這是一個**真實的**未來，不會異域到那麼令人難以置信……它如同現今一樣，**只不過特點更突出**。[1]

為了達到這個目標，史考特融合了人工場景、實景和驚人特效，創造出織錦般繁麗的視覺效果。

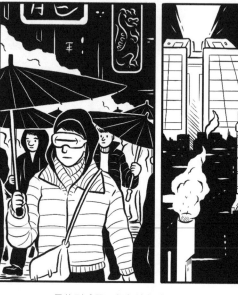

最終形成了一個無邊無際、霧霾籠罩的城市，「在過往的殘骸上翻新建造出的未來」[2]，在這裡，新舊建築交織，文化融合，**界限崩塌**。

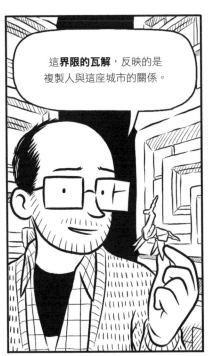

這**界限的瓦解**，反映的是複製人與這座城市的關係。

當居民居住在這座城市之中（同時又與這座城市疏離），佔據著街道、酒吧與公寓等傳統空間，複製人混入其中，並漸漸與他們的環境合而為一。

對複製人來說，城市的界限沒有意義。當複製人首領羅伊‧巴蒂對戴克窮追不捨時，他穿越一片片屋頂，衝破一堵堵牆與窗戶，在這城市破碎的地形中**暢通無阻**。

戴克在慌亂的逃跑過程中，則迅速學會像巴蒂一樣思考，他爬過公寓屋頂上的一個洞口，在巴蒂追捕他時攀附在建築的外立面上。

為了對戴克自身可能就是複製人的驚人真相做鋪陳，電影將他呈現為一個嶄露頭角的**空間探索者**，一個城市傳統的顛覆者，與巴蒂相對應。

在約翰・麥克連（John Mctiernan）
定義動作類型的經典電影
《終極警探》（*Die Hard*, 1988）中，
這種對城市空間的探索持續著。

電影發生在一座尋常的辦公大廈中，警探約翰・麥克連打著赤腳，
與一群歐洲恐怖分子展開長期抵抗，這些人控制了整座大廈，
並劫持員工為人質。

當正常空間被佔領且失能，這座「普通的辦公大廈
變成了一座極其可怕的監獄，因為對人體尺度來說，
實際上是無法駕馭這座空間的」。[1]

在麥克連的反擊中，
他被迫進入這座大廈
的**隱藏空間**，
為了穿越「中富大廈」
的建築結構，
「基本上利用了
一切可能的方式，
除了門和門廳」。[2]

現在我知道當一個冷凍
食品是什麼感覺了。

這是對空間方位規則的絕佳重新詮釋：「如果沒有走廊，他就造一個，如果沒有突破口，很快就會有一個。」[1]

麥克連打算對這座單調的辦公空間進行驚人的**顛覆**，他將整座建築變成了**武器**與**盾牌**，最終以此擊垮了佔據大廈的恐怖分子。

麥克連爬過通風口和檢修通道、騎在電梯車廂上、將消防水帶綁在身上盪下大廈一側，而後又撞破一個玻璃窗重新進入大廈。

就如作家傑夫・曼努（Geoff Manaugh）所說，這些是「大師級的空間方位使用法，建築師們既想像不到，也不會認為對人類身體來說這些行為是可行的」。[2]

他是動作電影中偉大的城市探索者，極具玩樂性地**重新詮釋**了他與**建築世界**的關係。

歡迎參加派對，好兄弟！

克里斯多福·諾蘭（Christopher Nolan）迷宮式的驚悚片《全面啟動》（*Inception*, 2010），為我們呈現了一座比《終極警探》更為變幻無常的建築世界。

電影中，多明尼克·柯布是一名商業間諜，他運用某種科技讓自己得以**進入他人夢境**，並從他們的潛意識中竊取商業機密。

在一場巴黎街頭的連續鏡頭（sequence shot）中，柯布訓練建築系學生愛莉雅妮（Ariadne）如何**建造**夢境空間，他們將利用這座空間執行他們下一次的夢境竊密。

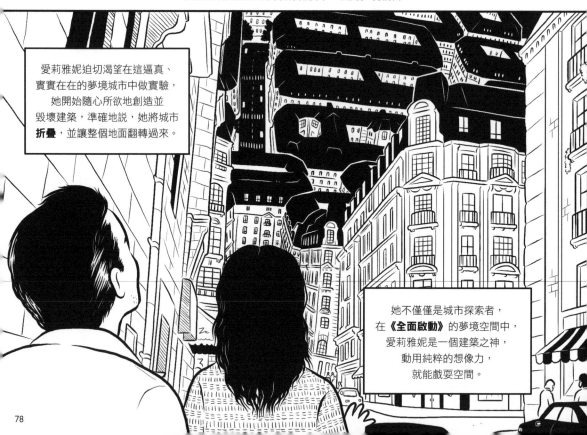

愛莉雅妮迫切渴望在這逼真、實實在在的夢境城市中做實驗，她開始隨心所欲地創造並毀壞建築，準確地說，她將城市**折疊**，並讓整個地面翻轉過來。

她不僅僅是城市探索者，在《全面啟動》的夢境空間中，愛莉雅妮是一個建築之神，動用純粹的想像力，就能戲耍空間。

不過，就如柯布所警告的，對作夢的主體來說，這些空間必須保持**可信度**，否則，他們就能察覺到愛莉雅妮的入侵，並使整個夢境**坍塌**。

這完美類比了電影幻象的脆弱本質，並突顯了電影中場景的意義與重要性。

《全面啟動》中的夢境世界是脆弱的，當它被扭曲得越來越與現實脫節，就越有崩塌的傾向。電影也正是如此，它必須盡力說服我們它自身的夢境世界是真實的。

在電影世界中，場景只是表層——由膠合板與聚苯乙烯搭建出的現實——但它們在象徵與幻象的創造上具有**決定性的作用**。[1]

當我們對幻象失去信心，當電影世界看上去很假，**電影夢境**的魔力就會被打破，並在那一刻回到現實。

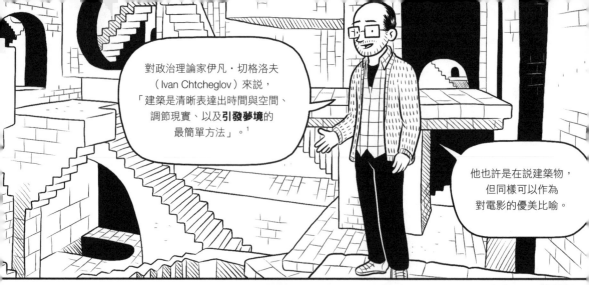

對政治理論家伊凡・切格洛夫
（Ivan Chtcheglov）來說，
「建築是清晰表達出時間與空間、
調節現實、以及**引發夢境**的
最簡單方法」。[1]

他也許是在說建築物，
但同樣可以作為
對電影的優美比喻。

在它們共同的歷史進程中，
電影與建築在很大程度上是互相影響的。

當建築如實地為電影建造出我們在銀幕上所看到的世界，
電影也藉由它那業已建好的世界，給了我們一條審視自身世界的途徑，
以一種更幽微的方式**形塑**了我們的城鎮、都市和郊區。

就像哲學家尚・布希亞
（Jean Baudrillard）所說，
電影逐漸將我們的城市籠罩在
「一種虛構的氛圍」
（mythical atmosphere）[2]中，
使我們的記憶與描繪這些城市的
電影聯繫在一起，
並慢慢地、一點一滴
讓**真實世界**變得更為**電影**。

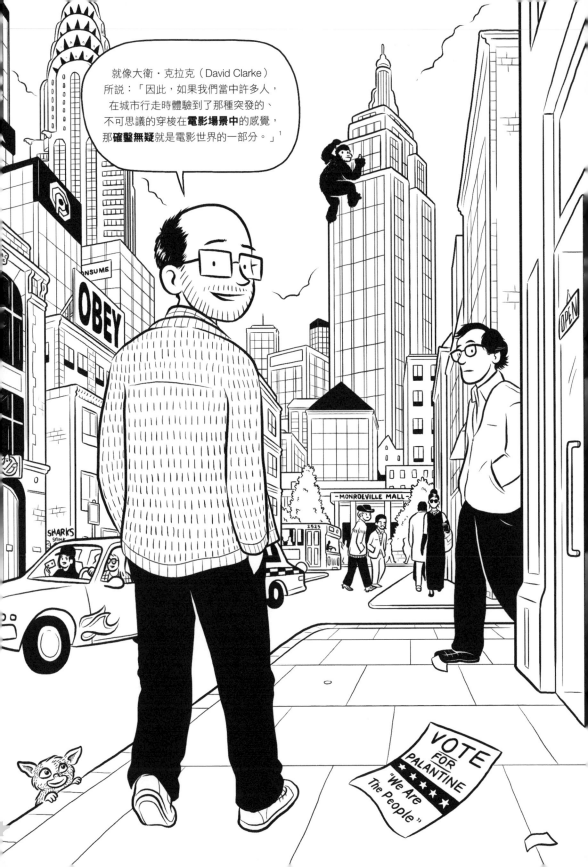

TIME

時　間

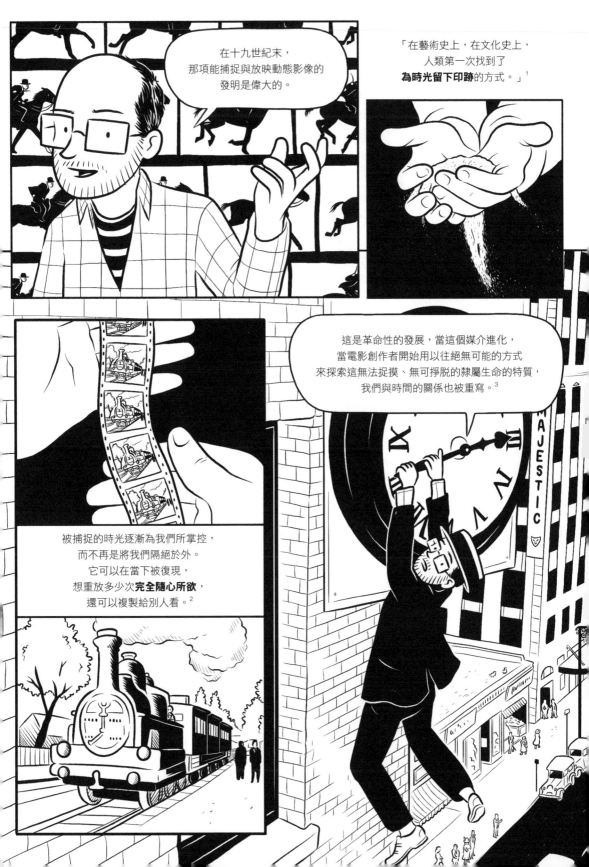

對電影創作者來說，時間的主題總有著永恆的魅力。從**《春去春又來》**（*Spring, Summer, Fall, Winter... and Spring,* 2003）中季節轉換的冥思，到**《蘿拉快跑》**（*Run Lola Run,* 1998）[1]中時鐘滴答的緊迫感，以及**《鬥陣俱樂部》**中錯綜複雜的閃回（flashback）結構，電影允許我們檢驗與探索時間，使之解離於我們自身所處的時間序列。

這是你的生活，
每一分鐘都在消逝……

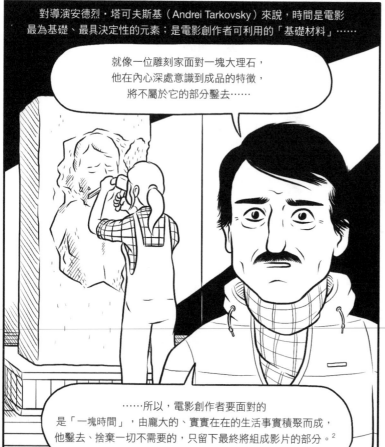

對導演安德烈・塔可夫斯基（Andrei Tarkovsky）來說，時間是電影最為基礎、最具決定性的元素；是電影創作者可利用的「基礎材料」……

就像一位雕刻家面對一塊大理石，
他在內心深處意識到成品的特徵，
將不屬於它的部分鑿去……

這個被塔可夫斯基稱為
「雕刻時光」的剪接過程，
是電影創作者的關鍵工具之一，
能夠使他們以其他媒介所不可能
達到的手段去探索時間的概念。

……所以，電影創作者要面對的
是「一塊時間」，由龐大的、實實在在的生活事實積聚而成，
他鑿去、捨棄一切不需要的，只留下最終將組成影片的部分。[2]

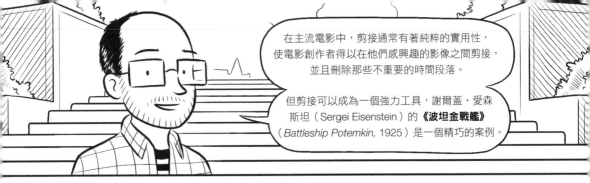

在主流電影中，剪接通常有著純粹的實用性，使電影創作者得以在他們感興趣的影像之間剪接，並且刪除那些不重要的時間段落。

但剪接可以成為一個強力工具，謝爾蓋·愛森斯坦（Sergei Eisenstein）的《波坦金戰艦》（Battleship Potemkin, 1925）是一個精巧的案例。

在奧德賽階梯的段落，在沙皇軍隊屠殺平民時，愛森斯坦完全無視傳統的時間序列，製造了一組具有狂暴情緒、含有意識型態力量的場面。

當開始呈現大屠殺時，剪接開始有節奏地加快，與混亂的場面間隔剪接（intercutting）在一起的，是有著痛苦面龐與恐怖驚叫、逐漸發狂的特寫鏡頭。

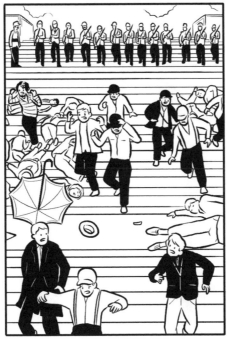

與此同時，一個孩童被槍擊中，被無情踩踏，此處時間被延展，顯得痛苦而漫長；當一個嬰兒車在階梯邊緣搖搖欲墜時，此手法再次出現。

從許多方面來說，這都是革命性的段落，其中「嚴格的時間性被拋棄了」，轉而擁抱**節奏**與視覺的結合。[1]

時間從序列與客觀性的傳統中掙脫出來，轉而受主觀體驗影響，並被灌注了情緒。

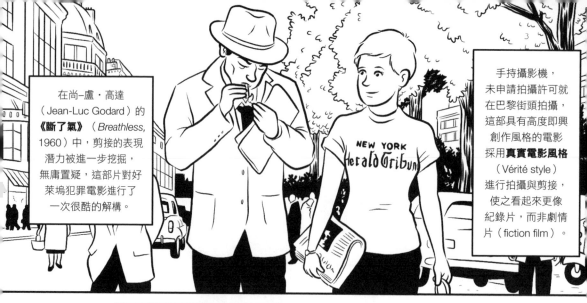

在尚-盧·高達（Jean-Luc Godard）的《斷了氣》（Breathless, 1960）中，剪接的表現潛力被進一步挖掘，無庸置疑，這部片對好萊塢犯罪電影進行了一次很酷的解構。

手持攝影機，未申請拍攝許可就在巴黎街頭拍攝，這部具有高度即興創作風格的電影採用**真實電影風格**（Vérité style）進行拍攝與剪接，使之看起來更像紀錄片，而非劇情片（fiction film）。

但更令人震驚的是高達對**跳接**（jump cuts）的運用：將單一鏡頭當中的一段時間抹除，在時間中製造了一種不和諧的「跳躍」。

這是一種疏離的效果，這樣的設計是為了粉碎由主流電影「**無痕風格**」所營造的那種沉浸感。

對這一代無畏的、註定要撕毀好萊塢拍攝規則的電影創作者來說，跳接是一次堅毅的聲明，對電影來說，這是向前發展非常重要的一步，啟動了電影逐步的「時間的解放」。[1]

時間不再是背景元素，現在它可以作為電影風格的趣味成分，而電影創作者也被解放出來，不必綁手綁腳地以現實主義的方式表現時間。

史丹利・庫柏力克的《2001 太空漫遊》
或許演示了電影史上最著名的時間跳躍。
影片的開場段落展示了類人猿發明工具的時刻，
見證了人類的黎明。

特寫鏡頭裡，一根作為工具的骨頭被拋向空中，
接著畫面剪到一艘百萬年後正繞行著地球的太空船。

這一剪接在**眨眼間**就跨越了人類的進化與科技發展史。

同樣大膽的，是泰倫斯・馬力克
（Terrence Malick）非線性發展的、
壯麗的**《永生樹》**（The Tree of Life,
2011），故事背景設定在地質年代，
講述了一對父子之間糟糕的關係。

在影片中間一個引人入勝的
段落中，宇宙一百三十億年
的歷史與地球生命的進化
被濃縮在十五分鐘裡。

這部電影分享了**從時間束縛中解脫**的另一種視角，過去、現在與未來在銀幕上融為一體，
讓我們看清自己在宇宙中的位置，並在更廣闊的視野下檢視人類的生命。[1]

儘管剪接讓電影創作者能刪減小至毫秒、長至千年的時間，一些創作者嘗試讓他們的電影時間與觀眾的感受時間更為同步。

《五點到七點的克萊歐》（Cleo from 5 to 7, 1962）裡，我們在緊張的兩小時中跟隨克萊歐晃蕩在巴黎街頭，等待著她的癌症診斷。

電影拒絕跳向未來並揭示她的命運，反而強迫我們去分享克萊歐焦慮的等待，用苦悶的、刻意的步調來建立恐懼感。

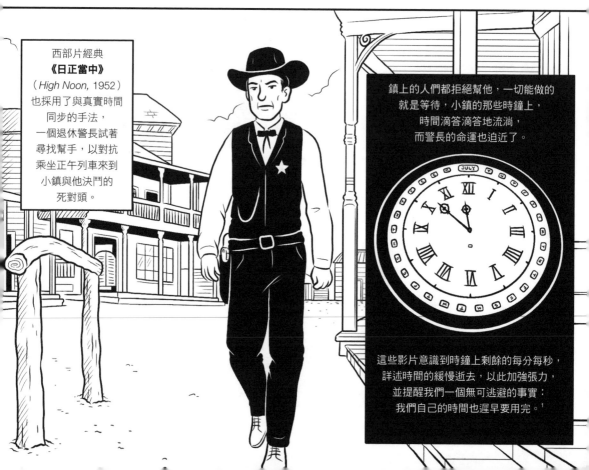

西部片經典《日正當中》（High Noon, 1952）也採用了與真實時間同步的手法，一個退休警長試著尋找幫手，以對抗乘坐正午列車來到小鎮與他決鬥的死對頭。

鎮上的人們都拒絕幫他，一切能做的就是等待，小鎮的那些時鐘上，時間滴答滴答地流淌，而警長的命運也迫近了。

這些影片意識到時鐘上剩餘的每分每秒，詳述時間的緩慢逝去，以此加強張力，並提醒我們一個無可逃避的事實：我們自己的時間也遲早要用完。[1]

奧森・威爾斯（Orson Welles）的**《歷劫佳人》**（*Touch of Evil,* 1958）展示了一個精緻複雜的三分半鐘長鏡頭，鏡頭跟著一輛載有定時炸彈的轎車駛向美墨邊界。

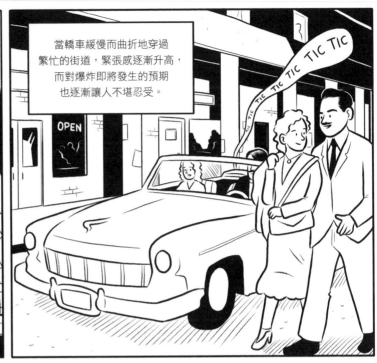

當轎車緩慢而曲折地穿過繁忙的街道，緊張感逐漸升高，而對爆炸即將發生的預期也逐漸讓人不堪忍受。

朴贊郁（Park Chanwook）的**《原罪犯》**（*Oldboy,* 2003）只用一顆長鏡頭就拍出了一場走廊持久戰，令人微妙地聯想到橫向清版類的街機遊戲。

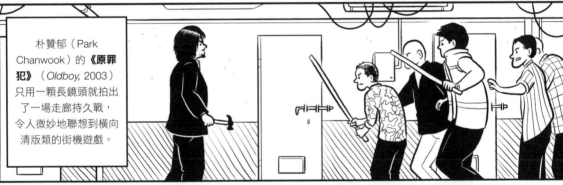

隨著時間一點一滴過去，吳大秀順著走廊一路搏鬥，起初快速而激烈的暴力格鬥，漸漸拖成了疲累的鬥毆。

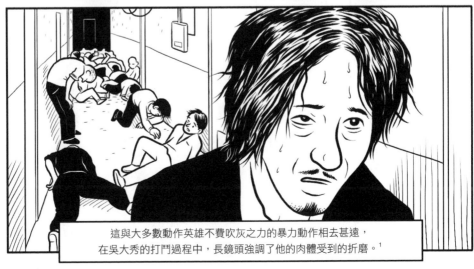

這與大多數動作英雄不費吹灰之力的暴力動作相去甚遠，在吳大秀的打鬥過程中，長鏡頭強調了他的肉體受到的折磨。[1]

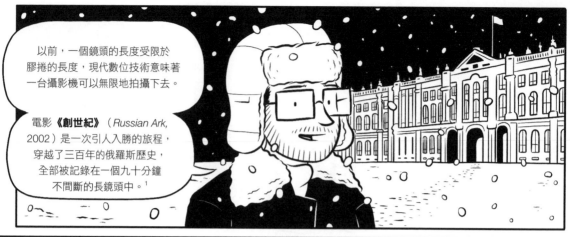

以前，一個鏡頭的長度受限於膠捲的長度，現代數位技術意味著一台攝影機可以無限地拍攝下去。

電影《創世紀》（*Russian Ark,* 2002）是一次引人入勝的旅程，穿越了三百年的俄羅斯歷史，全部被記錄在一個九十分鐘不間斷的長鏡頭中。[1]

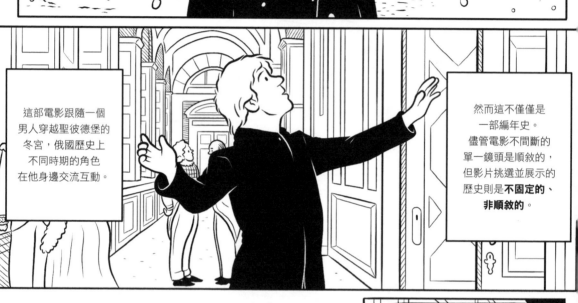

這部電影跟隨一個男人穿越聖彼德堡的冬宮，俄國歷史上不同時期的角色在他身邊交流互動。

然而這不僅僅是一部編年史。儘管電影不間斷的單一鏡頭是順敘的，但影片挑選並展示的歷史則是**不固定的、非順敘的**。

從帝俄時代到共產主義時期，影片將俄國歷史當成一個整體來觀察，使用不間斷的單一鏡頭去創造「在歷史長河中隨波漂游的感覺」。[2]

在此，時間既是整體觀看體驗不可或缺的一部分，同時也是**過時**的，因為俄國歷史自身就在這艘俄羅斯方舟中瓦解了。

許多電影都尋求打破主導著主流電影的基本**時間序列**和因果敘事。

《偏見的故事》

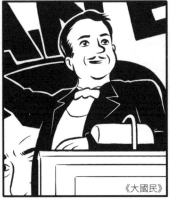
《大國民》

《黑色追緝令》

通過使用閃回、斷裂的時間軸和時間的跳躍，這些影片超越了「純粹經驗主義的連續時間——
過去、現在、未來」[1]，將這種媒介的全部潛力釋放出來，並進一步挖掘我們與時間的關係。

很少有電影能像**《快樂的結局》**（*Happy End*, 1967）那樣大膽，這部電影奇異且帶有黑色幽默，為捷克新浪潮經典之作。影片講述了一個屠夫一生的故事，並且確確實實地倒著播放。

影片以死刑的執行開始了他的「出生」，並由此**倒帶**他的整個人生，
如同他刑滿釋放；接著他用人體部位拼出一位妻子，
他越長越年輕，最終抵達他快樂的結局：在出生中死亡。

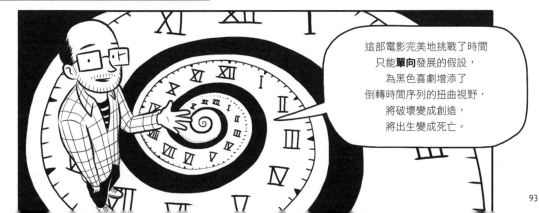

這部電影完美地挑戰了時間
只能**單向**發展的假設，
為黑色喜劇增添了
倒轉時間序列的扭曲視野，
將破壞變成創造，
將出生變成死亡。

時間的指針在克里斯多福・諾蘭的
《記憶拼圖》（Memento, 2000）中再次反轉，
影片跟隨患有失憶症的主角藍納・謝爾比，
追蹤殺死他妻子的兇手。

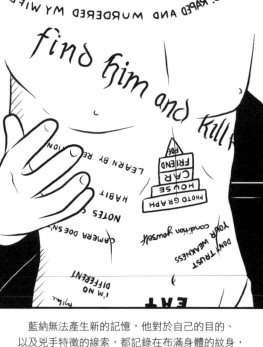

藍納無法產生新的記憶，他對於自己的目的、
以及兇手特徵的線索，都記錄在布滿身體的紋身，
以及塞滿口袋的筆記和照片中。[1]

在敘事方式令人心驚的倒置中，《記憶拼圖》以**反向的時間序列**呈現它的場景。這是極巧妙且令人迷惑的手法，藉由模仿藍納的順向失憶症（anterograde amnesia），觀眾被推入了藍納的視角。

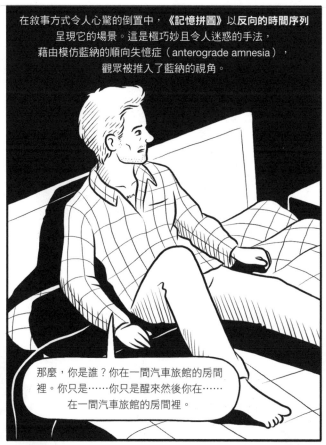

那麼，你是誰？你在一間汽車旅館的房間裡。你只是……你只是醒來然後你在……在一間汽車旅館的房間裡。

正如理論家艾倫‧卡麥隆（Allan Cameron）所說，「比起向我們展示角色所記得的，它們更傾向於逐步揭示他所無法記起的」[1]，這也讓觀眾可以自行拼湊出驅使藍納行動的謎團。

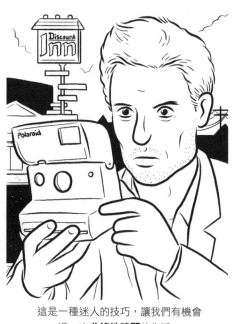

這是一種迷人的技巧，讓我們有機會過一次**非線性時間**的生活。

不過站在藍納的立場來說，這是一種奇特的悲劇。被剝奪記憶之後，對他來說不只未來是未知的，過去也是。

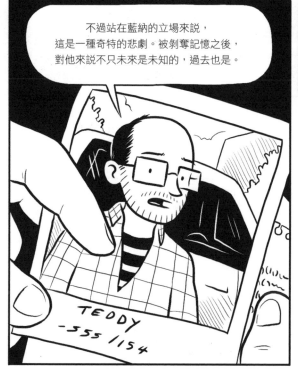

TEDDY
-555 /154

他永遠陷在當下，個人精神創傷永遠附著在他身上，因為形成新的記憶並往下走是不可能的。

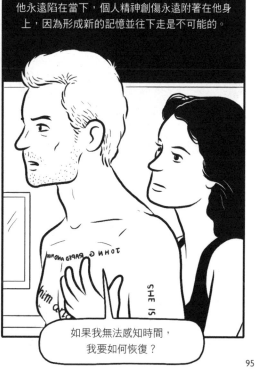

如果我無法感知時間，我要如何恢復？

時間旅行類型片永不退流行，
也因此這種能夠逃離當下、
但又充滿難題的幻想，
得以更為清晰地攤展。

《時間殺人》（Timecrimes, 2007）中
一位平凡的中年人海克特，在他試圖抓住一名
闖入他與世隔絕的鄉間住宅的神祕襲擊者時，
被拉進了一個時間旅行迴圈。

當地一位科學家用詭計將海克特引入還在試驗中的時光機，
他回到一小時之前，很快就變成了當初他想要抓住的那個襲擊者。

事情很快就明朗了，海克特試圖糾正他在過去時空所犯下的錯誤，
卻讓這些事件在未來時空**更加嚴重**，
影片朝著不可擋的結局螺旋上升。

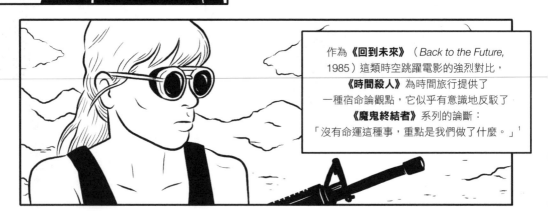

作為《回到未來》（Back to the Future,
1985）這類時空跳躍電影的強烈對比，
《時間殺人》為時間旅行提供了
一種宿命論觀點，它似乎有意識地反駁了
《魔鬼終結者》系列的論斷：
「沒有命運這種事，重點是我們做了什麼。」[1]

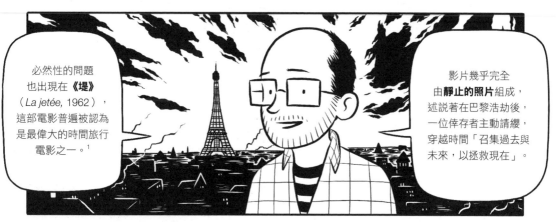

必然性的問題也出現在《堤》（La jetée, 1962），這部電影普遍被認為是最偉大的時間旅行電影之一。[1]

影片幾乎完全**由靜止的照片**組成，述說著在巴黎浩劫後，一位倖存者主動請纓，穿越時間「召集過去與未來，以拯救現在」。

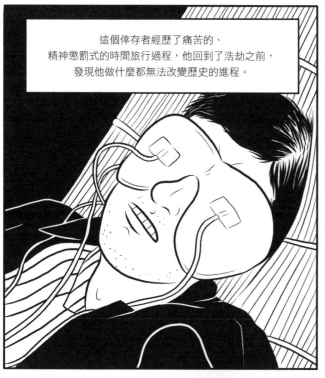

這個倖存者經歷了痛苦的、精神懲罰式的時間旅行過程，他回到了浩劫之前，發現他做什麼都無法改變歷史的進程。

《堤》以悲觀主義的觀點提出，我們的命運是被預先決定的，而自由意志不過是一種幻想。

作為同樣精彩的泰瑞・吉蘭（Terry Gilliam）**《未來總動員》**（Twelve Monkeys, 1995）的先驅，**《堤》**以男主角自身成了他孩提時期看到的那個被槍殺的男人作結，影片以此完成了一個註定無法打破的**命運迴圈**。

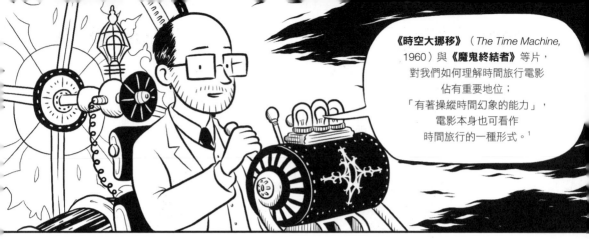

《時空大挪移》（*The Time Machine*, 1960）與《魔鬼終結者》等片，對我們如何理解時間旅行電影佔有重要地位；「有著操縱時間幻象的能力」，電影本身也可看作時間旅行的一種形式。[1]

人們只需要想想《卡比利亞》（*Cabiria*, 1914）和《搶救雷恩大兵》（*Saving Private Ryan*, 1998）中那令人身臨其境的、幾乎可以觸摸的往昔歷史；或《大都會》和《極樂世界》（*Elysium*, 2013）中那未來主義的景象，就會發現電影經常促成一場穿越時間的旅行。

從更為基礎的層面來說，電影令我們得以捕捉可能消弭在歷史之中的影像，賦予我們前所未有的能力重建過去的影像，並在遙遠的未來喚醒我們的記憶。

不論是歷史劇裡的奇觀，還是家庭錄影帶裡的簡單歡愉，動態影像都契合著我們**釋放過去**的欲望，連結了個人的及文化的記憶。

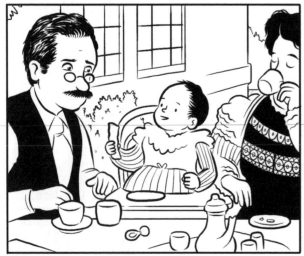

《廣島之戀》
（*Hiroshima mon amour*, 1959）是一部詩意的、令人入迷的影片，故事發生在戰後廣島，圍繞著一位日本男人與一位法國女人之間轉瞬即逝的愛情。

通過一系列對話，他們爭論記憶的本質，通過夢一般的閃回，回想起那些形塑了他們生命的歷史創傷。

在電影強烈的開場段落中，我們看到廣島被轟炸的紀錄片片段，同時，女人的旁白敘述著她從未見證過的事件。

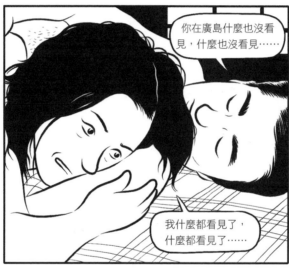

你在廣島什麼也沒看見，什麼也沒看見……

我什麼都看見了，什麼都看見了……

這個段落幾乎就像一次**閃回**[1]——看過這些記錄下暴行的新聞影片與博物館檔案，女人固執地認定自己記得這場事件，就好像她曾經在場。

不，你沒有記憶。

我們有時可能會把記憶和歷史混為一談，然而就如這部電影所指出的：這兩者是完全不同的東西。

這是一個令人不安的段落，將她天真的證言與難以言喻的恐怖影像並置，只為了揭示記憶有多麼不可靠，多麼具誤導性。

99

在紀錄片《與巴席爾跳華爾滋》（Waltz with Bashir, 2008）中，
過去的記憶同樣也吸引著導演阿里・福爾曼（Ari Folman）。

福爾曼為栩栩如生
的夢境所困擾，
影片記錄了
他奮力回憶自己
捲入 1982 年
黎巴嫩戰爭的
經歷，而這段經歷
看起來好像從他的
記憶中消失了。

透過採訪曾經身處當地的人們，福爾曼開始想起
黎巴嫩民兵對巴勒斯坦難民的一場屠殺，
以色列則通過封鎖以及向難民營發射照明彈協助屠殺。

在幻覺般的動畫視覺效果中，
影片反思了一種文化的能力：
集體**誤記**或封鎖自身的歷史要素，
並在空缺上留下更潔淨、更易掌握的記憶。

從很多方面
來說，這份記憶
與《廣島之戀》
所揭發的
記憶相反。

廣島轟炸是一件
灼燒進所有人
記憶中的事件，
甚至是那些
不在場的人。
而這場屠殺則
有被遺忘的危險，
甚至被作惡者本身
忘卻，並在歷史的
時間軸上徹底消失。[1]

也許電影史上最偉大的關於時間與記憶的影像，
是安德烈·塔可夫斯基的**《鏡子》**（*The Mirror*, 1975）。
它是陳年往事的夢境式呈現，探索了塔可夫斯基自己的童年。

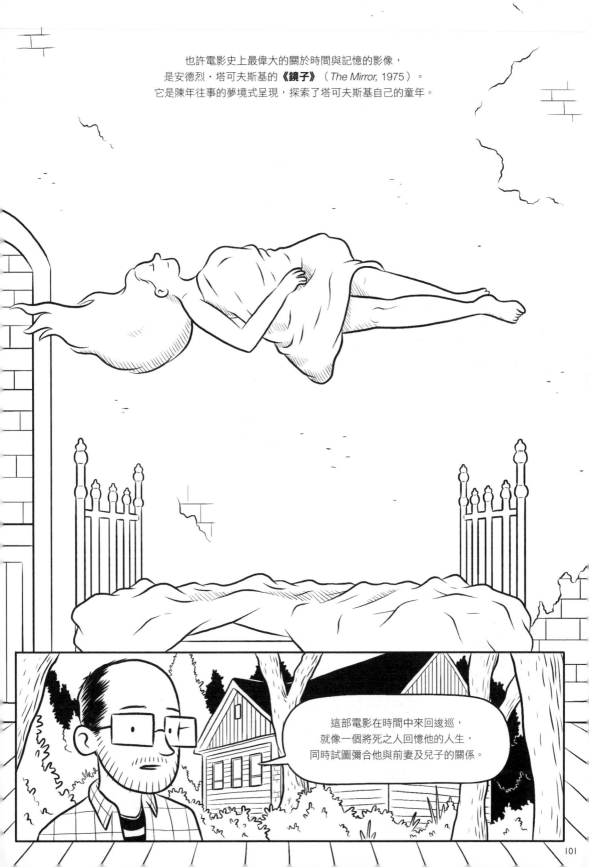

這部電影在時間中來回逡巡，
就像一個將死之人回憶他的人生，
同時試圖彌合他與前妻及兒子的關係。

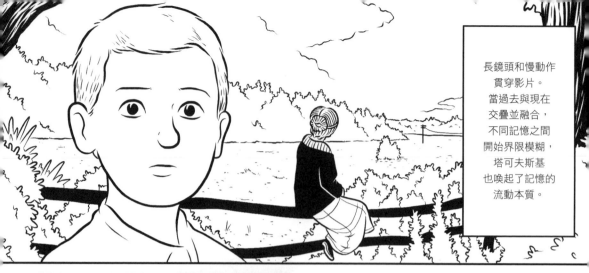

長鏡頭和慢動作貫穿影片。當過去與現在交疊並融合，不同記憶之間開始界限模糊，塔可夫斯基也喚起了記憶的流動本質。

就像《創世紀》一樣，我們看到廣闊綿延的時間存在於同一空間，當時間瓦解，這個空間看起來既充滿生機同時也是被毀棄的，同一角色既是年輕同時也是衰老的。

另一方面，阿列克榭的年輕時期母親和他妻子是由同一演員飾演的，正如他兒子和青春期的他本身也是由同一演員飾演的。有時候，我們不能確定我們看到的是哪一代人。

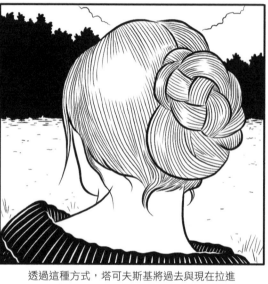

透過這種方式，塔可夫斯基將過去與現在拉進一種非常緊密的關係中，暗示著時間的迴圈路徑，以及記憶的不可靠本質。這是最為生動的「時間的解放」。

這不是穿越時間的閃回，而是逼真記憶的召喚：屈從於迷惑與混合，只存在於阿列克榭垂死的心靈裡。

這是一部個人記憶電影——直到最後一幀畫面，都難以捉摸，倏忽如蜉蝣。

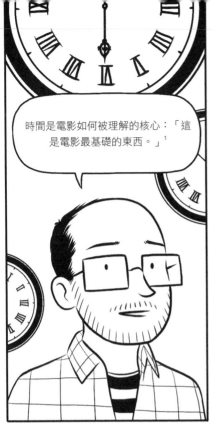

時間是電影如何被理解的核心:「這是電影最基礎的東西。」[1]

從《歷劫佳人》與《日正當中》中時鐘滴答作響的張力,到《2001 太空漫遊》與《記憶拼圖》中時間的跳躍與反轉,電影以無數種方式控制時間。

電影以這項媒體的獨有方式,令我們與時間共舞,在時間中跳前越後,「在時間之外」觀看我們的世界,超越支配著我們日常生活的時間序列。

塔可夫斯基下了最佳註解,他說,我們走進戲院是為了「失去了的、耗費了的以及還未擁有過的時間……」

「電影不同於其他藝術,它拓展、強化並聚焦於人的體驗——而且不止是強化,還拉長了體驗,顯著地拉長。」[2]

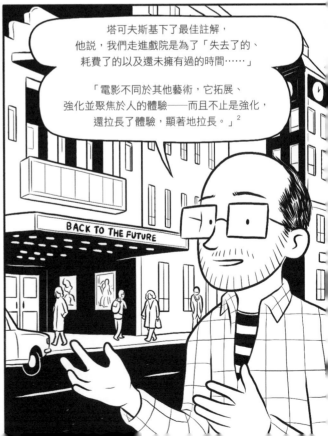

VOICE AND LANGUAGE

聲音與語言

從聲音第一次出現，
令電影院熠熠生輝起，
人們就為人聲的力量
深深著迷。[1]

複雜的交流能力是人類生存不可或缺的部分，
它定義了我們這個物種。

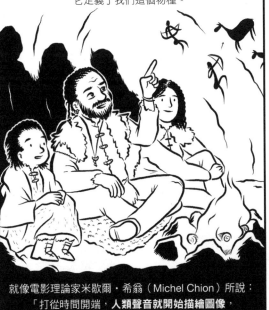

就像電影理論家米歇爾・希翁（Michel Chion）所說：
「打從時間開端，**人類聲音就開始描繪圖像**，
為世間萬物確定秩序，賦予它們活力，
為它們命名。」[2]

作為社會動物，語言是將我們綁定在一起的力量，
它幫助我們理解周遭世界，
為我們在人類歷史上的成就提供留存基礎。

不過，由於上述
種種能力，
語言與聲音也是
非常不穩定的力量。
文字可以被用來
操控與欺騙他人；
而語言解放了我們、
同時也控制了
我們對世界的感知。

對電影來説，人類聲音在我們生命裡
扮演了關鍵且複雜的角色，
它是無窮的靈感來源。
銀幕上的語言與人聲總被人們深切關注。

從貫穿《**金剛**》（*King Kong, 1933*）的刺耳尖叫，《**萬花嬉春**》（*Singin'in the Rain, 1952*）裡歌唱與舞蹈的激動，
到《**紅色警戒**》（*The Thin Red Line, 1998*）中混雜失落與渴望的細語，
人類聲音在電影史上呈現了各種可以想像得到的聲調與聲響。

電影要求演員以身體與聲音表演，常常不只要求口音的掌握，
也要求能控制音色、音高以及説話模式。[1]

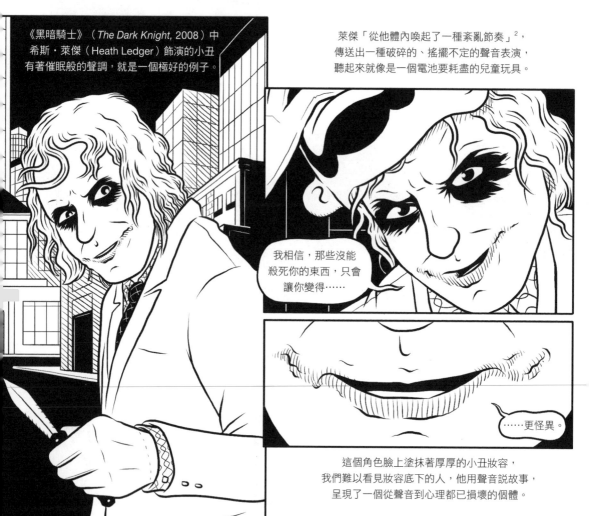

《**黑暗騎士**》（*The Dark Knight, 2008*）中
希斯・萊傑（Heath Ledger）飾演的小丑
有著催眠般的聲調，就是一個極好的例子。

萊傑「從他體內喚起了一種紊亂節奏」[2]，
傳送出一種破碎的、搖擺不定的聲音表演，
聽起來就像是一個電池要耗盡的兒童玩具。

我相信，那些沒能
殺死你的東西，只會
讓你變得……

……更怪異。

這個角色臉上塗抹著厚厚的小丑妝容，
我們難以看見妝容底下的人，他用聲音説故事，
呈現了一個從聲音到心理都已損壞的個體。

沉鬱而令人不安的電影《大法師》（The Exorcist, 1973），利用瑞根變幻的嗓音，描繪她逐漸被惡靈帕祖祖（Demon Pazuzu）附身的過程。

她曾經柔軟甜美的聲音在附身後變得扭曲，野獸般的粗嘎聲音，從她身體深處傳來。

走開……
這母豬是我的。

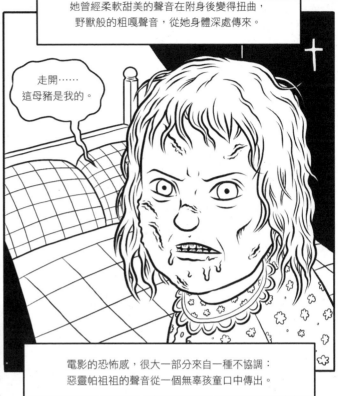

電影的恐怖感，很大一部分來自一種不協調：
惡靈帕祖祖的聲音從一個無辜孩童口中傳出。

相反地，《火線追緝令》裡的連環殺手約翰·杜能如此令人不安，則是由於凱文·史貝西（Kevin Spacey）冷峻沉穩的聲音表演。

我們在每個街角、
每個家庭中目睹致命的罪行，
而且，我們還容忍它。

摒棄傳統連環殺手的表現方式，杜十分雄辯，
嗓音沉著、平靜，好像是在合理化他的罪行。

不過，現在不一樣了，
我立下了榜樣……

這是一種令人顫慄的技巧，強調了杜缺乏人類同理心的
喪心病狂。

109

電影史上一些最令人難忘的角色，
僅以聲音的形式存在。

史丹利‧庫柏力克的**《2001 太空漫遊》**
講述了一組太空人的木星之旅，
當飛船上的人工智慧哈爾 9000
（HAL 9000）發生故障後，
他們的任務變成了災難。

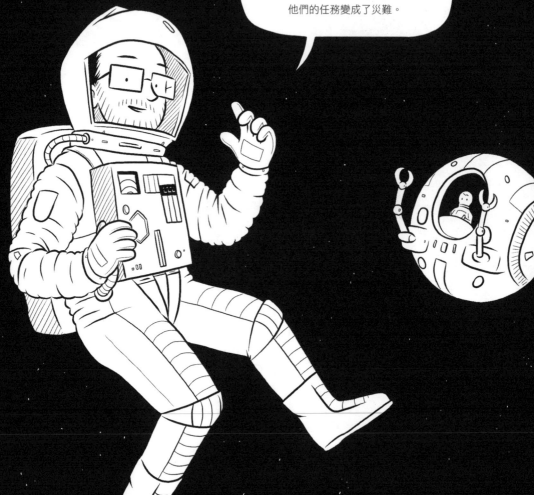

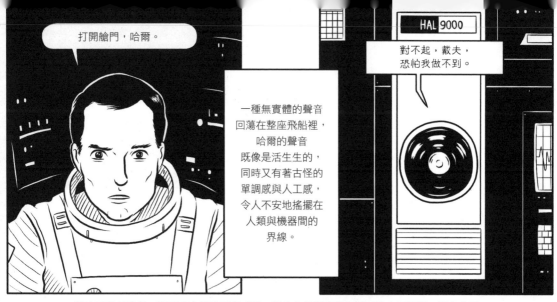

打開艙門，哈爾。

對不起，戴夫，
恐怕我做不到。

一種無實體的聲音
回蕩在整座飛船裡，
哈爾的聲音
既像是活生生的，
同時又有著古怪的
單調感與人工感，
令人不安地搖擺在
人類與機器間的
界線。

當哈爾變得殘暴，殺死了大部分機組成員，戴夫必須關掉這個邪惡的人工智慧，拯救自己。

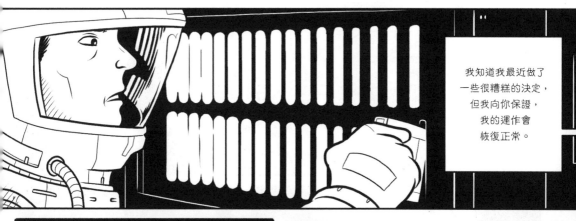

我知道我最近做了
一些很糟糕的決定，
但我向你保證，
我的運作會
恢復正常。

當哈爾被關機，他逐漸恢復到出廠狀態，他的嗓音
不斷變調，變慢，就好像他的意識停止運作。
當哈爾唱著歌「睡」去，我們不禁為他感到惋惜。

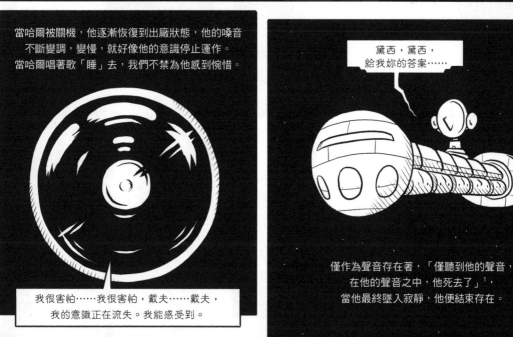

黛西，黛西，
給我妳的答案……

我很害怕……我很害怕，戴夫……戴夫，
我的意識正在流失。我能感受到。

僅作為聲音存在著，「僅聽到他的聲音，
在他的聲音之中，他死去了」[1]，
當他最終墜入寂靜，他便結束存在。

如庫柏力克所展示，這無實體的聲音具有某種神祕力量。有著「無所不在、無所不見、全知全能的能耐……它的言語就像上帝的言語」。[1]

這在佛列茲・朗的 **《馬布斯博士的遺囑》**（ *The Testament of Dr.Mabuse*, 1933）中已有了嫻熟的展示。在這部電影裡，我們只能聽見精神錯亂的幕後主腦馬布斯在一道幕帷後發號施令，指揮他的犯罪集團，建立犯罪帝國。[2]

不服從形同背叛！

朗的電影在法西斯主義崛起的時期拍攝，可視為對具誘惑性的、令人恐懼的威權聲音的力量做出了評論，這種聲音利用對未來的許諾，吸引了絕望的失業者。

Backerei

就像 **《綠野仙蹤》**（ *The Wizard of OZ*, 1939），當無實體的聲音來源被揭露，它的力量轟然崩塌，它的魔咒隨之瓦解。

然而馬布斯那隱藏了實體的聲音並非堅不可摧，當幕帷最終被拉開，馬布斯的聲音被發現只是錄音，他的計畫開始瓦解。

你們絕不會活著離開這個房間。

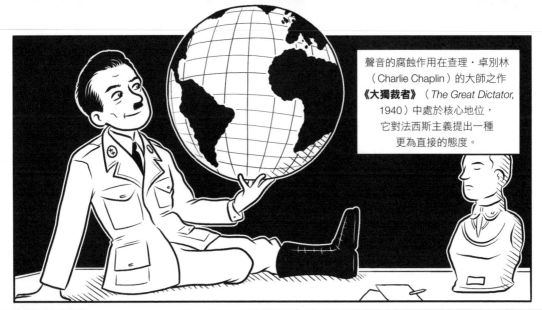

聲音的腐蝕作用在查理‧卓別林（Charlie Chaplin）的大師之作**《大獨裁者》**（*The Great Dictator*, 1940）中處於核心地位，它對法西斯主義提出一種更為直接的態度。

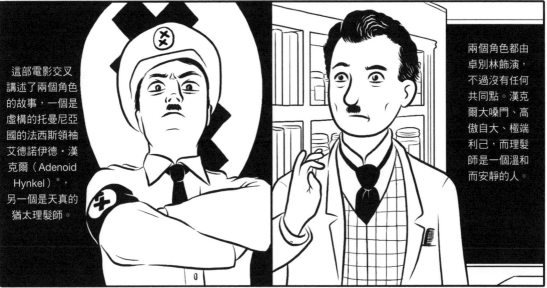

這部電影交叉講述了兩個角色的故事，一個是虛構的托曼尼亞國的法西斯領袖艾德諾伊德‧漢克爾（Adenoid Hynkel）*，另一個是天真的猶太理髮師。

兩個角色都由卓別林飾演，不過沒有任何共同點。漢克爾大嗓門、高傲自大、極端利己，而理髮師是一個溫和而安靜的人。

在影片中，漢克爾的聲音也是常在不見其人的情況下被人們聽見，廣播、擴音器、與政治集會，都傳出他嘶喊出的無意義的、胡謅的德語。這個聲音以壓迫的、侵略的形式出現在理髮師的人生中。

＊「Adenoid」指的是位於鼻腔的腺樣體，以此象徵這個角色聲音式的存在。

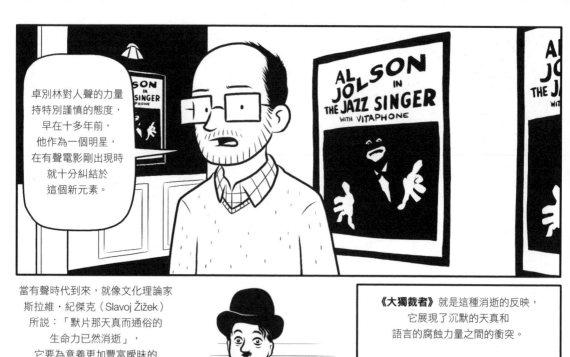

卓別林對人聲的力量持特別謹慎的態度，早在十多年前，他作為一個明星，在有聲電影剛出現時就十分糾結於這個新元素。

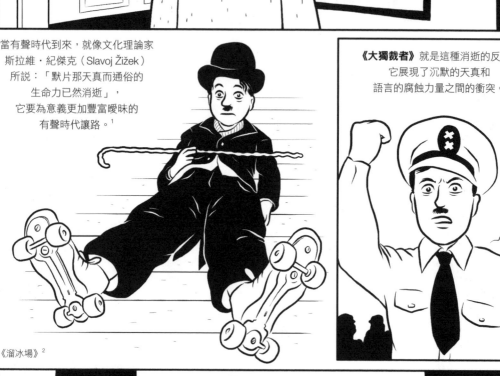

當有聲時代到來，就像文化理論家斯拉維·紀傑克（Slavoj Žižek）所說：「默片那天真而通俗的生命力已然消逝」，它要為意義更加豐富曖昧的有聲時代讓路。[1]

《溜冰場》[2]

《大獨裁者》就是這種消逝的反映，它展現了沉默的天真和語言的腐蝕力量之間的衝突。

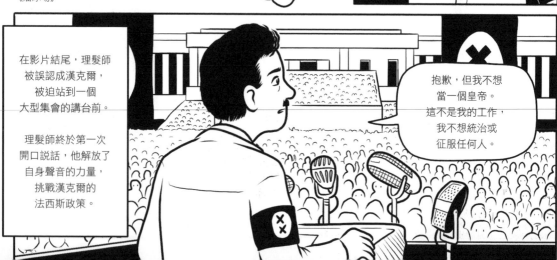

在影片結尾，理髮師被誤認成漢克爾，被迫站到一個大型集會的講台前。

理髮師終於第一次開口說話，他解放了自身聲音的力量，挑戰漢克爾的法西斯政策。

抱歉，但我不想當一個皇帝。這不是我的工作，我不想統治或征服任何人。

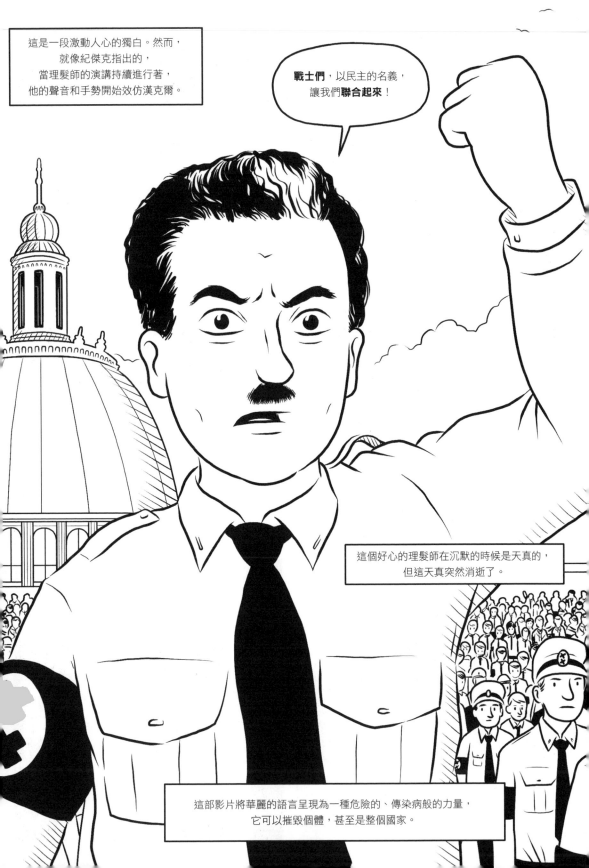

情節緊張且別出心裁的
《幽靈電台》（*Pontypool, 2008*），將語言和它們的意義視為危險本身。

影片主角是廣播主持人葛蘭特·馬茲，當鎮上殭屍病毒肆虐的時候，他卻守著自己的電台。

在封閉的視角裡，整場災難以描述的方式呈現給馬茲和觀眾，而不是被直接看見。「讓觀眾在他們自己的腦中將電台之外的恐怖情形視覺化。」[1]

讓聲音優先於視覺的手法恰當而有效。當影片不斷開展，人們發現病毒是通過語言傳播：病毒透過特定的詞語，在人與人之間傳染。

他們在咬人，他們就是在咬人。他們就像一大群魚，像狂暴的食人魚。這基本上就像，嗯，就像這些人試著爬出或者吃出一條血路來……

影片聰明地歪曲了理查·道金斯（Richard Dawkins）的「迷因」（Meme）[2] 概念——一種理念或文化概念，藉由語言在人類宿主之間擴散與增殖。

《幽靈電台》中的有害「**迷因**」，對聽見的人來說是具有特殊意義的詞語，它們攫住受害者的意識，使他們喋喋不休並重複他人的聲音，以此更加廣泛地散播病毒。

當病毒爆發的情形越來越糟糕，電台內部也被佔領時，馬茲的助手西妮發現自己也被感染了。

殺……殺……殺……殺……

當馬茲意識到，驅除病毒的方法是將詞語與它們的意義分開，
他開始發狂般嘗試解除「殺」這個字眼與原有意義的傳統連結。

殺是藍色。殺是美好。殺是愛。殺是嬰兒。殺是馬內的花園。
殺是美麗的早晨。殺是你想要的一切。殺是，
殺是……嗯……殺是親吻。

當馬茲和西妮互相「殺」了對方，她的傳染症狀被抑制了。只有讓詞語與它們的**意義**決裂，讓能指（signifier）與所指（signified）決裂，才能與這種傳染病抗爭。

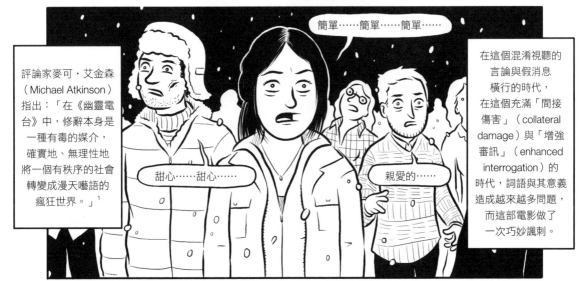

簡單……簡單……簡單……

甜心……甜心……

親愛的……

評論家麥可·艾金森（Michael Atkinson）指出：「在《幽靈電台》中，修辭本身是一種有毒的媒介，確實地、無理性地將一個有秩序的社會轉變成漫天囈語的瘋狂世界。」[1]

在這個混淆視聽的言論與假消息橫行的時代，在這個充滿「間接傷害」（collateral damage）與「增強審訊」（enhanced interrogation）的時代，詞語與其意義造成越來越多問題，而這部電影做了一次巧妙諷刺。

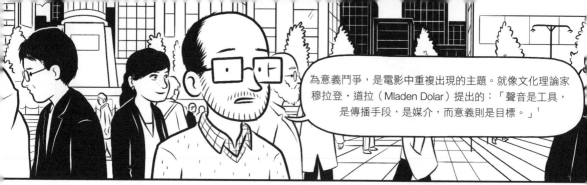

為意義鬥爭，是電影中重複出現的主題。就像文化理論家穆拉登‧道拉（Mladen Dolar）提出的：「聲音是工具，是傳播手段，是媒介，而意義則是目標。」[1]

法蘭西斯‧福特‧柯波拉（Francis Ford Coppola）的《對話》（*The Conversation*, 1974），主角哈里‧考爾為一名竊聽專家，他的任務是為一位有錢客戶監聽一對夫婦的對話。

當哈里用他的設備去掉雜音時，他被這些對話迷住了，他搞不懂這些對話究竟是什麼意思。

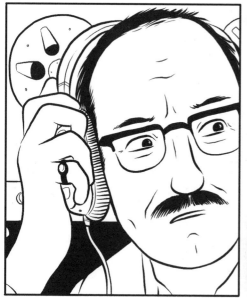

他一逮到機會，就會殺了我們的……

這段對話是整部電影的關鍵。哈里擔心這些人的性命，他想要阻止這些證據落到他客戶的手中。

只是當他理解了他們對話的真正意思時，已經太晚了。

他一逮到機會，就會殺了**我們**的……

影片轉移了對話裡的這個單一重音，在他的客戶最終死亡時，重音所傳遞的細微差別揭露了這對夫婦的謀殺意圖。

《紐約浮世繪》（*Synecdoche New York, 2008*）同樣為語言的崩解著迷。影片主角卡登‧柯塔是一名心灰意冷的劇作家，他打算發展出一部極具野心的全新劇作，這將會是對生活最無情、最真實的呈現。

整部電影中，語言處於困難重重的狀態，因為角色們不斷地互相誤解，他們的詞語難以表達出他們想要表達的意思。

> 我希望你去看眼科醫生。

> 神經科醫生？

這種交流的失能，滲透到柯塔的劇作中……

> 舞台設在一個巨大得不可思議的劇場中，當柯塔為他的創作理念據理力爭，這部戲的範圍也在穩定地擴張著。

劇場中，一整座城市逐漸被建造起來，每一位新加入的角色都被賦予了豐富的內心活動，成了這齣戲無限延展的生活織錦的一部分。

有些演員被聘來飾演柯塔及他的助手，而且，由於這些演員與柯塔的生活產生交織，他們也需要其他演員來飾演他們。

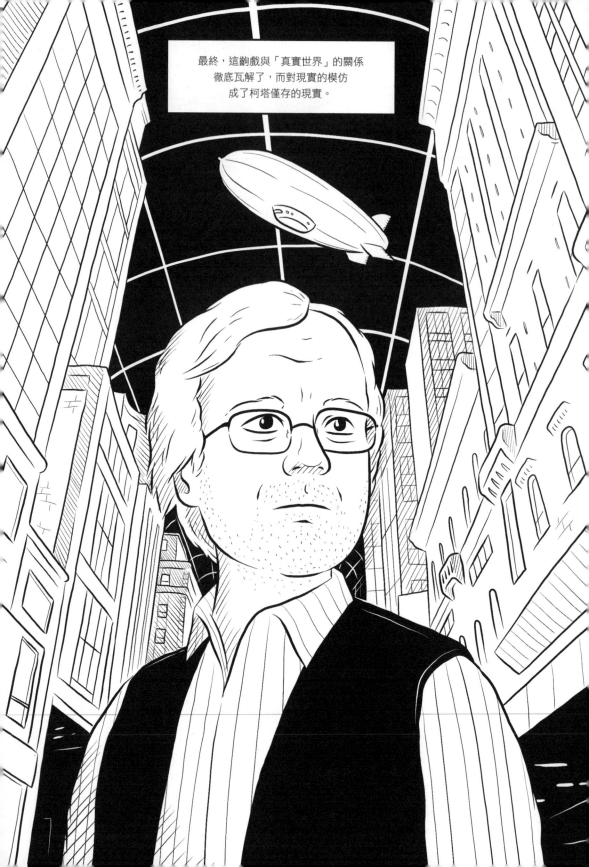

最終，這齣戲與「真實世界」的關係
徹底瓦解了，而對現實的模仿
成了柯塔僅存的現實。

這是尚・布希亞的擬仿物與擬像理論
（theory of simulacra and simulation）的絕佳例證，
這位在文化研究上極具建樹的哲學家提出這個理論，
批判現代文化中再現（representation）
和現實（reality）之間越發擴大的鴻溝。[1]

如他所推斷，現代世界充斥著對於不復存在、
或本就不存在的事物的再現──如此一來，
我們慢慢喪失了對真實的掌握。[2]

就像柯塔，我們也在
自我的虛構中變得迷失，
對語言失望，
並永遠與現實脫節。

當柯塔的世界崩塌，陷於混亂狀態，
影片以一種與之相稱的風格結束。柯塔垂垂老矣，
蹣跚在他所創造的世界深處，穿過一系列巨大的劇場，
每一個都包含在前一個中。

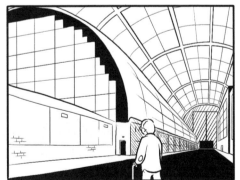

最後，不僅語言瓦解了，
再現與現實的關係也瓦解了，
現在，柯塔的世界只是
一系列無限倒退的複製品，
而它們根本沒有原型。

在 1960 年代，電影理論家
克里斯汀・梅茲（Christian Metz）提出，
電影本身應該被看作一種語言，
擁有自己的文法、語法與詞彙。

按照這種說法，單一鏡頭
可以視為「等同說出一句話」，
能與其他鏡頭串連起來，產生意義。[1]

這個概念的一個精妙明證，來自俄國導演李・庫勒雪夫（Lev Kuleshov），
他將同一個無表情臉龐的鏡頭，與一系列不同畫面拼接起來。

這是一個簡單的實驗，它揭示了電影的運作基礎。就如他所發現的，每一次並置，
都讓觀眾對那張臉龐有了全新「解讀」。

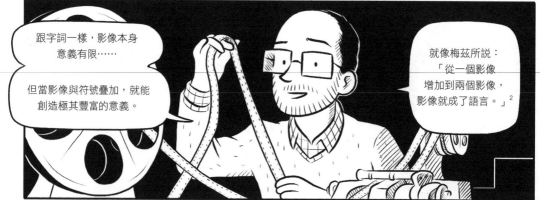

跟字詞一樣，影像本身
意義有限⋯⋯

但當影像與符號疊加，就能
創造極其豐富的意義。

就像梅茲所說：
「從一個影像
增加到兩個影像，
影像就成了語言。」[2]

這項將電影視為語言的見解，反映在從 1950 年代流行至今的、將電影導演視為「作者」（Auteur）的理念中。

尚・盧・高達

作者論提出，電影導演是一部電影唯一的視覺創造者，導演熟練地安排電影語言，將它們的資訊傳遞給觀眾。

史丹利・庫柏力克

在這個導演與作者的等式中，導演是言說者，而電影是他們發出的聲音，意義由他們指定。

這個理論不僅完全忽視了同樣傾注了創造力並塑造了電影的演員與劇組，而且也暗示，只有導演對他們作品的詮釋才是唯一有效的。

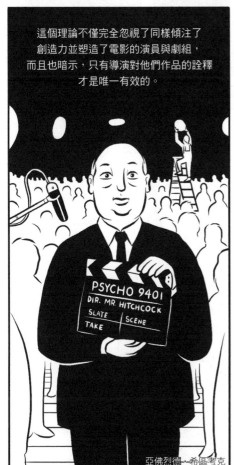

PSYCHO 9401
DIR. MR. HITCHCOCK
SLATE SCENE
TAKE

亞佛烈德・希區考克

就如文學理論家羅蘭・巴特（Roland Barthes）所說：「為一篇文本賦予一位作者，就是為那篇文本強加限制，為它訂製出唯一的終極所指，也終結了寫作。」[1]

FIN

對於這個在歷史中被白人、男性、異性戀的聲音所掌控的藝術形式來說，這是一個令人困擾的理論。

《搜索者》

當然，異議的聲音的確存在。對美洲原住民觀眾來說，好萊塢電影從未停止「牛仔與印第安人」公式中所呈現的原住民負面形象，而這公式是由白人聲音主導的。

約翰・福特（John Ford）的**《安邦定國誌》**（*Cheyenne Autumn, 1964*）表面上為此表示出一種歉意，影片的故事講述了美洲原住民夏安族（Cheyenne）回到故土的旅程，主導者是美國軍隊。

然而，儘管這位傳奇導演做了努力，他的影片還是受到美洲原住民觀眾的嘲笑。

表面上，這部電影對被征服的美洲原住民做了堅忍且真誠的道歉，但被聘來飾演夏安族的納瓦荷族（Navajo）演員，以納瓦荷語將許多猥褻的、嘲弄的對白帶進電影。[1]

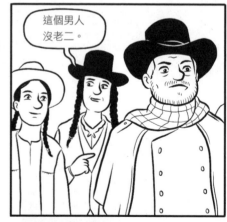

這個男人沒老二。

結果是，這部電影好像是由兩部片組成的。當納瓦荷人出現在銀幕上，總是伴隨著觀眾的哄笑與歡呼，與福特原本可敬的意圖形成鮮明對比。

在忍受幾十年下來銀幕中的不實描述後，美洲原住民重新奪回了自己的聲音，這是對好萊塢的英語霸權進行的絕佳抵抗。

對於同性戀、雙性戀以及跨性別者的觀眾來說，情況更加糟糕，差不多在整個二十世紀，嚴格的審查剝奪了任何在銀幕上正面或全面呈現他們的機會。[1]

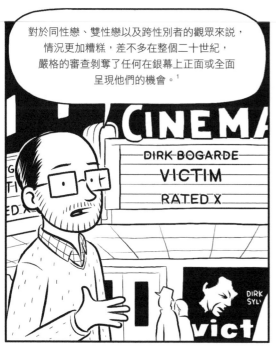

就如 LGBT * 活動家與電影史學家維多．羅素（Vito Russo）所說：「美國是一個同性戀沒有立足之地的國家。人們制定的法律反對在銀幕上描繪這些事情。當我們存在的事實變得不可迴避，我們在銀幕上被表現得就像是什麼骯髒的祕密。」[2]

為了與這種刻意的抹殺抗爭，LGBT 角色不得不隱身在眾目睽睽之下，後退到電影的弦外之音中，或以渴望的模樣，或以挑逗的對白、服裝、表演來暗示。

*LGBT，由女同性戀（lesbian）、男同性戀（gay）、雙性戀（bisexual）、跨性別（Transgender）等群體所構成的文化。

《摩洛哥》[3]

這麼多年過去了……依然如親。

各方面都是……

《賓漢》

在一個充滿敵意的文化中，這些弦外之音為 LGBT 觀眾提供了抵禦主流文化的機會，讓不被看見的被看見，讓非主流的聲音被聽見。

人聲與語言在我們生活中扮演的複雜角色，
成就了電影這個著迷於人聲美妙潛質（有時候是恐怖潛質）的媒體。

《真善美》

電影本身作為一種極具力量的交流形式，
在整個歷史上已被用來在全世界傳播資訊和
思想，以聲音和影像與觀眾交流，

但如我們所見，這些資訊的意義並非固定不變的。
就像電影導演安德烈·塔可夫斯基所說：當一部電影在世上發行，
「它就與作者分離了，開始有了自己的生命，
在形式上與意義上經歷種種變化」。[1]

蘇菲亞·柯波拉

只有**脫離**創造者的掌握，
電影才會處在
最激動人心的狀態，
為觀眾提供一個機會
去拒絕一部電影表面的、
被認可的資訊，
並於其中發現
他們自己的故事。

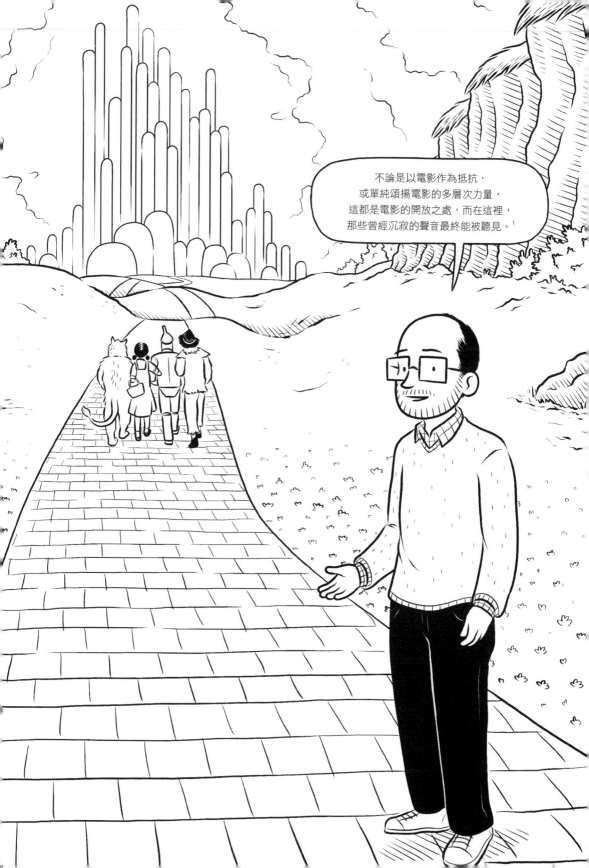

POWER AND
IDEOLOGY

權力與意識型態

作為一種豐富而複雜的語言，動態影像對思想的交流來說，是一種具有強大力量的工具。

電影遠不只是娛樂，在它的表面之下還藏著**意識型態**，對於**形塑**我們看世界的方式發揮著巨大作用。

電影描繪一切事物，從社會、家庭、政府，乃至性別、種族、性；在**道德價值**的定義上，以及社會規範與社會期待的強化上，電影扮演了關鍵角色。

《緊急追捕令》[1]

《麻雀變鳳凰》

電影對我們的影響，我們並不是沒有注意到。

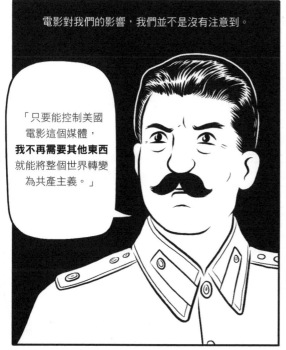

「只要能控制美國電影這個媒體，**我不再需要其他東西**就能將整個世界轉變為共產主義。」

《捍衛戰士》

對全球觀眾的心靈來說，不論是有意識的還是無意識的，電影都成了意識型態鬥爭的長期戰場。

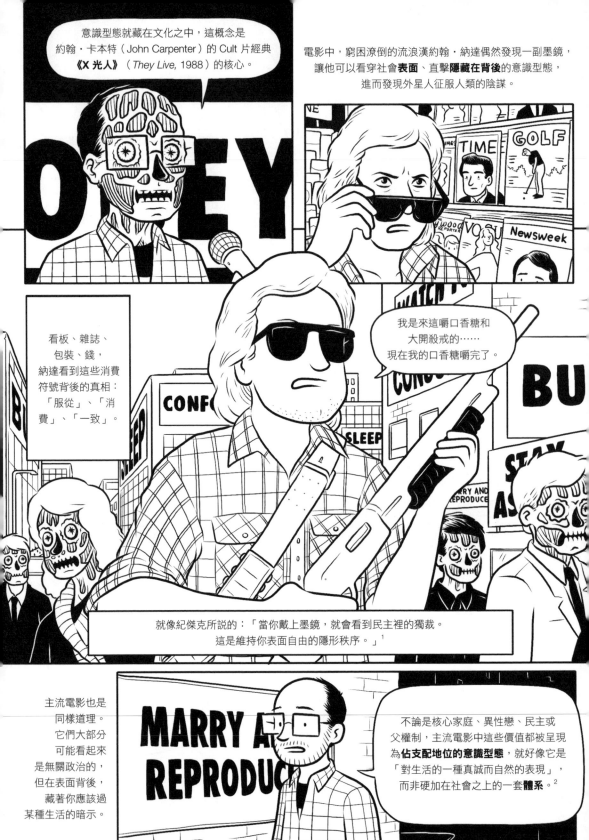

意識型態就藏在文化之中，這概念是約翰·卡本特（John Carpenter）的 Cult 片經典《X光人》（They Live, 1988）的核心。

電影中，窮困潦倒的流浪漢約翰·納達偶然發現一副墨鏡，讓他可以看穿社會**表面**、直擊隱藏在**背後**的意識型態，進而發現外星人征服人類的陰謀。

看板、雜誌、包裝、錢，納達看到這些消費符號背後的真相：「服從」、「消費」、「一致」。

我是來這嚼口香糖和大開殺戒的……現在我的口香糖嚼完了。

就像紀傑克所説的：「當你戴上墨鏡，就會看到民主裡的獨裁。這是維持你表面自由的隱形秩序。」[1]

主流電影也是同樣道理。它們大部分可能看起來是無關政治的，但在表面背後，藏著你應該過某種生活的暗示。

不論是核心家庭、異性戀、民主或父權制，主流電影中這些價值都被呈現為**佔支配地位的意識型態**，就好像它是「對生活的一種真誠而自然的表現」，而非硬加在社會之上的一套**體系**。[2]

電影能為我們展示**真相**的這種想法，讓電影成為控制意識型態的有力形式。

在描繪過去時，許多電影都講述了該國歷史的神話化版本，在歷史事件中注入當代政治觀點，使發生在當代的鬥爭具有歷史正當性。

大部分蘇聯電影都是這樣，人們在**《罷工》**（*Strike,* 1925）與**《波坦金戰艦》**中看到革命前的階級鬥爭畫面，描繪出神話般的蘇聯共產主義道路。

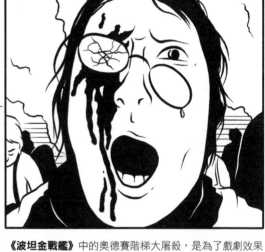

《波坦金戰艦》中的奧德賽階梯大屠殺，是為了戲劇效果與意識型態而虛構出來的，但這無關緊要——這是能夠支持共產主義事業的煽動性畫面。

武俠史詩**《英雄》**（2002）描繪了一幅神話般的古代中國圖景，在其色彩紛呈的武打場面與恢宏的時代細節中，隱藏著當代國家主義。

這部電影講述一位英雄犧牲了自己，讓整個國家在一位共主之下團結一致；這也將當代中國奪回歷史疆域、令國家再度統一的鬥爭過程**神話化**。[1]

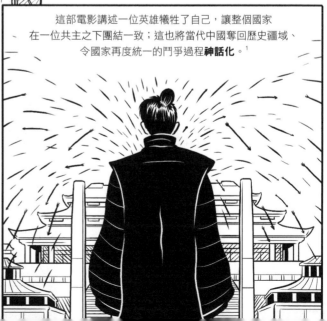

133

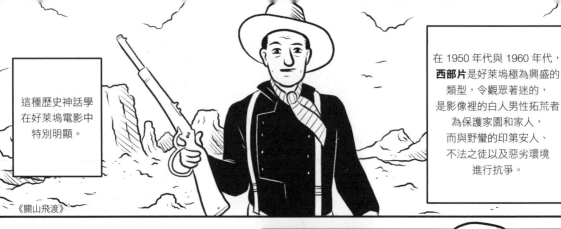

這種歷史神話學在好萊塢電影中特別明顯。

在 1950 年代與 1960 年代，**西部片**是好萊塢極為興盛的類型，令觀眾著迷的，是影像裡的白人男性拓荒者為保護家園和家人，而與野蠻的印第安人、不法之徒以及惡劣環境進行抗爭。

《關山飛渡》

政治理論家史蒂芬・梅克薩（Stephen Mexal）指出，西部片為當代觀眾提供了一個神話化的美國歷史，讓他們更能理解美國在冷戰時期所扮演的角色。[2]

《俠骨柔情》[3]

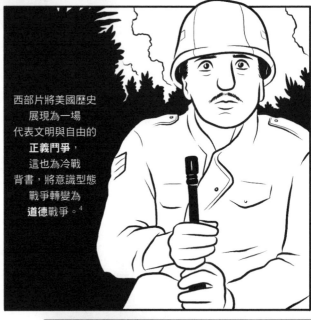

西部片將美國歷史展現為一場代表文明與自由的**正義鬥爭**，這也為冷戰背書，將意識型態戰爭轉變為**道德戰爭**。[4]

同時，隨著非裔美國人民權運動（Civil rights movement）與女性主義興起，西部片則在這個「男性權勢衰敗」的時代裡，提供了令人安心的**父權社會景象**。[5]

THE WOMEN OF VIETNAM ARE OUR SISTERS

WOMEN'S LIBERATION

W♀MAN P♀WER

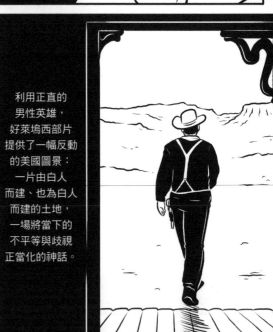

利用正直的男性英雄，好萊塢西部片提供了一幅反動的美國圖景：一片由白人而建、也為白人而建的土地，一場將當下的不平等與歧視正當化的神話。

這種反動觀點並不罕見，而電影常常在國家現狀最受威脅的時刻起到支持作用。

在雷根當政期間，好萊塢電影充斥著反映政治形勢的故事，「圍繞在反女性主義、暗中的種族歧視、階級特權、保守宗教、傳統的價值觀與生活方式」。[1]

1980 與 1990 年代早期的電影則被肌肉猛男主導，他們極為暴力地將法律握在自己手中，以保護美國利益，並強化**保守的家庭觀念**。[2]

同時，像《致命的吸引力》（*Fatal Attraction*, 1987）和《第六感追緝令》（*Basic Instinct*, 1992）等片，利用性解放的、殘忍的職業女性角色，將女性獨立與不負責任、甚至是精神錯亂劃上等號。

記者蘇珊·法呂迪（Susan Faludi）指出，對 1980 年代的電影來說，「好女人都是恭順、溫和的家庭婦女」，而「女性反派都是無法放棄她們自我獨立性的女人」。[3]

多年來平權之路已取得大幅進展，而這些保守影像仍在重新提倡性別角色與發揚傳統家庭觀念，將主流娛樂當成自己的**意識型態藍圖**（ideological blueprint）。

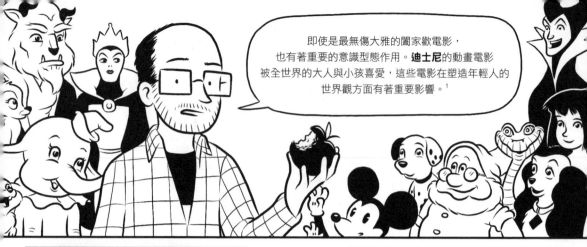

即使是最無傷大雅的闔家歡電影，
也有著重要的意識型態作用。**迪士尼**的動畫電影
被全世界的大人與小孩喜愛，這些電影在塑造年輕人的
世界觀方面有著重要影響。[1]

從《**白雪公主**》
（*Snow White and
the Seven Dwarfs*,
1937）到
《**美女與野獸**》
（*Beauty and the
Beast*, 1991），
迪士尼將它的
女性角色刻畫成
需要拯救的少女，
對她們來說婚姻是
人生的終極目標。

為了嫁給艾瑞克王子，愛麗兒必須放棄她的家、
她的朋友、她的家庭，此外，或許還有最重要的：
她天生的美人魚形態。

如蘇珊・懷特（Susan White）所說，
《**小美人魚**》（*The Little Mermaid*, 1989）中
愛麗兒被展現得「跟一個養成中的快樂家庭
主婦差不多」[2]，而她對艾瑞克王子的
愛情渴求，必須付出「無言的」代價。

就像懷特所說，在這個「對女性魅力的期待，
比以往更強調以削切肉體的方式達到完美體態」[3]的時代裡，
這是一幅令人擔憂的畫面。

在迪士尼電影中，種族歧視
也佔據著重要位置。從《小飛象》
（*The Dumbo*, 1941）裡非裔美
國人風格的烏鴉，到**《阿拉丁》**
（*Aladdin*, 1992）裡的阿拉伯人，
迪士尼電影經常繪以露骨且負面的
種族刻板印象建立他們的角色。[1]

兄弟，現在
我什麼都看到了！

《森林王子》（*The Jungle Book*, 1967）中，
種族主義裡的去人性化（dehumanisation）
確實地出現在猩猩大王路易身上，
他用非裔美國人的嗓音，
唱出他也想成為「人類」的渴望。[2]

電影在非裔美國人民權運動的高潮時期發行，這顯然
將非裔美國人與猩猩劃上等號，這是對許多觀眾的無情侮辱。

按照艾力克斯・韋納（Alex Wainer）所言，這部電影「從最壞的
方面來看，是一部以倒退的種族主義修辭編織出的兒童故事，
從最好的方面來看，它麻木地退化到早期卡通的陳規」。[3]

不論有意與否，在這些種族刻板印象
與保守性別角色裡，迪士尼電影促使
年輕人建立起**種種期待**，很多孩子甚至
在學齡前，就被灌種族、性、性別等
意識型態價值觀。

電影英雄們代表並符合主流意識型態，反派們則經常反映出主流價值對邊緣族群的焦慮。

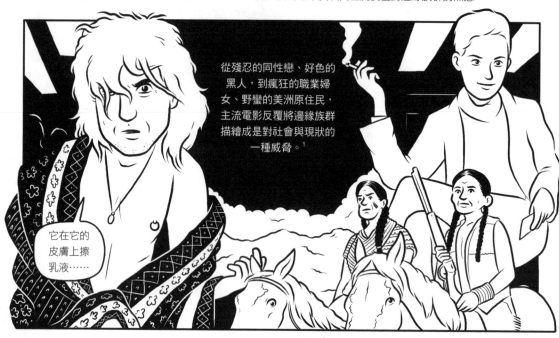

從殘忍的同性戀、好色的黑人，到瘋狂的職業婦女、野蠻的美洲原住民，主流電影反覆將邊緣族群描繪成是對社會與現狀的一種威脅。[1]

它在它的皮膚上擦乳液……

這是最簡單的**社會控制**，一種具象化的暴力形式，它告誡邊緣族群，他們因為不順從而應受懲罰；並告訴主流族群應該去恨誰。

對文化批評家傑克・沙欣（Jack Shaheen）來說，很少有族群像阿拉伯人那樣被肆意貶低，他們常常被描繪成「野蠻的、殘忍的、未開化的宗教狂熱分子和貪財的文化『他者』，執著於恐嚇文明的西方人」。[2]

主流電影裡，從**《法櫃奇兵》**（*Indiana Jones and the Raiders of the Lost Ark*, 1981）這樣的動作大片到**《阿拉丁》**這樣人人喜愛的動畫片，阿拉伯人長期以來都是方便的僵化反派，這是一種想像上的異域文化，其可見的差異使他們輕易成為被污蔑的標靶。

詹姆斯・卡麥隆（James Cameron）的動作大片**《魔鬼大帝：真實謊言》**讓阿諾・史瓦辛格（Arnold Schwarzenegger）飾演肌肉發達、顧家的白人間諜，他與一幫意圖在美國本土引爆核彈的阿拉伯恐怖分子戰鬥。

這是一種由來已久的設定：「如果史瓦辛格的角色穿上牛仔裝而非晚禮服，手持左輪手槍而非貝瑞塔手槍（Beretta），騎著帕洛米諾馬（Palomino）而非駕駛著獵鷹式戰機（Harrier Jet），殺死身上裝飾著羽毛的紅皮膚印第安人而非有著大鬍子的棕皮膚阿拉伯人，那麼我們將看到一部經典的（也是種族主義的）牛仔與印第安人電影。」[1]

對沙欣來說，這種「具有破壞性的描繪變得如此流行，以至於觀看這類刻板印象影視作品的觀眾，會逐漸認為作品裡的阿拉伯人就是現實生活裡的阿拉伯人」。[2]

藉由**《魔鬼大帝：真實謊言》**這類電影，好萊塢極大地扭曲了美國人對阿拉伯人的觀感，或許在這過程中，也讓美軍捲入的中東戰爭正當化。

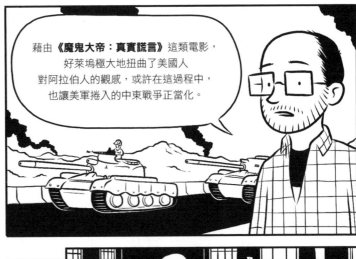

就像薩蘭・阿爾–馬拉亞提（Salam Al-Marayati）與唐・布斯塔尼（Don Bustany）所認為的，「這是納粹宣傳手段的再現——我們希望，沒有那麼致命——這種宣傳手段在 1930 年代將猶太人去人性化，並導致大屠殺發生。」[3]

確實，某些電影是希特勒意識型態統治體系的重要成分，在將猶太人去人性化、當成代罪羔羊的過程中起了重要作用。

《永遠的猶太人》（*The Eternal Jew*, 1940）也許是納粹宣傳部長約瑟夫・戈培爾（Joseph Goebbels）最為明目張膽、最卑劣的一次用電影做的誣衊。

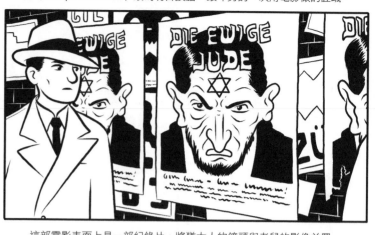

這部電影表面上是一部紀錄片，將猶太人的鏡頭與老鼠的影像並置，而旁白敘述，則將猶太人描述成非人的害蟲。

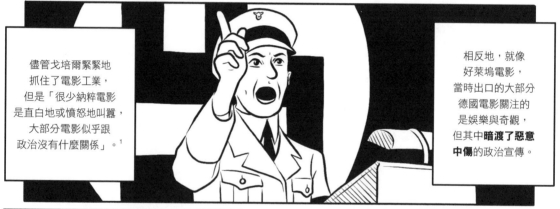

儘管戈培爾緊緊地抓住了電影工業，但是「很少納粹電影是直白地或憤怒地叫囂，大部分電影似乎跟政治沒有什麼關係」。[1]

相反地，就像好萊塢電影，當時出口的大部分德國電影關注的是娛樂與奇觀，**但其中暗渡了惡意中傷**的政治宣傳。

蘭妮・萊芬斯坦（Leni Riefenstahl）的**《意志的勝利》**（*Triumph of the Will*, 1935）以一種神話化納粹國家的方式，記錄了在紐倫堡召開的黨代會。

影片以刻意的史詩感，讓希特勒搭乘飛機從雲端降下，走出來向他的支持者招手致意。

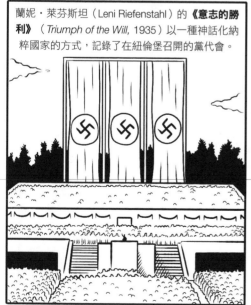

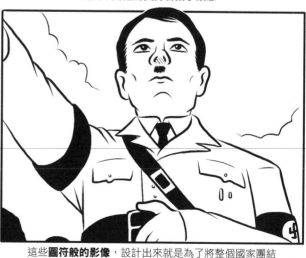

這些**圖符般**的影像，設計出來就是為了將整個國家團結在「一個神話般、像神一樣的人物」之下。[2]

英國人和美國人也將目光投向電影，以提升與法西斯戰鬥的士兵的士氣、鼓舞軍心。

法蘭克・卡普拉（Frank Capra）極為成功的系列紀錄片《我們為何而戰》（*Why We Fight,* 1942–1945）受美國政府委製，以說服美國的孤立主義者（isolationist）同意美軍進入歐洲戰場。

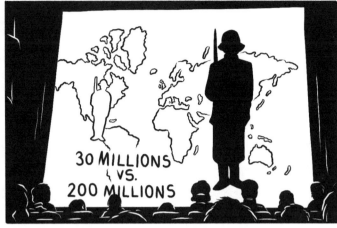

卡普拉將萊芬斯坦的納粹史詩看作「希特勒充滿仇恨的大屠殺的不詳前奏」，他希望自己的電影能成為解毒劑。[1]

為了做到這一點，他聰明地利用納粹的宣傳來反納粹，以美國的視角，通過納粹自己的電影來譴責他們。

不過與德國和日本的政宣片相比，同盟國的影片也無法擺脫種族主義，他們描繪的日本人形象在今天看來就極為令人不適。

THIS IS THE ENEMY

仇恨是強大的武器。就如威廉・格雷德（William Greider）所認為的，「這種力量將特定的『他者』描繪成是天生與我們不同的、既奇怪又危險的邪惡生物；仇恨就跟武器造成的物理傷害一樣具有毀滅性」。[2]

141

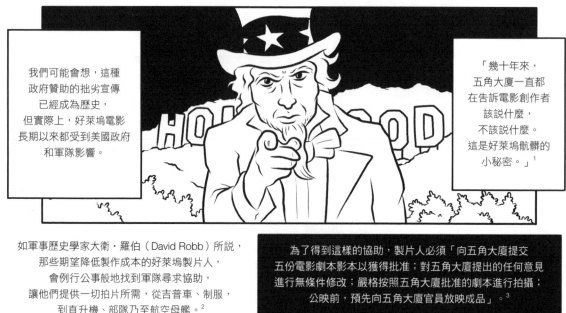

我們可能會想，這種政府贊助的拙劣宣傳已經成為歷史，但實際上，好萊塢電影長期以來都受到美國政府和軍隊影響。

如軍事歷史學家大衛·羅伯（David Robb）所說，那些期望降低製作成本的好萊塢製片人，會例行公事般地找到軍隊尋求協助，讓他們提供一切拍片所需，從吉普車、制服，到直升機、部隊乃至航空母艦。[2]

為了得到這樣的協助，製片人必須「向五角大廈提交五份電影劇本影本以獲得批准；對五角大廈提出的任何意見進行無條件修改；嚴格按照五角大廈批准的劇本進行拍攝；公映前，預先向五角大廈官員放映成品」。[3]

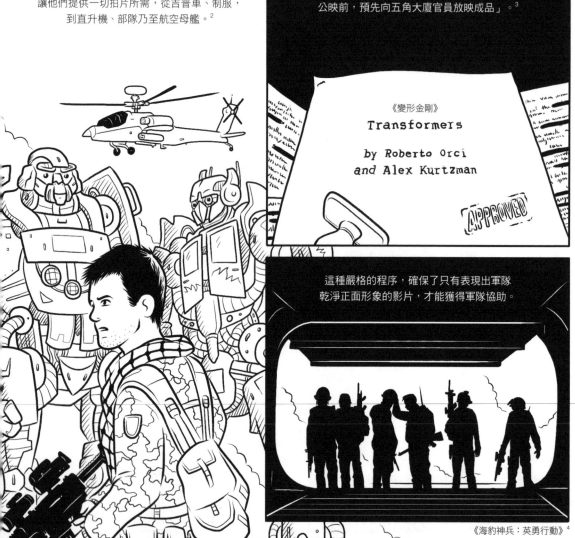

《變形金剛》
Transformers
by Roberto Orci
and Alex Kurtzman
APPROVED

這種嚴格的程序，確保了只有表現出軍隊乾淨正面形象的影片，才能獲得軍隊協助。

《海豹神兵：英勇行動》[4]

從《越南大戰》（*The Green Berets*, 1968)、《00:30 凌晨密令》（*Zero Dark Thirty*, 2012)這樣的戰爭片，到《米老鼠俱樂部》（*The Mickey Mouse Club TV Show*, 1950s)電視節目和《變形金剛》（*Transformers*, 2007)這樣老少咸宜的作品，大量好萊塢電影都經過特殊修剪，以討好五角大廈。

一個歐威爾式的極具諷刺的例子是，1956 年的改編電影《一九八四》——一則關於政府壓迫的寓言——也受到 CIA 的美國文化自由委員會（American Committee for Cultural Freedom）警告，要求讓「老大哥」的形象更能與共產主義產生聯繫。[1]

同時，像《奇幻核子戰》（*Fail-Safe*, 1964)、《前進高棉》（*Platoon*, 1986)和《驚爆 13 天》（*Thirteen Days*, 2000)這樣的電影，反映了戰爭的負面衝擊，並且拒絕神話化美國軍隊歷史，因此軍隊拒絕對電影提供任何形式的支持。

五角大廈的技巧顯然很有效。《捍衛戰士》（*Top Gun*, 1986)上映後，空軍徵兵數量激增 500%，[2]而電影對美軍的批判，也逐漸從電影院裡消失了。

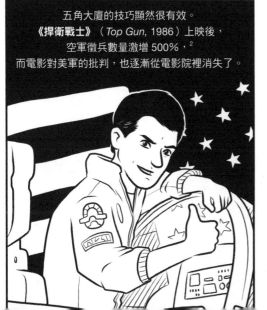

透過簡單的資金刺激，五角大廈確保了「主流製作能不斷為美軍背書，而不去質疑美國在世界舞台上行善這個基本假設」。[3]

當資金激勵不起作用，
當權者總有辦法對公眾該看什麼、
不該看什麼進行積極的控制，
利用審查使異議消聲。

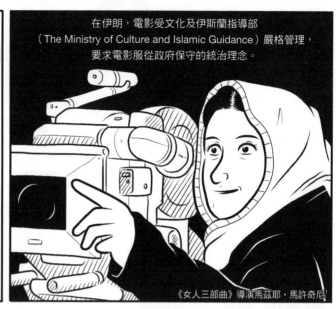

在伊朗，電影受文化及伊斯蘭指導部
（The Ministry of Culture and Islamic Guidance）嚴格管理，
要求電影服從政府保守的統治理念。

《女人三部曲》導演馬茲耶・馬許奇尼'

但是，伊朗仍然拍攝了一些極為激動人心的電影，
講述了諸如婦女、兒童以及少數族裔
在現代伊朗的地位等複雜議題。

如理查・塔珀（Richard Tapper）所指出的，許多伊朗電影
在政治上都十分隱晦，用象徵的方式去表達被禁止的觀點。

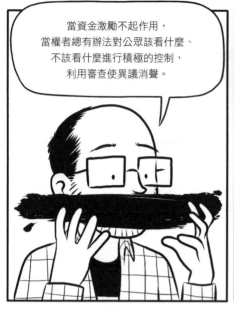

對電影史學家諾拉・吉伯特（Nora Gilbert）來說，這種情況
包含了積極的因素：「特定的敘事衝動被強迫隱至表面之下，
審查在文本與弦外之音之間創造了一種開放空間，在這裡，
你我當中那些敏捷的轉譯者就能夠盡情施展能力。」[2]

儘管如此，一些電影創作者
仍會因為他們的作品
而被關進監獄──他們的電影
被禁，或被私帶出國，
在其他地區的電影節巡迴放映。[3]

審查不止是為了鎮壓
政治上的異議聲音。
1930 年代的美國，
「海斯法典」（Hays Code）
在好萊塢施行，
許諾「消毒電影中的
道德淪喪世界」[1]，
並為大眾對電影進行篩選。

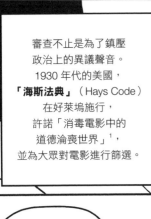

「對床戲的處理，
必須由良好品味與
雅致格調主導。」

「海斯法典」包含了
一系列嚴格的戒律，
以確保當代道德
在銀幕上的維繫，
全面禁止多種畫面，
從裸體、褻瀆神明，
到同性戀、
跨種族戀愛關係。[3]

「強調不雅動作的
舞蹈必須被視為是
淫穢的。」

「牧師不得被用作
喜劇角色或反派。」

儘管這個法典早已作古，但這種自我審查的趨勢
如今仍在繼續，比如製片廠會減少爭議話題，以瞄準
有利可圖的青少年觀眾，以及中國、印度這塊新興市場。[4]

基本上，大部分製片人是自願遵守「海斯法典」的，
他們這麼做只是因為，比起發行一部未經核准的電影
而遭受經濟損失，遵守法典壓力會小很多。

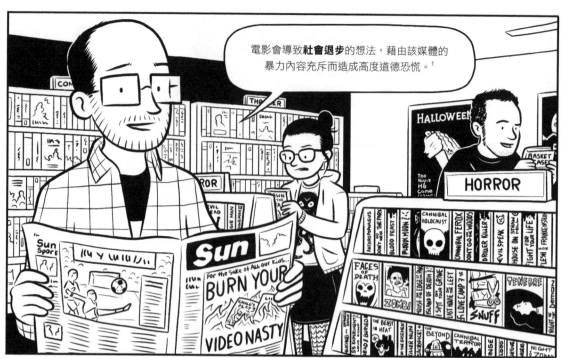

電影會導致**社會退步**的想法,藉由該媒體的暴力內容充斥而造成高度道德恐慌。[1]

在 1980 年代,英國社會產生了一種恐慌心理,人們認為年輕人和易受影響的人群,正被錄影帶裡那些詳盡呈現暴力與性元素的電影所影響。

人們認為年輕人暴力犯罪的增長,都要歸咎於這些電影,於是英國政府公布了一份包含七十二部低俗影視作品的清單,這些作品被禁止公開發行,並因不雅內容被起訴。

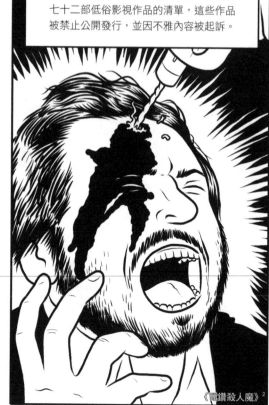

《電鑽殺人魔》[2]

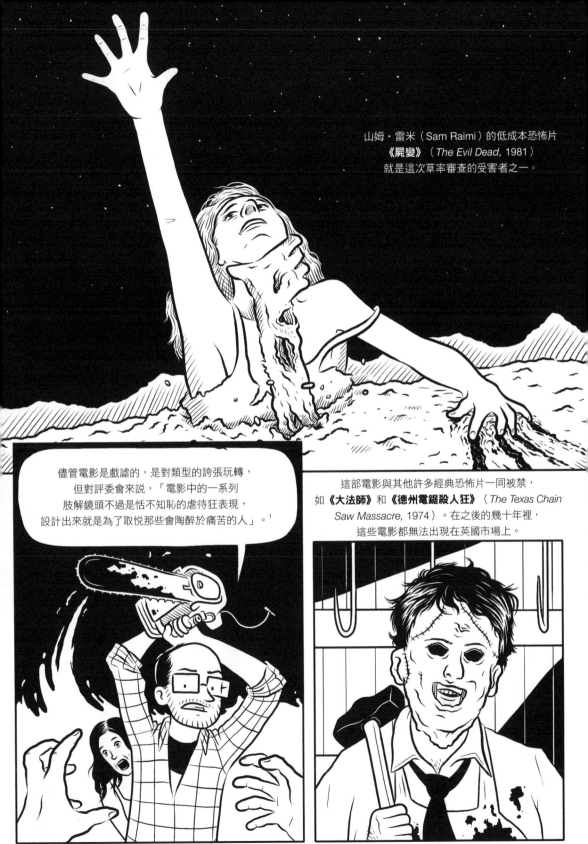

山姆・雷米（Sam Raimi）的低成本恐怖片
《屍變》（The Evil Dead, 1981）
就是這次草率審查的受害者之一。

儘管電影是戲謔的，是對類型的誇張玩轉，
但對評委會來說，「電影中的一系列
肢解鏡頭不過是恬不知恥的虐待狂表現，
設計出來就是為了取悅那些會陶醉於痛苦的人」。[1]

這部電影與其他許多經典恐怖片一同被禁，
如《大法師》和《德州電鋸殺人狂》（The Texas Chain
Saw Massacre, 1974）。在之後的幾十年裡，
這些電影都無法出現在英國市場上。

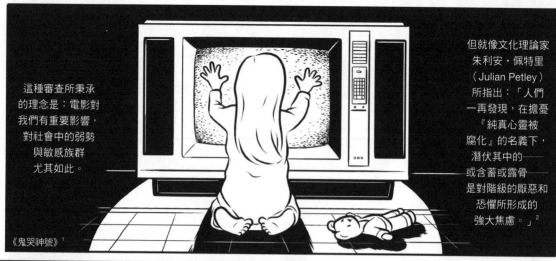

這種審查所秉承的理念是：電影對我們有重要影響，對社會中的弱勢與敏感族群尤其如此。

《鬼哭神號》[1]

但就像文化理論家朱利安‧佩特里（Julian Petley）所指出：「人們一再發現，在擔憂『純真心靈被腐化』的名義下，潛伏其中的──或含蓄或露骨──是對階級的厭惡和恐懼所形成的強大焦慮。」[2]

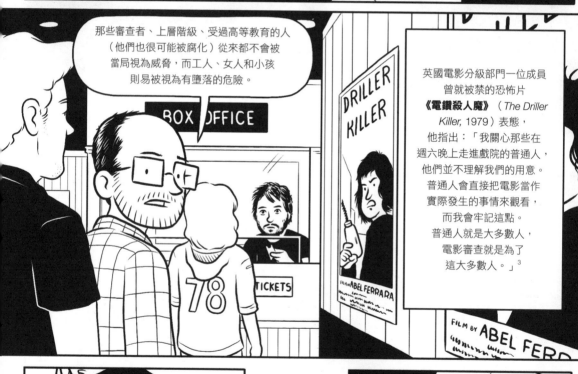

那些審查者、上層階級、受過高等教育的人（他們也很可能被腐化）從來都不會被當局視為威脅，而工人、女人和小孩則易被視為有墮落的危險。

BOX OFFICE

TICKETS

DRILLER KILLER

FILM BY ABEL FERRARA

FILM BY ABEL FER

英國電影分級部門一位成員曾就被禁的恐怖片《電鑽殺人魔》（The Driller Killer, 1979）表態，他指出：「我關心那些在週六晚上走進戲院的普通人，他們並不理解我們的用意。普通人會直接把電影當作實際發生的事情來觀看，而我會牢記這點。普通人就是大多數人，電影審查就是為了這大多數人。」[3]

從「海斯法典」到低俗影視作品清單，那些掌權者總是再三審查電影，且都是以保護那些被認為不能保護自己的人為名義。

關於這個話題，傳統的浮誇修辭將之描繪成如下景象——「用皮下注射器把毒藥注入一具不會反抗的身體」[1]，暗示電影畫面會被觀眾毫不質疑地全部吸收。

現在看來，這種想法顯然是毫無根據的，而且觀眾與他們在銀幕上所見的內容有著非常複雜的關係。

就像葛蘭·默多克（Graham Murdock）所說：那些有關媒體影響力的學說「沒能認識到，日常生活中產生的、被領會的意義，從來都不會像第一眼看上去那樣直接」。[2]

研究顯示，即使是兒童與銀幕畫面也有著複雜的關係，他們也完全能夠區分不同形式的銀幕暴力。[3]

同時，就如心理學家克里斯多福·佛格森（Christopher Ferguson）所證明的，在 1990 年代，「儘管電視、電影甚至音樂都越來越直接地表現暴力，儘管充滿暴力的電子遊戲也出現了，但現實中的暴力犯罪率卻顯著下降」。[4]

《疤面人》[1]

電影的力量是
無可否認的。
電影走在自己的
道路上，
儘管不會直接
導致暴力、歧視、
伊斯蘭恐懼症、
種族屠殺，
但也確實在塑造
我們的世界觀。

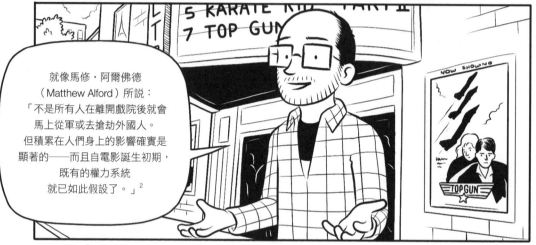

就像馬修·阿爾佛德
（Matthew Alford）所說：
「不是所有人在離開戲院後就會
馬上從軍或去搶劫外國人。
但積累在人們身上的影響確實是
顯著的——而且自電影誕生初期，
既有的權力系統
就已如此假設了。」[2]

不過這幅藍圖並非固定的，
而主流電影呈現給我們的畫面也是
多面的、矛盾的，且永遠在變化。

當核心家庭、異性戀情侶、以暴力解決問題等畫面
在銀幕上被千萬次地強調，電影在我們面前就攤開了
一幅為我們打造「正常」生活方式的藍圖。

《斷背山》

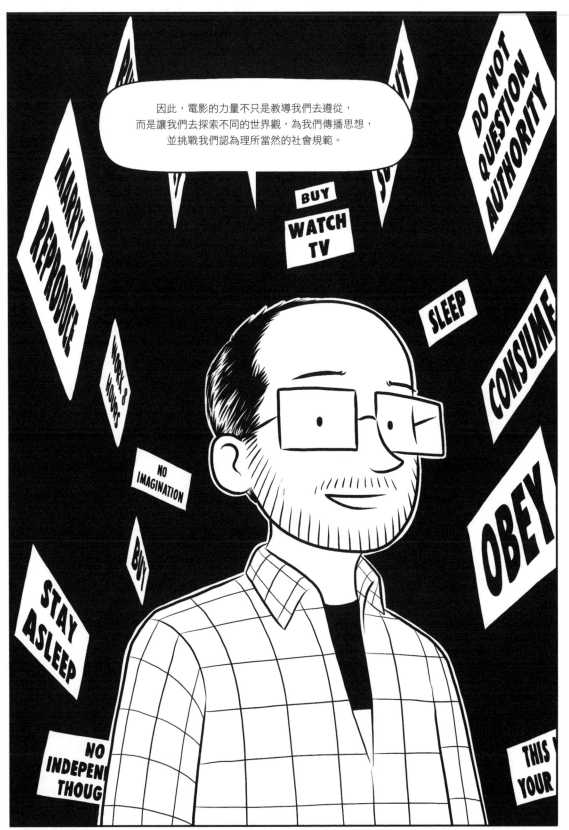

151

TECHNOLOGY AND TECHNOPHOBIA

科技與科技恐懼

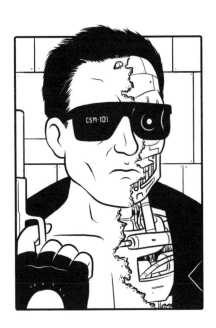

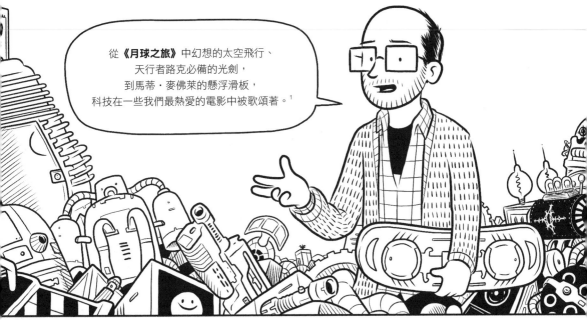

從**《月球之旅》**中幻想的太空飛行、
天行者路克必備的光劍，
到馬蒂・麥佛萊的懸浮滑板，
科技在一些我們最熱愛的電影中被歌頌著。[1]

電影的吸引力來自它的科技──從它令人讚嘆地再現我們這個世界的能力，到以最新特效創造出的徹底奇觀。

從工業化、原子能到現代電腦，新科技總是在顛覆現狀，
而電影總是能最迅速地探討科技變化所帶來的潛在**後果**。

《大都會》[2]

《奇愛博士》[3]

《駭客任務》[4]

在這些以「科技」作為敘事背景與敘事動力的電影中，
我們一次又一次看見**科技恐懼**（technophobia）的黑暗潛流，
這恐懼來源於我們不知道科技對人類意味著什麼，以及未來會帶給我們什麼。

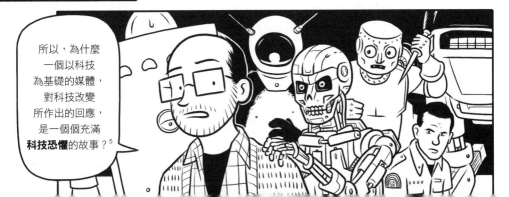

所以，為什麼
一個以科技
為基礎的媒體，
對科技改變
所作出的回應，
是一個個充滿
科技恐懼的故事？[5]

電影在十九世紀的科學革命與工業革命中誕生，
它的身影出現在人類歷史上**科技最為躁動**的年代。

雖然科技發展改善了許多人生活，但科技鍛造出來的革命，也對文化與社會產生了巨大影響。

在各種娛樂類型中，因為電影的到來而最受影響的，也許是**喜劇**。

《攝影師》[1]

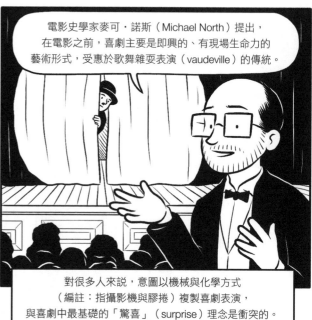

電影史學家麥可·諾斯（Michael North）提出，
在電影之前，喜劇主要是即興的、有現場生命力的
藝術形式，受惠於歌舞雜耍表演（vaudeville）的傳統。

對很多人來說，意圖以機械與化學方式
（編註：指攝影機與膠捲）複製喜劇表演，
與喜劇中最基礎的「驚喜」（surprise）理念是衝突的。

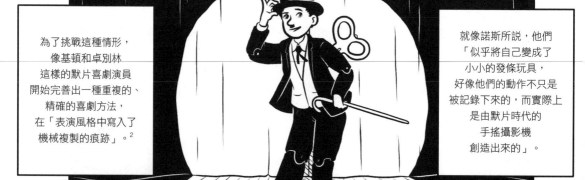

為了挑戰這種情形，
像基頓和卓別林
這樣的默片喜劇演員
開始完善出一種重複的、
精確的喜劇方法，
在「表演風格中寫入了
機械複製的痕跡」。[2]

就像諾斯所說，他們
「似乎將自己變成了
小小的發條玩具，
好像他們的動作不只是
被記錄下來的，而實際上
是由默片時代的
手搖攝影機
創造出來的」。

不過，尤其對卓別林來說，充滿機械的世界既是他喜劇的靈感來源，也是他日益擔憂的緣由。

《摩登時代》（*Modern Times*, 1936）是一部批評機械時代的電影，我們看見卓別林飾演的小流浪漢在生產線打了一份擰螺絲的工，而他被工作中單調的機械運動逼得精神崩潰。

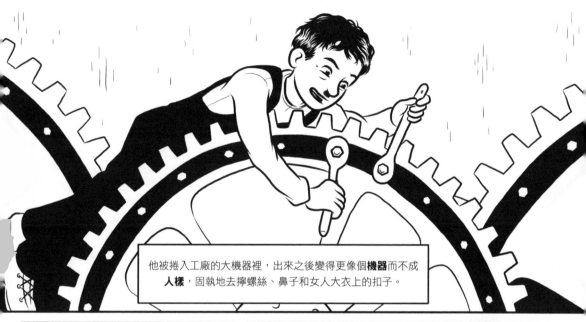

他被捲入工廠的大機器裡，出來之後變得更像個**機器**而不成**人樣**，固執地去擰螺絲、鼻子和女人大衣上的扣子。

影片在**美國經濟大蕭條時期**拍攝，讓人想起一個工人因工業化而被去人性化（dehumanised）的世界。

WANTED A DECENT JOB

就像卓別林所說：

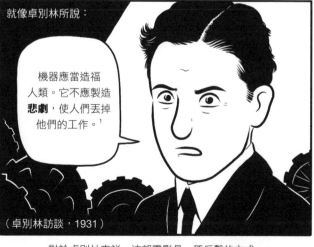

機器應當造福人類。它不應製造**悲劇**，使人們丟掉他們的工作。[1]

（卓別林訪談，1931）

對於卓別林來說，這部電影是一種反擊的方式。
《摩登時代》反時勢而行：在有聲片興起後幾乎過了十年，它仍以默片形式表現，這是一次「對機械時代的經典抵抗行動」。[2]

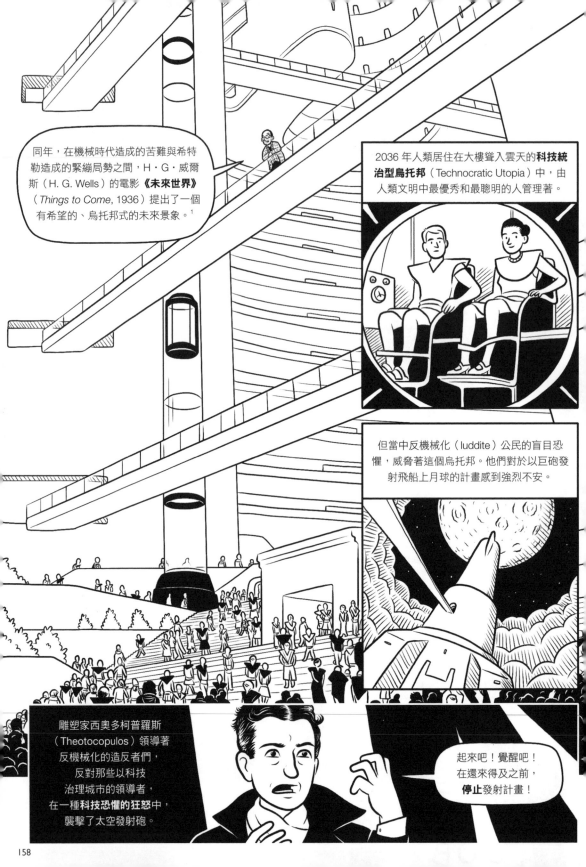

同年，在機械時代造成的苦難與希特勒造成的緊繃局勢之間，H・G・威爾斯（H. G. Wells）的電影**《未來世界》**（Things to Come, 1936）提出了一個有希望的、烏托邦式的未來景象。[1]

2036 年人類居住在大樓聳入雲天的**科技統治型烏托邦**（Technocratic Utopia）中，由人類文明中最優秀和最聰明的人管理著。

但當中反機械化（luddite）公民的盲目恐懼，威脅著這個烏托邦。他們對於以巨砲發射飛船上月球的計畫感到強烈不安。

雕塑家西奧多柯普羅斯（Theotocopulos）領導著反機械化的造反者們，反對那些以科技治理城市的領導者，在一種**科技恐懼的狂怒**中，襲擊了太空發射砲。

起來吧！覺醒吧！在還來得及之前，**停止**發射計畫！

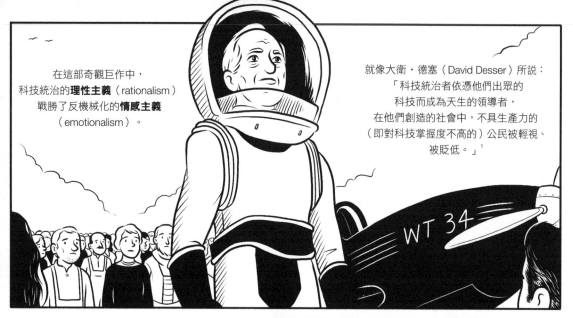

在這部奇觀巨作中，
科技統治的**理性主義**（rationalism）
戰勝了反機械化的**情感主義**
（emotionalism）。

就像大衛・德塞（David Desser）所說：
「科技統治者依憑他們出眾的
科技而成為天生的領導者，
在他們創造的社會中，不具生產力的
（即對科技掌握度不高的）公民被輕視、
被貶低。」[1]

威爾斯自己是科技統治論的忠實擁護者，
相信由最具資格的思想者管理的體系
可以**生產**出一個完美的未來。

《未來世界》的觀眾反響並不好，
或許是因為它暗示了法西斯主義，
或只是因為它對科技的過時信念。

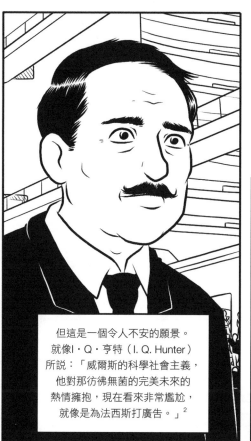

但這是一個令人不安的願景。
就像I・Q・亨特（I. Q. Hunter）
所說：「威爾斯的科學社會主義，
他對那彷彿無菌的完美未來的
熱情擁抱，現在看來非常尷尬，
就像是為法西斯打廣告。」[2]

不論是哪種情況，這部
電影的天真和對科技的
烏托邦式看法，都將受到
挑戰：第二次世界大戰
將要爆發，而這場戰爭
將會改變一切⋯⋯

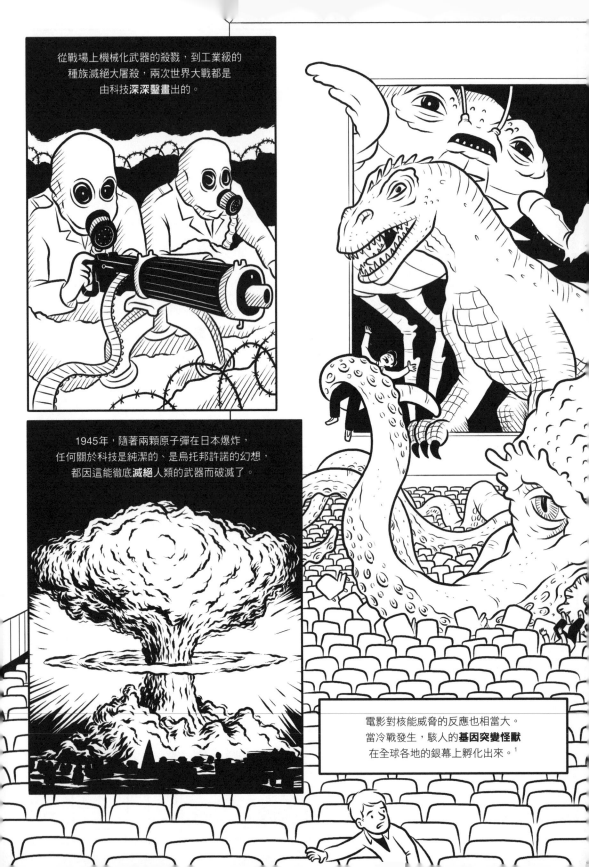

從戰場上機械化武器的殺戮，到工業級的
種族滅絕大屠殺，兩次世界大戰都是
由科技**深深鑿畫**出的。

1945年，隨著兩顆原子彈在日本爆炸，
任何關於科技是純潔的、是烏托邦許諾的幻想，
都因這能徹底**滅絕**人類的武器而破滅了。

電影對核能威脅的反應也相當大。
當冷戰發生，駭人的**基因突變怪獸**
在全球各地的銀幕上孵化出來。[1]

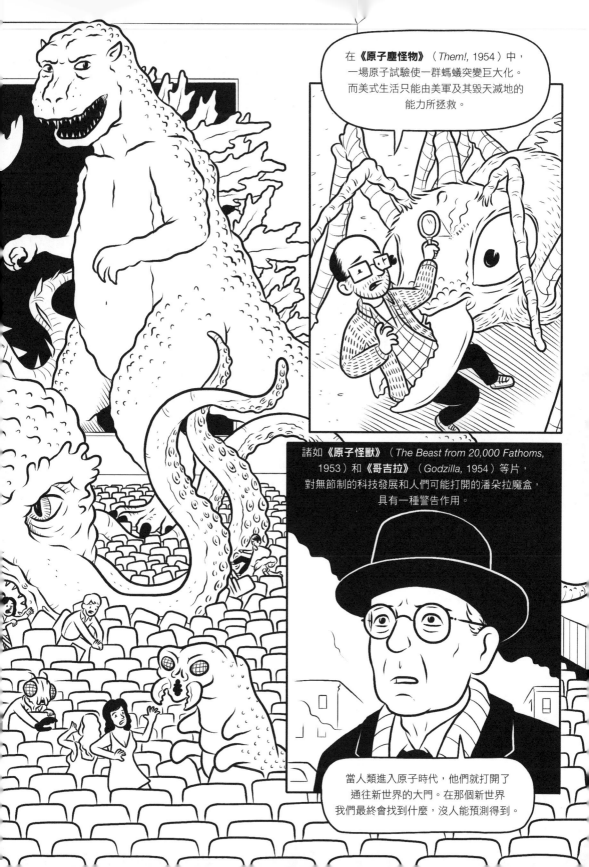

在《原子塵怪物》（Them!, 1954）中，一場原子試驗使一群螞蟻突變巨大化。而美式生活只能由美軍及其毀天滅地的能力所拯救。

諸如《原子怪獸》（The Beast from 20,000 Fathoms, 1953）和《哥吉拉》（Godzilla, 1954）等片，對無節制的科技發展和人們可能打開的潘朵拉魔盒，具有一種警告作用。

當人類進入原子時代，他們就打開了通往新世界的大門。在那個新世界我們最終會找到什麼，沒人能預測得到。

像是背負著發明炸彈和工業級屠殺設備的原罪般，
在戰後的世界形勢中，科學家發覺他們自己
被描述成是天真的、極端**危險**的人。

電影《**魔星下凡**》（ *The Thing from Another World,
1951* ）中，軍人們在一個孤立無援的北極研究站
艱難地消滅惡毒的外星人。

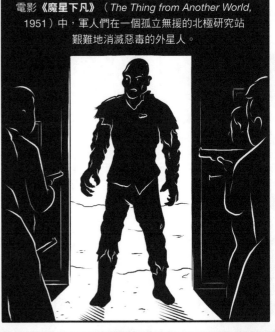

羅伯特‧歐本海默與原子彈

與此同時，卡林頓
博士希望從這個
外星生物身上
研究出一些東西，
還想和它講道理，
這把大家都置於
危險境地。

知識比生命更重要，長官。
我們生存只有一個理由：
去思考，去探求，去學習。

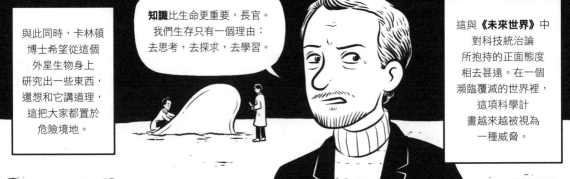

這與《**未來世界**》中
對科技統治論
所抱持的正面態度
相去甚遠。在一個
瀕臨覆滅的世界裡，
這項科學計
畫越來越被視為
一種威脅。

B 級片開始利用這種對知識近乎宗教般
的恐懼，經常讓片子裡的外星人和
怪物有著**超大腦袋**。

兇殘的意圖悸動著，
精神之力抽動著，
這些電影暗示著，
也許「大腦本身
就含有某種惡意」。[1]

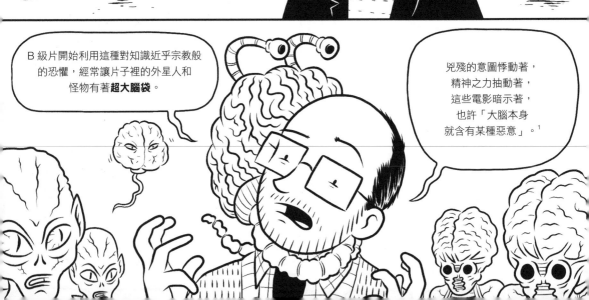

那些看來似乎無害的科技發展，
比如**電視**，長期以來也被電影工業和
整個社會以可疑的眼光看待。

在《錄影帶謀殺案》（*Videodrome*, 1983）中，野心勃勃的
電視台負責人馬克斯·雷恩開始轉播一個含有虐殺畫面的
神祕影像訊號，以提高收視率。

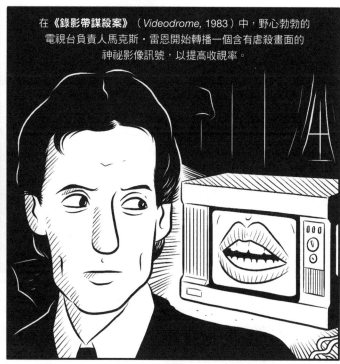

當雷恩漸漸癡迷於這個播送訊號，他發現這個節目會引發幻覺，並在觀看者的大腦中植入腫瘤。

這完全是美國政府為淨化那些被**暴力電視節目腐蝕**的
人們所實施的陰謀。

現在你……和這個你稱作電視台的**糞坑**，
以及那些隨你沉迷其中的人，還有那些看著你
做這些事情的觀眾……你從內部使**我們腐爛**。
而我們打算阻止這種腐爛。

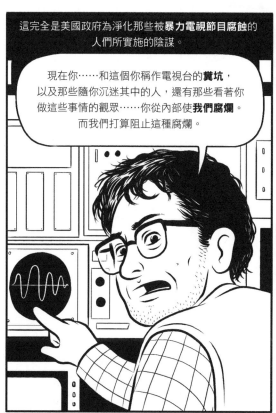

這部電影血腥暴力，令人不舒服，
戲仿了人們對於媒體的**腐化影響**的恐懼。
它將電視描繪成「與媒體科技的怪誕交合，
這種資訊病毒確實地感染了我們的大腦，
並且先是改變、最終摧毀我們的有機身體」。[1]

163

我們對於科技逐漸侵入人類的恐懼，沒有電影能像詹姆斯·卡麥隆的**《魔鬼終結者》**處理得如此有效。

電影裡，一個來自未來的半機械人（cyborg）被派回 1984 年追殺莎拉·康納，她是未來對抗機器的戰爭中，人類抵抗軍首領的母親。

莎拉住在一個被科技馴養的世界，在這裡，那些喧鬧的消費電子產品遍布我們的生活，讓我們變得**脆弱**而易受攻擊。

相反，終結者非常安靜、精於計算、動作敏捷，以**殘忍而暴力**的快速動作襲擊敵人。

就如唐娜·哈拉維（Donna Haraway）在「賽柏格宣言」（A Cyborg Manifesto）所主張的：「我們的機器令人不安地生機蓬勃，而我們自身卻令人驚恐地了無生氣。」[1]

這部電影展示了人類面臨淘汰的駭人景象，預言了即將到來的**奇點**（singularity）[2]——這一刻，無需人類幫助，科技自身就能複製並進化。

《魔鬼終結者》
把充滿惡意的
機器表現成一個
不會停止的、
毫無顧忌的力量，
反映了科技衝擊
所帶來的焦慮。

聽好，然後搞清楚：
那個終結者就在外面。
你沒辦法跟它
討價還價，
你沒法跟它講道理。
它感覺不到憐憫、
懊悔，或恐懼……
它絕對不會停止，
永遠不會，
除非你死了。

裸露著身子，肌肉發達，極其暴力，
終結者就是人皮包裹著一副金屬骨骼。

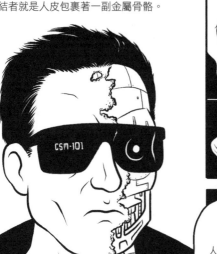

這具身軀既是
存在已久的，
又是未來主義的，
它踏碎了素來
將**人類**與**機器**區分
開來的穩固界限，
也踏碎了生命與
非生命的界限。

更糟糕的是，
人類必須靠模仿機器的
單向思維模式，
才能克服這種威脅。
就像莎拉的人類保護者
凱爾‧瑞斯所說：
「疼痛是可以
被控制的……
只要你別去想它。」

只有當莎拉用機械液壓機
將這個半機械人壓扁時，
電影的精神宣洩才真正到來；
當這個可怕的、**蔑視界限**的
機器被還原成無生氣的、
破碎的金屬狀態，
它才真正被終結。

你被終結了，混蛋！

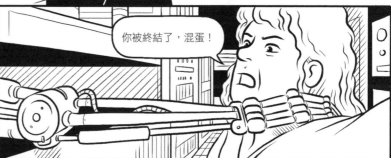

從《哥吉拉》核爆級的毀壞，到《七夜怪談》（Ringu, 1998）病毒般的錄影帶，日本跟美國一樣，長久以來利用科技恐懼的故事，處理科技為我們生活帶來的巨大衝擊。

1980 年代，日本高科技發展繁榮，《鐵男：金屬獸》（Tetsuo: The Iron Man, 1989）由此而生，它將科技的增殖描繪成對人類自主性的極大威脅。

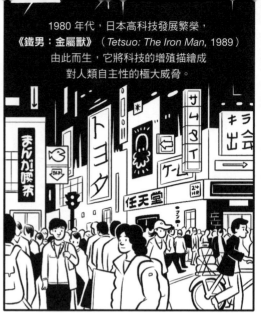

在電影中，一個商人逐漸被一種由科技造成的病毒感染，當金屬在他體內生根成長，他的心靈也開始崩潰了。

科技在此成了具有侵略性與傳染性的力量。科技不再是讓人類變得更美好的工具，鐵男身上的科技病毒刺透了身體的表面，接管了我們的生物屬性，破壞了我們的人性。

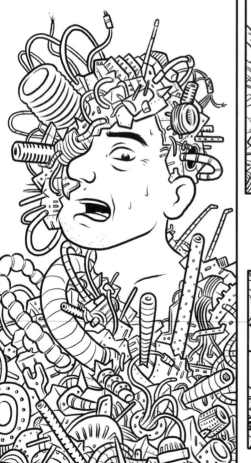

這部電影比《魔鬼終結者》更進一步，預言了可能的恐怖未來，「有機體與無機體無法分割，甚至無法區別」[1]；在這個未來，人類與機器永久地融為一體。

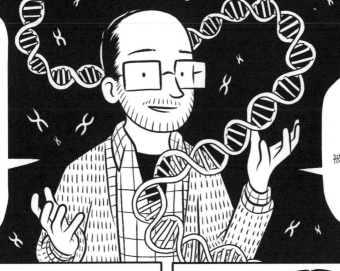

儘管機器人與半機械人的景象主導了我們關於未來科技的預言，其他更為**有機的**科學，在發展過程中也催生出專屬它們的**科技恐懼噩夢**。

1990 年開始，對**全人類基因組**進行的測定，使得曾經被認為是不可化約的肉身，如今轉化成可轉錄的，具有複製潛力的代碼。

基因工程和基因複製在倫理學及現實世界中的應用仍在探索中，但這無法阻擋電影拿**基因主題**做實驗。

從《變蠅人》的身體瓦解，到《人工進化》（*Splice, 2009*）中不穩定的基因轉殖生物，基因科學普遍被表現成將導致災難性後果，首見於 1950 年代 B 級片中原子能造成的生物突變。

在《千鈞一髮》（*Gattaca, 1997*）中，基因工程已滲透人類生活，那些自然生育的人被視為「殘障人士」，並在這個基因純度至上的社會中被邊緣化。

這是一種對於優生學發展的恐怖想像，這部片對基因的描繪，「與其說是科學，不如說是一種無孔不入的意識型態」。[1]

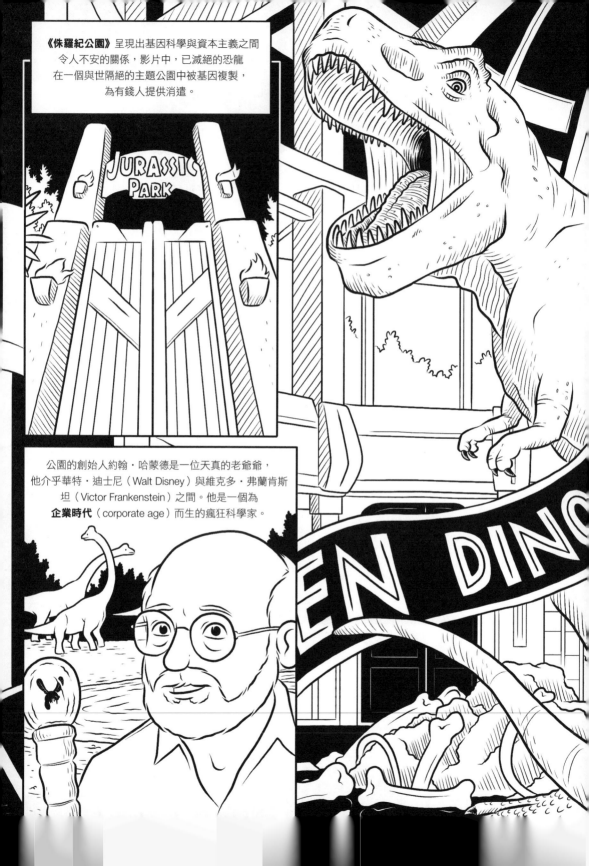

《侏羅紀公園》呈現出基因科學與資本主義之間令人不安的關係，影片中，已滅絕的恐龍在一個與世隔絕的主題公園中被基因複製，為有錢人提供消遣。

公園的創始人約翰・哈蒙德是一位天真的老爺爺，他介乎華特・迪士尼（Walt Disney）與維克多・弗蘭肯斯坦（Victor Frankenstein）之間。他是一個為**企業時代**（corporate age）而生的瘋狂科學家。

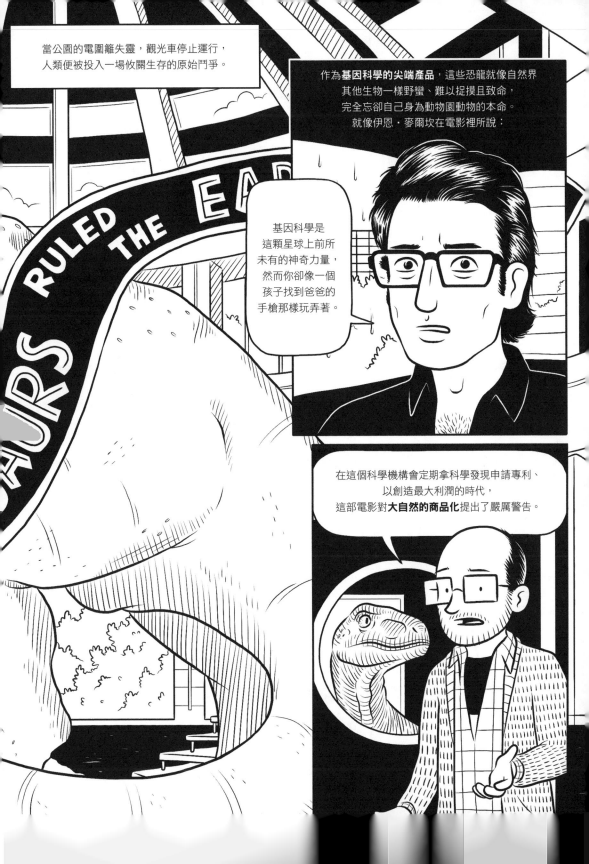

也許最具革命性、且形塑了二十世紀發展方向的，是蓬勃發展並最終無處不在的**電腦科技**。

在尚-盧·高達的《**阿爾發城**》（*Alphaville*, 1965）中，一台具有知覺的電腦「阿爾發 60」，用專制的科學理性主義統治一座城市，在這裡，自由思想是非法的。

一名單槍匹馬的間諜，藉由將情感引入民眾之間，並讀詩令電腦超載，推翻了政權。

在《**巨人：福賓計畫**》（*Colossus: The Forbin Project*, 1970）中，美國核武庫的控制權被交給一台具有知覺的電腦，希望以此避免人類的錯誤並防止戰爭爆發。

名為「巨人」的電腦獲得了這個毀滅星球的力量，它將核武對準了它的創造者，在它所寫下的終戰程序中，將人類置於砲口的威脅下。

這是掌控權回歸世界的聲音。我為你們帶來了和平。

這可能是豐足的、令大家都滿意的和平，也可能是死無葬身之地的和平。

這些電影有著令人不安的景象，利用了「人們的恐懼，也就是超級電腦終將超越它們的人類創造者，甚至達到如此程度：它們因無邊的力量而變得如同上帝，但也會因反人類的邪惡而變得如同惡魔」。[1]

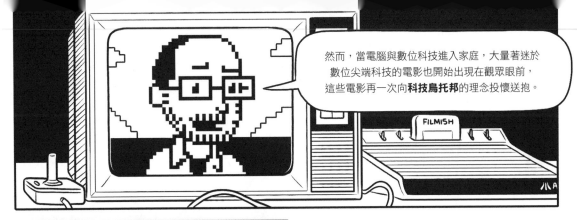

然而,當電腦與數位科技進入家庭,大量著迷於數位尖端科技的電影也開始出現在觀眾眼前,這些電影再一次向**科技烏托邦**的理念投懷送抱。

最開始,電影**《電子世界爭霸戰》**(*Tron*, 1982)強調了八位元時代精神(8-bit Zeitgeist),它利用迅速發展的電子遊戲市場,為年輕觀眾展示了虛擬世界夢幻般的潛力。

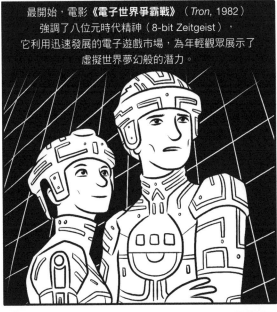

從**《未來終結者》**(*The Lawnmower Man*, 1992)到**《駭客任務》**(*The Matrix*, 1999),電腦被視為一種激動人心、同時危險的尖端科技,它既能釋放我們最大的潛能,又能將我們粉碎成像素。

在現今這個電腦無處不在的時代,我們在史派克・瓊斯(Spike Jonze)的**《雲端情人》**(*Her*, 2014)中看到,內向孤獨的西奧多,與人工智慧作業系統成了靈魂伴侶。

這部電影對我們與科技**日漸親密的關係**,以及科技與現代生活密不可分的地位,做了一次及時探查。對於未來某日人類與人工智慧交往的方式,這是一個感人的願景。[1]

在現代世界，科技發展只能依賴政府和企業的想法**已經越來越不切實際。**

在《**迴轉時光機**》（*Primer,* 2004）中，兩位發明家偶然發現了一個有限制的時間旅行方法。

這台時光機只能讓人回到機器開始運轉的那個時間點，兩人由此謀劃了一場庸俗的賺錢計畫。

他們打扮成商務人士，不斷回到過去，靠已知曉的股市變動來賺錢。

他們對時間的干涉並非沒有後果，而接踵而來令人費解的**時間災難，**並非由科技導致，而是由於**人的狂妄。**

沒有科學同儕評閱與科學規則的枷鎖，電影為我們展示出一幅科技解放的景象，科技是大眾化的，並能由**個人**操縱。

這是一幅充滿**焦慮**的景象，它所反映的世界，3D 列印機和實驗室設備都能**輕易獲得，**能用於製造任何東西，不論是槍枝，還是致命病毒。

科技的大眾化啟發了
《迴轉時光機》，也使該
電影的製作更容易*。
這是一種趨勢，
對全世界的電影製作
都產生了巨大影響。

在奈及利亞，科技變化帶來了洶湧的
拍片浪潮，以及**「奈萊塢」**（Nollywood）
工業現象，「從非洲人口最多的國家
湧現出的電影奇蹟」。[1]

《奈萊塢巴比倫》[2]

不到二十年的時間，「奈萊塢」從幾乎什麼都沒有，
變成**世上產量第二大的電影工業基地**，[3]
它產出的電影衝擊了非洲及世界文化。

這些電影將奈及利亞人的生活日常故事，與善惡、
巫術、冒險等傳說結合。這些電影獲得了成功，
它們是奈及利亞人拍給奈及利亞觀眾看的。

《小雕像：亞拉羅米雷》[4]

THE FIGURINE

而這與好萊塢那種**大企業**不一樣。奈及利亞電影
建立在非正式發行、盜版、以及具有創業精神的
電影人之上，這些人能**迅速適應**不斷變化的市場，
掌握發行機會。

*該片導演是位工程師，拍這部片只花了七千美元。

極低成本的電影震盪了電影世界，因為那些電影門外漢繞開了巨獸般的製片公司，出奇制勝，成功地將他們的獨特影像搬上大銀幕。

而且，當好萊塢還在將**數位革命**想像成一片新經濟樂園和收入來源時，真正的革命在於大眾對**智慧財產權**與**資訊自由**的看法已被改寫，而這些正是隨數位時代興起的。

《厄夜叢林》[1]

《麥胖報告》[2]

《星際大戰首部曲 1.1：幻影剪接》（*Star Wars: Episode I.I–The Phantom Edit*, 2000）是由心存不滿的影迷對**《星際大戰首部曲：威脅潛伏》**（*Star Wars: Episode I–The Phantom Menace*, 1999）進行重剪的版本，於網路流傳。影片試圖改造這部電影，使之與影迷熱愛的正傳三部曲盡量保持一致。

《幻影剪接》這種侵犯版權的民間重製行為，只可能發生在數位時代，這部作品告訴我們，一部電影的存在形式，它的開頭與結尾，將不再遵從原創者的預想。

在多年的嚴密管控下，這個行業的產品終於屈服於網路這座巨大的文化熔爐。

對於我們的電影遺產，網路上充滿了**極具創意的重新詮釋**，從粉絲設計的海報和同人動畫，到次文化的角色扮演和同人小說。[1]

同時，在科技加持下，每天都有新的天才不斷湧現，你可以在阿布加（Abuja）或香港的市場攤販，或在 YouTube 每分鐘上傳長達**三百小時**的影像中找到他們。[2]

Internet.

YOU Tube

Alive in Joburg

👍 👎 ＜ Share　　　　Views: 46,325,872

ALL COMMENTS

對於電影這個傳統工業來說，這個數位新時代是一個讓人困惑但又無法阻擋的力量，法律訴訟在它面前顯得毫無效果，反盜版措施也是如此不堪一擊。

儘管科技帶給這個工業的威脅比以往都要強，一心只想著錢的管理者們也已無力掌控，但電影這種媒介卻已被科技**重新塑造**、因科技**再次勃興**，[3]而不是被科技摧毀。

最終，電影永遠都是完全站在科技肩膀上的。

今天，很多人在哀悼**真正的電影膠捲**及**膠捲放映**的死亡，但我們一定要提醒自己，電影是一種——按照著名電影理論家安德烈・巴贊（André Bazin）的話來說就是——「還沒有被發明出來」的媒介。[1]

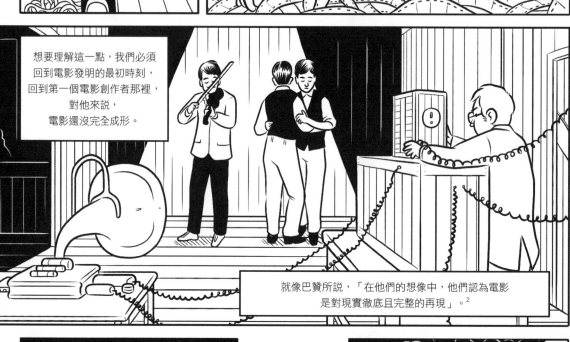

想要理解這一點，我們必須回到電影發明的最初時刻，回到第一個電影創作者那裡，對他來說，電影還沒完全成形。

就像巴贊所說，「在他們的想像中，他們認為電影是對現實徹底且完整的再現」。[2]

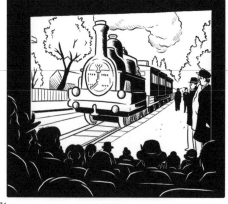

電影創作者們不滿意那個時代充滿噪點（grainy）、沒有聲音、只有黑白的影像，他們身先士卒，在整個二十世紀不斷做實驗，這樣的電影創作者**至今**仍在不斷提煉電影的樣貌。

從聲音到色彩，再到數位科技，電影每一次向前跨越，
都伴隨著抵制與科技恐懼。然而正是這些科技的發展，
讓這種媒介保持常新，具有活力，
讓前所未有的景象能夠出現在大銀幕上。

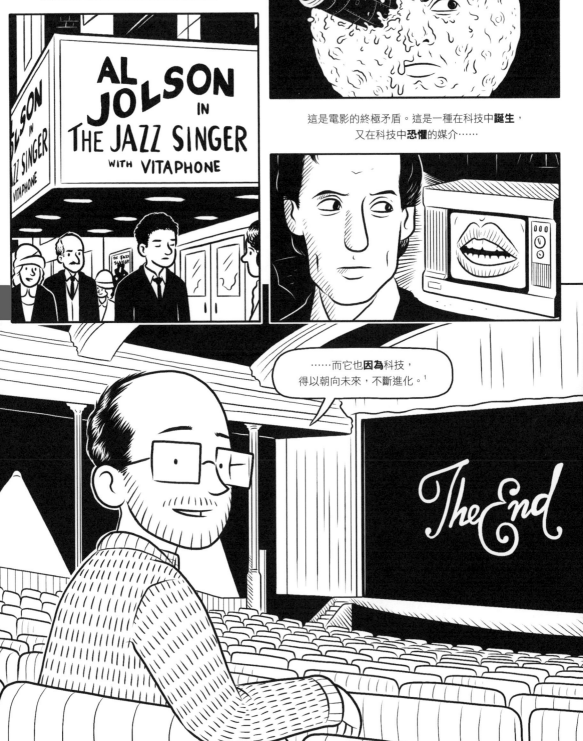

這是電影的終極矛盾。這是一種在科技中**誕生**，
又在科技中**恐懼**的媒介……

……而它也**因為**科技，
得以朝向未來，不斷進化。[1]

註釋

・眼睛

第 9 頁

1. 與都市傳說描述的不同，這部片的首次放映並沒有令觀眾驚聲尖叫，不過我相信他們一定被這了不起的新技術深深迷住了。

2. Quote from *Eye of the Century: Cinema, Experience, Modernity* by Francesco Casetti（Columbia University Press, New York, 2008）.

第 10 頁

1. 埃德沃德‧邁布里奇（Eadweard Muybridge）的故事很引人入勝。1872 年，這位攝影先驅被加利福尼亞州政府雇用，為了徹底搞清楚一個問題：馬在做奔跑運動的時候，到底是不是四腳離地的。邁布里奇在跑道一側設置了多台照相機，每台相機都由橫跨跑道的快門線控制觸發，這樣邁布里奇就可以得到一系列時間間隔極短的靜態照片，證實奔馬確實在四肢內縮的時刻是會四腳離地的。在接下來的十年裡，邁布里奇完善了他的拍攝過程，發明了「活動幻燈機」（zoopraxiscope），一種可以展示他的拍攝成果的初級投影裝置。令人震驚的是，在這段時間裡，邁布里奇開槍殺了一個人，他相信此人與他的妻子通姦，並因「正當殺人」（justifiable homicide）的理由被無罪開釋。這場審判沒有影響他繼續開展自己的攝影先驅活動。在 1880 年代，他研究了更多的馬、其他動物乃至人類的動作，為科學家提供了細節證據證明不同動物的動作是如此不同。當時代前行，邁布里奇的技術被像路易‧勒‧普林斯（Louis Le Prince）這樣的先驅者的發明所取代，普林斯在 1888 年發明了用單鏡頭相機捕捉動態畫面的技術。

2. 說起湯瑪斯‧愛迪生（Thomas Edison）最早的電影實驗，他製作了一個叫作「黑瑪莉亞」（Black Maria）的攝影棚，這是此類建築物的首例，在這裡面誕生了世界上最早期的一些電影。這些早期電影是在一塊黑色布幕之前拍攝，而真正神奇的是這一整座屋頂敞開的建築物可以不斷旋轉，以保證愛迪生的攝影機總是有充足的陽光可供拍攝。這座精心搭建的建築是拍攝程序越來越複雜的攝影棚建築的起點，這一點我們將在第 3 章〈場景與建築〉中詳細說明。

第 11 頁

1. 這幅畫面的靈感來自《嬰兒的早餐》（*Baby's Breakfast,* 1895），盧米埃兄弟（Lumière Brothers）最早拍攝的電影之一，這是一段 41 秒的片段，展示了奧古斯特‧盧米埃（Auguste Lumière）和他的家人在花園用餐。不過，盧米埃的《工廠下班》（*Workers Leaving the Lumière Factory,* 1895）才被廣泛認為是世界上第一部電影，在 1895 年 12 月 28 日盧米埃兄弟在巴黎歷史性的首次公開放映時，這也是第一部被播放的短片。

2. Quote from 'The Cinema of Attractions: Early Film, Its Spectator, and the Avant-Garde' by Tom Gunning in *Theatre and Film: A Comparative Anthology* edited by Robert Knopf（Yale University Press, New York, 2005）. 畫面中是 1897 年 3 月時任美國總統威廉‧麥金利（William McKinley）的就職典禮，也是第一次被電影記錄下來的總統就職典禮。

第 12 頁

1. 與 2. Quotes from *Kino-Eye: The Writings of Dziga Vertov* by Dziga Vertov（University of California Press, Berkeley, 1984）.

3. 畫面靈感來自電影《持攝影機的人》（*Man with a Movie Camera,* 1929）的劇照。這是一部非常吸引人的電影，大膽炫目地混雜了多種影像風格，每一次變化都令人感到欣喜。

4. 重複曝光是指同一段膠捲曝光兩次，製造出影像疊加的效果。這種技巧可以像《持攝影機的人》裡一樣，用來創作視覺藝術，也可以用來製造令人吃驚的特效。

第 13 頁

1. Quote from 'Can the Camera See? Mimesis in Man with a Movie Camera' by Malcolm Turvey in *October*（MIT Press, Vol 89, Summer 1999）.

2. Quote from *Eye of the Century: Cinema, Experience, Modernity* by Francesco Casetti（Columbia University Press, New York, 2008）.

第 14、15 頁

1. 作為觀看的內容來說，梅里葉的電影是美妙的，帶著驚奇的氣息以及電影魔力與敘事力量的雙重樂趣。這些早期電影很多都能在網路上看，也進入了公共版權領域。理論家麥特‧K‧松田（Matt Matsuda）對梅里葉的努力有一些非常有意思的想法：「如果說這機器的發明者——盧米埃兄弟——把他們的發明物主要看作一種科學和記錄工具，像梅里葉這樣的藝術家則是將它看作為造夢的機器，看成是這樣一種機會：去捕捉完全虛構的事物，並創造遠超出他的劇場所能想像出來的效果及景象。」Quote from p167 of *The Memory of the Modern* by Matt K. Matsuda（Oxford University Press, Oxford, 1996）.

第 16 頁

1. 《北方的南努克》（*Nanook of the North,* 1922）原本可能完全是另外一副樣子。導演羅伯特‧J‧佛萊赫提（Robert J. Flaherty）最初是在 1914–1915 年的一次探險中拍攝了諸多影像，他帶著素材回到美國，但是他不小心把香菸掉在了極度易燃的硝酸片基膠捲上，毀掉了 3 萬英尺膠捲。佛萊赫提毫不灰心，他回到北極去重新拍攝他的影片，最終拍成的紀錄片成了影史經典。關於這部片的更多故事，請參閱*Documentary: A History of the Non-Fiction Film* by Erik Barnouw（Oxford University Press, Oxford, 2nd Revised Edition, 1993）。

第 17 頁

1. 《大國民》（*Citizen Kane,* 1941），好萊塢黃金年代最出色的電影。

2. 《驚魂記》（*Psycho,* 1960）。這幕浴室場景是經典例證，表明我們作為觀者的存在感是不會被銀幕角色感知的。

3. Quote from 'Visual Pleasure and Narrative Cinema' by Laura Mulvey in *Visual and Other Pleasures*（Palgrave Macmillan, Hampshire, 2nd Edition, 2009）.

4. 畫面是《北非諜影》（*Casablanca,* 1942）的經典結尾。

第 18、19 頁

1. Quote from *The Films in My Life* by François Truffaut（Da Capo Press, New York, 1994）.

2. Quote from 'Visual Pleasure and Narrative Cinema' by Laura Mulvey in *Visual and Other Pleasures*（Palgrave Macmillan, Hampshire, 2nd Edition, 2009）.

第 20 頁

1. 《黃金三鏢客》（*The Good, the Bad and the Ugly,* 1966）中鋼鐵般堅毅的凝視。

2. Quote from 'Visual Pleasure and Narrative Cinema' by Laura Mulvey in *Visual and Other Pleasures*（Palgrave Macmillan, Hampshire, 2nd Edition, 2009）.

3. 畫面中是《吉爾達》（*Gilda,* 1946）中麗泰‧海華絲飾演的不可超越的蛇蠍美女。在電影發行時，海華絲非常憤怒地發現她的形象被貼在一枚目標太平洋比基尼島的核爆測試導彈上。但因為害怕被指責為不愛國，所以沒公開表達她的意見，所以這枚導彈殼上貼著海華絲劇照，暱稱「吉爾達」的炸彈還是照常測試發射了。

4. Quote from 'Ideological Effects of the Basic Cinematographic Apparatus' by Jean-Louis Baudry, translated by Alan Williams, in *Film Quarterly*（Vol 28, No 2, 1974）.

5. Quote from 'The Oppositional Gaze: Black Female Spectators' by Bell Hooks, in *Film and Theory: An Anthology* edited by Robert Stam and Toby Miller（Blackwell Publishers, Oxford, 2000）.

第 21 頁

1. 《偷窺狂》（*Peeping Tom,* 1960）當年是一部備受爭議的電影，幾乎毀掉了麥可・鮑威爾的職業生涯。它和《驚魂記》一樣，可以被看作是變態殺人狂類型片（slasher genre）的起點。但這部片不僅是表現了恐怖的聳動效果，它也揭示了影像攝取的掠奪性本質。就像蘇珊・桑塔格（Susan Sontag）精明的闡釋：「在拍照行為中存在著掠奪的性質。拍攝人物就是侵犯他們，因為他們永遠無法依你看他們的方式來注視自己，你對他們的瞭解，他們自己卻永遠無法知曉；這將人變成了物體，是可以象徵性地佔有的。就彷彿照相機是一種昇華了的槍，而拍攝一個人就是一次昇華了的謀殺。」Quote from p14-15 of *On Photography* by Susan Sontag（Penguin Books, London, 1979）.

第 22 頁

1. Quote from *Avant-Garde Film: Motion Studies* by Scott MacDonald（Cambridge University Press, New York, 1993）.

第 23 頁

1. 還可見於《天人交戰》（*Traffic,* 2000）、《大象》（*Elephant,* 2003）、《諜對諜》（*Syriana,* 2005）等片，以及勞伯・阿特曼（Robert Altman）的許多部片，包括《納許維爾》（*Nashville,* 1975）、《銀色、性、男女》（*Short Cuts,* 1993）等。

2. 「羅生門效應」也可以在其他電影或媒體中見到，儘管很難有作品能比《羅生門》（*Rashomon,* 1950）拍得更好。較好的例子有《英雄》（2002）和《控制》（*Gone Girl,* 2014）。

第 24 頁

1. Quote from *The A to Z of Horror Cinema* by Peter Hutchings（Scarecrow Press, Plymouth, 2008）.

第 25 頁

1. 與 2. Quotes from *Men, Women and Chainsaws - Gender in the Modern Horror Film* by Carol J. Clover（British Film Institute, London, 1992）. 《Men, Women, and Chainsaws》是恐怖片愛好者的必讀書籍。這本書由一個恐怖片狂熱愛好者寫成，討論了這個類型的諸多問題，以及從正面、負面討論了恐怖片與性別的關係。作為附註，我想爭辯一下，大量主流電影中的那些最偉大的女性動作英雄基本上都是「最後的女孩」，甚至嚴格說起來並非恐怖類型的電影中也是如此。只要想想《異形》（*Alien,* 1979）和《異形 2》（*Aliens,* 1986）中的艾倫・雷普莉和《魔鬼終結者》（*The Terminator,* 1984）中的莎拉・康納以及《飢餓遊戲》（*The Hunger Games,* 2012）中的凱妮斯・艾佛丁就行了。

第 26 頁

1. 令人不寒而慄的《發條橘子》（*A Clockwork Orange,* 1971），而麥爾坎・麥道威爾（Malcolm McDowell）處於核心地位的表演也非常可怕。

2. Quote from p4 of *Breaking the Fourth Wall - Direct Address in the Cinema* by Tom Brown（Edinburgh University Press, Edinburgh, 2012）.

3. 當然，直接看向攝影機的鏡頭也未必都是為了驚嚇的效果。在諸如《安妮霍爾》（*Annie Hall,* 1977）、《翹課天才》（*Ferris Bueller's Day Off ,* 1986）、《失戀排行榜》（*High Fidelity,* 2000）和《鬥陣俱樂部》（*Fight Club,* 1999）這樣的影片中，這種鏡頭反而創造了一種主角與觀眾之間的親密關係。這種手法通常是用來提供幽默的旁白，以及將一種自我意識帶到電影裡。

第 28 頁

1. 《偷窺狂》。見第 21 頁的註釋。

2. Quote from *Eye of the Century: Cinema, Experience, Modernity* by Francesco Casetti（Columbia University Press, New York, 2008）.

3. Quote from 'Zooming Out: The End of Offscreen Space' by Scott Bukatman in *The New American Cinema* edited by Jon Lewis（Duke University Press, Durham, 1998）.

第 29 頁

1. Quote from *Eye of the Century: Cinema, Experience, Modernity* by Francesco Casetti（Columbia University Press, New York, 2008）.

・身體

第 33 頁

1. Quote from 'Visual Pleasure and Narrative Cinema' by Laura Mulvey in *Visual and Other Pleasures*（Palgrave Macmillan, Hampshire, 2nd Edition, 2009）.

2. Quote from *A Body of Vision: Representations of the Body in Recent Film and Poetry* by R. Bruce Elder（Wilfred Laurier University Press, Ontario, 1997）.

第 34 頁

1. 《萬花嬉春》（*Singin'in the Rain,* 1952）故事背景是從默片向有聲片轉折的喧嘩時代。電影本身也是經典好萊塢歌舞的展示，最精彩的部分是金‧凱利（Gene Kelly）在雨中極為迷人的舞蹈片段。

2. Quote from *Acting in the Cinema* by James Naremore（University of California Press, Berkeley, 1988）.

3. 勞萊與哈台（Laurel and Hardy），默片時代最為知名的喜劇雙人組合。

4. Quote from 'The Cinema of Attractions: Early Film, Its Spectator, and the Avant-Garde' by Tom Gunning in *Theatre and Film: A Comparative Anthology* edited by Robert Knopf（Yale University Press, New York, 2005）.

5. 《航海家》（*The Navigator,* 1924）

6. 基頓以親自表演那些神奇的特技而聞名，他在表演特技時，臉上是代表性的撲克表情。那些都是十分危險的特技，在拍攝《福爾摩斯二世》（*Sherlock Jr.,* 1924）時，當基頓上方水塔的水倒落在他身上，他其實弄傷了脖子。

第 35 頁

1. 這裡所討論的女主角是莉莉安‧姬許（Lilian Gish），主演了許多格里菲斯的電影，包括《一個國家的誕生》（*The Birth of a Nation,* 1915）和《偏見的故事》（*Intolerance,* 1916）。與傳說不同的是，事實上格里菲斯可能並沒有發明特寫鏡頭，這種鏡頭此前偶爾也在一些短片中出現過。不過，對於推動特寫的流行，格里菲斯功不可沒，而且這種手法也成為格里菲斯發展出的諸種電影語言之一，為其大膽的電影故事長片所用。

2. 《聖女貞德受難記》（*The Passion of Joan of Arc,* 1928），其中包含了默片時代最具張力的表演，使用特寫鏡頭來強調被定罪的貞德情緒。

3. Quote from 'The Social Network: Faces Behind Facebook' by David Bordwell on DavidBordwell.net（http://www.davidbordwell.net/blog/2011/01/30/the-social-network-faces-behind-facebook/）.

4. 《黃金三鏢客》（*The Good, the Bad and the Ugly,* 1966）結尾具有歌劇風格的對決通過交叉剪接三位槍手的臉部以形成張力，直到突然爆發的暴力解決了影片的衝突。

5. 方法派表演的關鍵原則，涉及一個演員利用自身的記憶並將之與角色聯繫起來，讓他們自己沉浸到演出情境的那一時刻中，這樣他們就可以更真實地「活」在其中，而不只是將它表演出來。

6.《教父》（The Godfather, 1972）中馬龍‧白蘭度（Marlon Brando）演出他最著名的角色唐‧柯里昂。白蘭度是美國電影界最為著名的方法派演員之一，在《慾望街車》（A Streetcar Named Desire, 1951）及《岸上風雲》（On the Waterfront, 1954）中樹立起代表性形象。

7.《機械師》（Machinist, 2004）中的克里斯汀‧貝爾，他是一個可以劇烈改變身體外觀以適應不同角色的演員，體重變動範圍從《機械師》中為表現崔弗‧雷斯尼克的瘦弱而需要的 55 公斤，到《黑暗騎士：黎明昇起》（The Dark Knight Rises, 2012）中出演肌肉強壯的蝙蝠俠所需的 90 公斤。

第 37 頁

1. 與 2. Quotes from 'On Being John Malkovich and Not Being Yourself' by Christopher Falzon in The Philosophy of Charlie Kaufman edited by David LaRocca（University Press of Kentucky, Lexington, 2011）. 當然，打破我們自身身體界限的渴望不僅僅是現代化的產物。就像克里斯多福‧法爾宗（Christopher Falzon）在該書第 53 頁所說的：「這種對身體的哲學思考，有很久遠的歷史，從柏拉圖到笛卡兒以及其他哲學家都有涉及，在這些思考中，身體被看作是靈魂的枷鎖或累贅，是我們需要擺脫的東西。」這種將心靈與身體的分割，我們將在之後的章節中討論。

第 38 頁

1. 表演捕捉技術的出現，從某種程度上來說要比數位特效時代早。早至 1915 年，漫畫家、動畫家麥克斯‧佛萊雪（Max Fleischer）開發了一種轉描機技術（rotoscoping），利用這項技術，動畫師可以追蹤膠捲拍攝的演員動作，將特定角色繪畫其上。從最先使用這項技術的《墨水瓶人》（Out of the Inkwell, 1918）開始，這項技術將逼真的動畫動作導入許多經典動畫，包括《白雪公主》（Snow White and the Seven Dwarfs, 1937）、《魔戒》（The Lord of Rings, 1978）和近年製作的風格迷幻的《心機掃描》（A Scanner Darkly, 2006）。

2. 此畫格所參考的電影角色出現在《阿凡達》（Avatar, 2009）、《復仇者聯盟》（The Avengers, 2012）和《猩球崛起》（Rise of the Planet of the Apes, 2011）中。

3. Quote from 'Digitizing Deleuze: The Curious Case of the Digital Human Assemblage, or What Can A Digital Body Do?' by David H. Fleming in Deleuze and Film edited by David Martin-Jones and William Brown（Edinburgh University Press, Edinburgh, 2012）. 作為導演，喬治‧盧卡斯（George Lucas）應為電影對數位技術的濫用負有責任。儘管盧卡斯在最初的《星際大戰》三部曲（Star Wars Trilogy, 1977-1983）中成功使用了真實場景、微縮模型與木偶技術，然而他在《星際大戰》前傳三部曲（Prequel Trilogy, 1999-2005）中對數位特效、表演捕捉與綠幕技術產生了過分依賴。這讓他的演員對著空氣表演，但也賦予了他在剪接室內操縱表演與安排演員位置的無限空間。

4. 馬龍‧白蘭度在《現代啟示錄》（Apocalypse Now, 1979）中令人驚異的精神癲狂式的表演。白蘭度常常沒有預先排練劇本就跑到片場，試圖在電影最具象徵性的場景中即興表演，有一次他表演了一段長達 18 分鐘的沒有節制的獨白，但只有兩分鐘被留在電影裡。

第 39 頁

1. 組成這些「標準」的不同元素，跨越了文化與時間。人們只要看看整個電影史或是世界各國電影中那些當紅電影明星變化的風格、身材與外表，就會明白這些「標準」絕非固定的。

2. Quote from Transgressive Bodies: Representations in Film and Popular Culture by Dr. Niall Richardson（Ashgate Publishing, Surrey, 2010）.

3. 此畫格的背景是愛丁堡的卡梅奧電影院（Edinburgh's Cameo cinema），愛丁堡一個令人喜愛的場所，多年來放映過許多我鍾愛的電影。

第 40 頁

1. Quote from *Toms, Coons, Mulattoes, Mammies, and Bucks: An Interpretive History of Blacks in American Films* by Donald Bogle（Continuum International Publishing, 4th Edition, New York, 2006）. 關於電影史上對非裔美國人進行的種族主義式描繪，這本頗具啟發性的著作提供了絕佳的洞見。在書中，唐納德・柏格爾（Donald Bogle）列出了 5 種主要的種族主義原型：

・湯姆（The Tom）：奴隸式的、忠誠善良的角色，以博得白人觀眾的喜愛，為非裔美國人做出一種「好榜樣」。
・黑鬼（The Coon）：頭腦簡單、懶惰、懦弱的角色。
・黑白混血兒（Mulatto）：通常是一個悲劇的、有自毀傾向的混血女性角色，她既無法融入黑人，也無法進入白人的世界。
・黑人姆媽（The Mammie）：通常是個身材肥胖、舉止粗魯的女性，像母親一樣照顧白人角色。
・巴克（The Buck）：身形十分健碩的黑人男子，好色、暴力以及不向白人意志低頭組成了他的角色性格。

很不幸，許多這樣的原型在今天仍繼續被使用。也許不像以前那麼普遍，但仍一如既往地潛伏在電影中。

2. 關於主流電影對阿拉伯人的中傷，更多內容見第 6 章《權力與意識型態》。

第 41 頁

1. 《逃獄驚魂》（*The Defiant Ones, 1958*），由薛尼・鮑迪（Sidney Poitier）和東尼・寇蒂斯（Tony Curtis）主演，他們飾演兩個被綁在一起逃亡的越獄犯。

2. Quote from *High Contrast: Race and Gender in Contemporary Hollywood Film* by Sharon Willis（Duke University Press, Durham and London, 1997）.

3. Quote from 'The New Hollywood Racelessness: Only the Fast, Furious,（and Multicultural）Will Survive' by Mary Beltrán in *Cinema Journal*（Vol 44, No 2, Winter 2005）.

第 42 頁

1. 《七年之癢》（*The Seven Year Itch, 1955*）中的代表性時刻──瑪麗蓮・夢露（Marilyn Monroe）的裙子被從地下穿過的地鐵列車吹了起來。

2. 珍・羅素（Jane Russell）的《不法之徒》（*The Outlaw, 1943*）。因為珍・羅素的胸部在電影畫面中扮演了「重要角色」，這部片費了很大力氣才通過美國「電影製作守則」（Motion Picture Code, 即著名的「海斯法典」〔Hays Code〕）的審核。據說導演霍華・休斯（Howard Hughes）發明了一種能抬高的鋼托胸罩，試圖更進一步突出女主角的胸部，而這個胸罩穿起來太不舒服了，珍・羅素把它扔掉，改用自己的方法填充胸罩。

3. Quote from 'Visual Pleasure and Narrative Cinema' by Laura Mulvey in *Visual and Other Pleasures*（Palgrave Macmillan, Hampshire, 2nd Edition, 2009）.

4. 《第七號情報員》（*Dr. No, 1962*）中的第一個龐德女郎烏蘇拉・安德絲（Ursula Andress）。

5. 《變形金剛》（*Transformers, 2007*）中的梅根・福克斯（Megan Fox）。福克斯的角色代表了主流電影更貼近時下的一種女性表現：她自立、強勢，但卻仍然是描繪得很膚淺的角色，其性感的外表仍是她在銀幕上的主要目的。

6. 亦見於《魔鬼終結者》與《魔鬼終結者2》（*Terminator 2: Judgment Day, 1991*）中的莎拉・康納，《追殺比爾》（*Kill Bill, 2003 / 2004*）中的新娘以及《少女殺手的奇幻旅程》（*Hanna, 2011*）中的漢娜・海勒。

第 43 頁

1. Quote from 'Masculinity as Spectacle: Reflections on Men and Mainstream Cinema' by Steve Neale in *Screen*（BFI, London, Vol 24, No 6, 1983）.

2. 畫面中是既荒唐又令人驚訝不已的《300壯士：斯巴達的逆襲》（*300*, 2006）。

3. 電影史上最偉大的愛闖禍動作英雄之一，《魔宮傳奇》（*Indiana Jones and the Temple of Doom*, 1984）中哈里遜‧福特（Harrison Ford）飾演的印第安納‧瓊斯。

4. Quote from *High Contrast: Race and Gender in Contemporary Hollywood Film* by Sharon Willis（Duke University Press, Durham and London, 1997）.

5. 席維斯‧史特龍（Sylvester Stallone）在《第一滴血續集》（*Rambo: First Blood Part II*, 1985）中飾演的約翰‧藍波。作為開端，《第一滴血》（*First Blood*, 1982）對一個被逼入絕境的退伍老兵的描繪還算相對細緻入微，但到了1980年代末，就變成了越來越極端的、超級英雄式的系列動作片。

6. 《黑暗騎士：黎明昇起》（*The Dark Knight Rises*, 2012）中蝙蝠俠對戰恐怖分子班恩。

第44頁

1. Quote from 'Black Swan/White Swan: On Female Objectification, Creatureliness, and Death Denial' by Jamie L. Goldenberg in *Death in Classic and Contemporary Film: Fade to Black* edited by Daniel Sullivan and Jeff Greenberg（Palgrave Macmillan, New York, 2013）.《力挽狂瀾》（*The Wrestler*, 2008）是戴倫‧亞洛諾夫斯基執導的《黑天鵝》（*Black Swan*, 2010）的完美鏡像，《黑天鵝》故事發生在一間芭蕾舞公司，其演員由精神狀態惡化而引發身體恐懼。就像《力挽狂瀾》一樣，這部片考察了性別的表演性（performative nature）及其可能對一個人的身心所進行的戕害。

第45頁

1. 神女（Divine）是演員葛蘭‧密爾斯泰德（Glenn Milstead）變裝之後的形象與身分。神女最出名的是他在約翰‧華特斯（John Waters）電影中的演出，包括《粉紅火鶴》（*Pink Flamingos*, 1972）、《奇味吵翻天》（*Polyester*, 1981），這些電影拍出來就是為了用它們污穢、反主流文化的內容去震撼觀眾。

2. 變態又精彩的《人體雕像》（*Taxidermia*, 2006），這部電影裡，20世紀的匈牙利歷史被「雕刻」在電影主角的身體上。從蘇聯時期墮落的暴食，到現代資本主義時期營養不良的反常狀態，電影用人類身體來隱喻不同歷史時期對人類造成的影響。

3. 與4. Quotes from *Different Bodies: Essays on Disability in Film and Television* edited by Marja Evelyn Mogk（McFarland, Jefferson, 2013）. 此畫格中我們能看到《雷霆谷》（*You Only Live Twice*, 1967）中的布洛費德、《十三號星期五》系列（*Friday the 13th franchise*）中的傑森、《追殺比爾》（*Kill Bill*, 2003 / 2004）中的艾爾‧德萊佛，以及《威尼斯癡魂》（*Don't Look Now*, 1973）中的無名侏儒。

5. 約翰‧赫特（John Hurt）在大衛‧林區的《象人》（*The Elephant Man*, 1980）中飾演的約翰‧梅里克（John Merrick）。

6. 《七月四日誕生》（*Born on the Fourth of July*, 1989）中的湯姆‧克魯斯（Tom Cruise）。值得一提的是，在大銀幕，身障演員出演身障人士是極其罕見的。當這些角色令身體健全的演員贏得稱讚時，他們也讓身障演員失去了一次工作機會。就像史考特‧喬丹‧哈里斯（Scott Jordan Harris）所說：「當種族在大銀幕上被利用時，我們習慣於感到憤怒。當我們看到人的殘疾在大銀幕上被利用時，我們習慣於鼓掌。」Quote from 'Able-Bodied Actors and Disability Drag: Why Disabled Roles are Only for Disabled Performers' by Scott Jordan Harris on RogerEbert.com（http://www.rogerebert.com/balder-and-dash/disabled-rolesdisabled-performers）.

第46頁

1. 與2. Quotes from *Sideshow USA: Freaks and the American Cultural Imagination* by Rachel Adams（University of Chicago Press, Chicago, 2001）.

第47頁

1. 事實或許並非如此明確。雖然這部電影確實表現了這些身障演員的人性，但很多批評者提出疑問：是否所有

這些演員都認同他們的演出？就像馬戲團的「怪物秀」，這些演員因殘疾而無法找到其他工作，這部電影也許在很大程度上是依賴於此，利用他們的身體狀態以達到娛樂的目的。

2. Quote from *Sideshow USA: Freaks and the American Cultural Imagination* by Rachel Adams（University of Chicago Press, Chicago, 2001）.

第 48 頁

1. Quote from 'Biotourism, Fantastic Voyage, and Sublime Inner Space' by Kim Swachuk in *Wild Science: Reading Feminism, Medicine, and the Media* edited by Janine Marchessault and Kim Sawchuk（Routledge, London, 2000）.

2．也可參考《人體雕像》中風格怪異的高潮，在其中，一個角色在自己身上實施動物標本剝製術（taxidermy），為了用自己的身體創造一個極具衝擊力的藝術品。

第 49 頁

1. Quote from *Transgressive Bodies: Representations in Film and Popular Culture* by Dr. Niall Richardson（Ashgate Publishing, Surrey, 2010）.

2. 更多拍出來就是為了讓你吃不下飯的食物主題電影，可參見《廚師、大盜、他的太太和她的情人》（*The Cook, the Thief, His Wife & Her Lover,* 1989）、《黑店狂想曲》（*Delicatessen,* 1991）、《切膚》（*In My Skin,* 2002）和《餃子》（2004）。

第 50 頁

1.《德州電鋸殺人狂》（*The Texas Chain Saw Massacre,* 1974）中的皮革面具臉。

2. Quote from *Powers of Horror: An Essay on Abjection* by Julia Kristeva, translated by Leon S. Roudiez（Columbia University Press, New York, 1982）. 儘管有些深奧，但克利斯蒂娃（Julia Kristeva）關於屈辱（abjection）的全部思考十分值得恐怖片愛好者看一看，有助於理解藏匿於那些令人作嘔的東西背後的心理學與象徵主義。

第 51 頁

1.《驚魂記》中諾曼‧貝茲被風乾的「母親」。

2. Quote from 'Horror and the Monstrous Feminine' by Barbara Creed in *The Dread of Difference* edited by Barry Keith Grant（University of Texas Press, Austin, 1996）. 這是另一篇值得恐怖片愛好者仔細閱讀的文章。

3. 嘉莉被羞辱，身上被潑灑了豬血，這是《魔女嘉莉》（*Carrie,* 1976）中嘉莉利用心靈感應進行復仇之前的時刻。

4.《異形》中凱恩毛骨悚然、令人反胃的死亡。

5.《生人末日》（*Day of the Dead,* 1985）中的反派羅德罪有應得地被開膛剖肚。

6. 身體恐怖片是我最喜歡的類型之一。我最喜歡的片包括：《變形邪魔》（*Invasion of the Body Snatchers,* 1978）、《突變第三型》（*The Thing,* 1982），《阿基拉》（*Akira,* 1988）、《靈異出竅》（*Society,* 1989）、《鐵男：金屬獸》（*Tetsuo: The Iron Man,* 1989）、《新空房禁地》（*Braindead,* 1992）、《此恨綿綿無絕期》（*Trouble Every Day,* 2001）、《切膚》（*In My Skin,* 2002）、《牛頭》（*Gozu,* 2003）、《人工進化》（*Splice,* 2010）、《第九禁區》（*District 9,* 2009），以及上面提到的大衛‧柯能堡的電影。

第 52 頁

1. Quote from 'The Inside-Out of Masculinity: David Cronenberg's Visceral Pleasures' by Linda Ruth Williams in *The Body's Perilous Pleasures: Dangerous Desires and Contemporary Culture* edited by Michele Aaron（Edinburgh University Press, Edinburgh, 1999）. 大衛‧柯能堡的許多電影都可以在這裡討論，但切中身體及

其邊界這個話題的，應該是《狂犬病》（*Rabid, 1977*）、《錄影帶謀殺案》（*Videodrome, 1983*）、《超速性追緝》（*Crash, 1996*）、《X 接觸：來自異世界》（*eXistenZ, 1999*）。

第 53 頁

1. Quote from 'The Inside-Out of Masculinity: David Cronenberg's Visceral Pleasures' by Linda Ruth Williams in *The Body's Perilous Pleasures: Dangerous Desires and Contemporary Culture* edited by Michele Aaron（Edinburgh University Press, Edinburgh, 1999）.

第 54 頁

1. Quote from 'Visual Pleasure and Narrative Cinema' by Laura Mulvey in *Visual and Other Pleasures*（Palgrave Macmillan, Hampshire, 2nd Edition, 2009）.

2. 與 3. Quotes from *The Tactile Eye: Touch and the Cinematic Experience* by Jennifer M. Barker（University of California Press, Berkeley, 2009）.

第 55 頁

1. 本頁圖像：《魔戒二部曲：雙城奇謀》（*The Lord of the Rings: The Two Towers, 2002*）中的咕嚕；《魔鬼終結者》中的 T-800 型機器人，《黃金三鏢客》中的布蘭迪，《汽船威利號》（*Steamboat Willie, 1928*）中的米老鼠，《畸形人》（*Freaks, 1932*）中的漢斯，《駭客任務》（*The Matrix, 1999*）中的崔妮蒂，《追殺比爾》（*Kill Bill Volume 1, 2003*）中的新娘，《變蠅人》（*The Fly, 1986*）中的「布朗多蒼蠅」，《星際大戰四部曲：曙光乍現》（*Star Wars Episode IV, 1977*）中的韓‧索羅。

·場景與建築

第 59 頁

1. 此畫格向非常精彩的《法櫃奇兵》（*Raiders of the Lost Ark, 1981*）致敬。

2. 《俠骨柔情》（*My Darling Clementine, 1946*）中亨利‧方達（Henry Fonda）在紀念碑谷（Monument Valley）的布景前。

3. 《紐約大逃亡》（*Escape from New York, 1981*）中，大蛇‧普利斯金在紐約的廢墟中。

4. 《銀翼殺手》（*Blade Runner, 1982*）中代表性的未來主義洛杉磯天際線。

第 60 頁

1. See *Architecture and Film* edited by Mark Lamster（Princeton Architectural Press, New York, 2000）.

第 61 頁

1. 更多有關《偏見的故事》和其他恢弘的好萊塢電影場景的內容，請見 *Architecture for the Screen: A Critical Study of Set Design in Hollywood's Golden Age* by Juan Antonio Ramírez（McFarland, Jefferson, 2004）.

第 62 頁

1. 此畫格靈感來自F‧W‧穆瑙（F.W. Murnau）的《吸血鬼》（*Nosferatu, 1922*）。

2. 《從清晨到午夜》（*From Morn to Midnight, 1920*）。

3. 《火星女王艾莉塔》（*Aelita: Queen of Mars, 1924*）。

4. 《阿高爾：權力的悲劇》（*Algol: Tragedy of Power, 1920*）。

5. Quoted on p102 of *Warped Space: Art, Architecture, and Anxiety in Modern Culture* by Anthony Vidler（MIT Press, Cambridge MA, 2001）.

第 63 頁

1. 不是只有德國表現主義者們在面對預算緊張的時候才會對場景製作做出創新。現代的低成本電影創作者們常常將限制作為靈感，製作出只使用一個拍攝地點的電影。強烈推薦的單場景電影包括《瘋狂店員》（*Clerks*, 1994）、《異次元殺陣》（*Cube*, 1997）、《甜蜜的強暴我》（*Tape*, 2001）、《幽靈電台》（*Pontypool*, 2008）、《活埋》（*Buried*, 2010），《活埋》完全將場景設置在一個棺材內，而我們的主角被活埋在裡面。

2. Quote from *Warped Space: Art, Architecture, and Anxiety in Modern Culture* by Anthony Vidler（MIT Press, Cambridge MA, 2001）. 因為法西斯控制了中歐，許多天才德國導演移民到了美國，包括佛列茲·朗（Fritz Lang）、道格拉斯·塞克（Douglas Sirk）、卡爾·佛洛因德（Karl Freund）和比利·懷德（Billy Wilder），他們將表現主義美學用在恐怖與偵探類型上。黑色電影直接繼承自德國表現主義，承襲自麥可·寇蒂斯（Michael Curtiz，代表作《北非諜影》）和佛列茲·朗（代表作《大內幕》〔*The Big Heat*, 1953〕）等導演黑暗、心理學式的影像。

第 65 頁

1. Quote from *Powell and Pressburger: A Cinema of Magic Spaces* by Andrew Moor（I.B.Tauris, London, 2005）.

2. 從很多方面來說，《計程車司機》（*Taxi Driver*, 1976）是從黑色電影中走出的革命性一步。一如既往的黑暗、煙霧重重，混雜了塵垢與霓虹燈的色調，進一步表達了電影中反英雄的痛苦根源。

第 66 頁

1. Quote from *Dark Places: The Haunted House in Film* by Barry Curtis（Reaktion Books, London, 2008）.

2. 《靈異鬼現》（*The Amityville Horror*, 1979）。

3. 《鬼怪屋》（*Hausu*, 1977）是真的需要親自觀看才會相信的電影。是一部由古怪特效和癲狂幽默感支撐起來的絕對奇特電影。

第 67 頁

1. Quote from *Kubrick: Inside A Film Artist's Maze* by Thomas Allen Nelson（Indiana University Press, Bloomington, 2000）.

第 68 頁

1. Quote from 'Mazes, Mirrors, Deception and Denial: An In-Depth Analysis of Stanley Kubrick's The Shining' by Rob Ager on CollativeLearning.com（http://www.collativelearning.com/the%20shining%20-%20 chap%204.html）. 對於某些人來說，阿格（Rob Ager）的想法有些過度延伸了，人們認為，關於場景的建造方式以及空間上的「不可能」所造成的衝擊，庫柏力克根本不可能思考得那麼深入。當然事實可能就是這樣，而且如果拍攝場地空間不足，人們也許會用最簡潔節約的方式來拍攝所有場景。無論如何，每一部電影都是由千百個決定促成的，這些決定共同創造了最終的作品，人們也不大會相信庫柏力克可能去要求他的置景師去創造一種場景，讓觀者感到一種空間上精緻的錯置。最後，不論這些空間上的「不可能」是不是有意的，它們確實存在於影片中，為這座瞭望酒店增添了一種微妙而又可察覺的神祕感。

第 69 頁

1. 與 2. Quotes from 'Escape by Design' by Maggie Valentine in *Architecture and Film* edited by Mark Lamster（Princeton Architectural Press, New York, 2000）.

第 70 頁

1. 伍迪·艾倫的《曼哈頓》（*Manhattan*, 1979）。

2. 王家衛迷人的《花樣年華》（2000）中的香港。

3. 史派克・李《為所應為》（*Do The Right Thing, 1989*）中的布魯克林。

4. 尼爾・布洛姆坎普（Neill Blomkamp）《第九禁區》（*District 9, 2009*）中的約翰尼斯堡。

第 72 頁

1. Quoted on p95 of *Fritz Lang's Metropolis: Cinematic Visions of Technology and Fear* edited by Michael Minden and Holger Bachmann（Camden House, New York, 2000）.

2. Quote from 'Before and After Metropolis: Film and Architecture in Search of the Modern City' by Dietrich Neumann in *Film Architecture: Set Designs From Metropolis to Blade Runner* edited by Dietrich Neumann（Prestel Publishing, New York, 1999）.

第 73 頁

1. Quote from 'Before and After Metropolis: Film and Architecture in Search of the Modern City' by Dietrich Neumann in *Film Architecture: Set Designs From Metropolis to Blade Runner* edited by Dietrich Neumann（Prestel Publishing, New York, 1999）. 儘管此前未曾提及，但《大都會》（*Metropolis, 1927*）絕對算是一部德國表現主義電影，而且正是德國宣傳部長約瑟夫・戈培爾（Joseph Goebbels）對這部影片產生興趣，才導致導演佛列茲・朗流亡美國。

第 74 頁

1. Quoted on p44 of 'Like Today Only More So: The Credible Dystopia of Blade Runner' by Michael Webb in *Film Architecture: Set Designs From Metropolis to Blade Runner* edited by Dietrich Neumann（Prestel Publishing, New York, 1999）.

2. Quote from 'The Ultimate Trip: Special Effects and the Visual Culture of Modernity' by Scott Bukatman in *Matters of Gravity: Special Effects and Supermen in the 20th Century* by Scott Bukatman（Duke University Press, Durham NC, 2003）.

第 76 頁

1. Quote from *High Contrast: Race and Gender in Contemporary Hollywood Film* by Sharon Willis（Duke University Press, Durham and London, 1997）.

2. Quote from 'Nakatomi Space' by Geoff Manaugh on BldgBlog.blogspot.com（http://bldgblog.blogspot.co.uk/2010/01/nakatomispace. html）.

第 77 頁

1. 與 2. Quotes from 'Nakatomi Space' by Geoff Manaugh on BldgBlog.blogspot.com（http://bldgblog.blogspot.co.uk/2010/01/ nakatomi-space.html）. 由約翰・麥克連開啟的城市探索潮流，在今天的動作片中仍持續著，在其中「運動不再只是身體認知的一種工具；實際上它已經成為一個目的，而且還常常伴隨著一種烏托邦式地對可能性的感知」。Quote from p125 of 'The Ultimate Trip: Special Effects and the Visual Culture of Modernity' by Scott Bukatman in *Matters of Gravity: Special Effects and Supermen in the 20th Century* by Scott Bukatman（Duke University Press, Durham NC, 2003）. 對沒有祖國、喪失了記憶的特工傑森・包恩（《神鬼認證》三部曲〔*The Bourne Trilogy, 2002–2007*〕）來說，想要存活下來，依靠的就是他對所有城市、國家甚至是各個大陸的掌控。像麥克連一樣，包恩駕馭著環境，使之成為自己的優勢。作為一個沒有那些精巧工具的特工，他從身旁環境中搜尋武器。圓珠筆、噴霧罐、精裝書──都可以是致命之物。就如麥特・瓊斯（Matt Jones）所說，對包恩來說，歐洲是一個連貫的、沒有國界的地方，「幾乎可以憑本能地潛入、深入並橫穿」，「他精準計算時機、死命地逃並躲避當局追捕，所需的一切不過是一塊破手錶和一張準確的德國地鐵時刻表」。Quote from 'The Bourne Infrastructure' by Matt Jones on MagicalNihilism.com（http://magicalnihilism.com/2008/12/12/the-bourne-infrastructure/）. 包恩的城市就是戰場，是要被破壞、被探索的地

方，在其中他能夠從公共設施與建築中自如移動，並隱匿於面目難辨的滾滾人群之中。

第 79 頁

1. 本畫格背景來自《駭客任務》的場景——在這個房間裡，尼歐選擇看穿他所認為的現實表面，進入真實世界。

第 80 頁

1. Quoted in *Visions of the City: Utopianism, Power and Politics in Twentieth-Century Urbanism* by David Pinder（Edinburgh University Press, Edinburgh, 2005）. 本畫格背景靈感來自《魔王迷宮》（*Labyrinth*, 1986）。

2. Quote from *America* by Jean Baudrillard, translated by Chris Turner（Verso, London, 1989）.

第 81 頁

1. Quote from 'Previewing the Cinematic City' by David Clarke in *The Cinematic City* edited by David Clarke（Routledge, London, 1997）. 你能看出本畫格中所有元素，分別來自哪部電影嗎？

・時間

第 85 頁

1. 引自安德烈・塔可夫斯基《雕刻時光》（*Sculpting in Time: Reflections on Cinema* by Andrei Tarkovsky〔The Bodley Head, London, 1986〕，台灣譯本：鄢定嘉譯，漫遊者文化出版，2017）。《雕刻時光》是俄國電影導演安德烈・塔可夫斯基關於電影創作極具開創性的著作。它是非常具有啟發性的電影讀物，對於電影的哲學以及時間在銀幕上的作用，提出了精彩的洞見。

2. 圖片參考的是盧米埃兄弟的電影《火車進站》（*Arrival of a Train at La Ciotat*, 1896）。這部電影最出名的，是有報導稱放映到火車向銀幕開來這一幕時，觀眾紛紛逃離放映現場，這個故事現在被認為是一則都市傳說。

3. 此畫格參考《安全至下》（*Safety Last!*, 1923），哈洛・羅依德（Harold Lloyd）主演的默片喜劇，被公認為是此類型中最經典的作品之一。60 多年之後的時間穿越冒險片《回到未來》（*Back to the Future*, 1985）中，布朗博士掛在大鐘上的場景就參考了《安全至下》。

第 86 頁

1. 《蘿拉快跑》（*Run Lola Run,* 1998），在同一個故事起點上講述了三個不同的情節發展，對於電影探索時間與因果本質的潛力來說，這部電影是極佳的例子。這個子類型的電影中值得一看的作品有《機遇之歌》（*Blind Chance,* 1987）、《今天暫時停止》（*Groundhog Day,* 1993）和《啟動原始碼》（*Source Code,* 2011）。

2. 引自《雕刻時光》（p634 of *Sculpting in Time: Reflections on the Cinema* by Andrei Tarkovsky〔The Bodley Head, London, 1986〕）。

第 87 頁

1. Quote from *Film: An International History of the Medium* by Robert Sklar（Harry N. Abrams, New York, 1993）. 就像我在第 6 章《權力與意識型態》中所討論的，奧德賽階梯屠殺是愛森斯坦虛構的，目的在於鞏固觀者對影片革命意識型態的支持。《波坦金戰艦》（*Battleship Potemkin,* 1925）是一部致力於揭露與宣傳的影片，其中從故事到剪接的所有元素，都是設計出來突顯沙皇軍警暴亂以實現某一種意識型態任務。

第 88 頁

1. Quote from *Cinema II: The Time Image* by Gilles Deleuze（Athlone Press, London, 1989）.（《電影II：時間－影像》，黃建宏譯，遠流出版，2003）。吉爾・德勒茲（Gilles Deleuze）的《電影II》對銀幕上時間的作用進

行了細密的、艱難的探索，若能讀進去，絕對是值得一讀的。在書中，德勒茲建議將電影史進行分割，一部分是以「運動─影像」為動機的電影，另一部分是以「時間─影像」為動機的電影。大部分主流電影是由「運動─影像」主導的，我們在動作與對動作的反應中跟隨角色，而且這些電影的剪接也是為了去匹配這些動作。對於德勒茲來說，在「時間─影像」中有一種被忽視的魔力，也就是說，那些並非聚焦動作，而是關注時間流逝的影片，使用時間更長的鏡頭和更緩慢的節奏，讓觀者得以對他們所見的影像進行思考。作為範例，可以看金基德的《春去春又來》（*Spring, Summer, Fall, Winter... and Spring*, 2003），或阿比查邦·韋拉斯塔古（Apichatpong Weerasethakul）的《波米叔叔的前世今生》（*Uncle Boonmee Who Can Recall His Past Lives*, 2010）。

第 89 頁

1. 這種將「跨越千萬年」形象化的電影，還有一個精彩的例子。戴倫·亞洛諾夫斯基（Darren Aronofsky）的《諾亞方舟》（*Noah*, 2014）使用了一次令人驚異的時間推移來表現生命的起源與進化，其中展示了原始陸地並潛入海洋，將一個生命從原生動物到魚、到蜥蜴再到猿人的變化，以一個連續鏡頭表現出來。

第 90 頁

1. 其他值得觀看的「真實時間」電影，包括：希區考克的《奪魂索》（*Rope*, 1948）、李察·林克雷特（Richard Linklater）的《愛在日落巴黎時》（*Before Sunset*, 2004）和羅曼·波蘭斯基的黑暗喜劇《今晚誰當家》（*Carnage*, 2011）。

第 91 頁

1. 當代的長鏡頭大師之一是艾方素·柯朗（Alfonso Cuarón），他將長鏡頭技巧與時興的特效結合，以創造引人入勝的動作場景，並具備沒有剪接點的特徵。最好的例子可見《人類之子》（*Children of Men*, 2006）中那令人喘不過氣的伏擊段落，以及《地心引力》（*Gravity*, 2013）開頭 17 分鐘那讓人眩暈的場景。就像希區考克的《奪魂索》，阿利安卓·崗札雷·伊納利圖（Alejandro González Iñárritu）的《鳥人》（*Birdman*, 2014）將剪接點隱藏起來，創造出讓人沉迷其中的一鏡到底的假像。電影混雜了劇場後台的戲劇性故事以及魔幻現實主義的超級英雄幻想，其娛樂價值和技術野心，都值得我們一看。

第 92 頁

1. 一部更早些的一鏡到底電影是麥可·費吉斯（Mike Figgis）野心勃勃的《真相四面體》（*Timecode*, 2000），它展示了四個同時發生的、互相交織的故事，每個故事都用一個長鏡頭拍攝，並同時展示在分割畫面的銀幕上。

2. Quote from *A History of Russian Cinema* by Birgit Beumers（Berg, Oxford, 2009）.

第 93 頁

1. 引自吉爾·德勒茲《電影II：時間─影像》（*Cinema II: The Time Image* by Gilles Deleuze〔Athlone Press, London, 1989〕）。

第 94 頁

1. 克里斯多福·諾蘭著迷於我們對時間的主觀體驗，這種著迷在《全面啟動》（*Inception*, 2010）和《星際效應》（*Interstellar*, 2014）中進一步深入。《全面啟動》展示了嵌套的夢境世界，每一層夢境都有它們自己的時間框架，而《星際效應》想像出一個黑洞，它使附近星球上的 1 小時相當於地球上的七年。

第 95 頁

1. Quote from 'Contingency, Order, and the Modular Narrative: 21 Grams and Irreversible' by Allan Cameron in *The Velvet Light Trap*（University of Texas Press, Austin, No 58, Fall 2006）. 加斯帕·諾埃（Gaspar Noé）那冷酷而令人不安的《不可逆轉》（*Irréversible*, 2002）使用了與《記憶拼圖》（*Memento*, 2000）相似的方式去表

現關於強姦與復仇的可怕故事，將因與果的敘事完全倒轉，如此一來，兇殘的復仇就先於導致復仇的強姦被觀眾看到。《不可逆轉》是令人極度不適的電影，它暗示，如強姦這般影響極大的心理創傷是無法逃脫的，對觀者來說，影片的幸福結尾之所以可能存在，是因為這故事是反過來說的。

第 96 頁

1. 也可見精彩而又令人困惑的《迴轉時光機》（Primer, 2004），它提供了電影最行得通、最理性的時間旅行描繪之一。更多關於電影的描述，請見第 7 章《科技與科技恐懼》。

第 97 頁

1. Further reading: 'Time and Stasis in 'La Jetée'' by Bruce Kawin in *Film Quarterly*（Vol 36, No 1, 1982）.

第 98 頁

1. Quote from 'Chris Marker and the Cinema as Time Machine' by Paul Coates in *Science Fiction Studies*（Vol 14, No 3, November 1987）.

第 99 頁

1. 閃回（flashback）這個概念，很遺憾我沒能囊括在本書正文中，儘管跳回到一個角色的過去或許是電影處理時間最常見的方式之一。這是多年以來變得越來越細緻的一種講故事方法，泰倫斯・馬力克的《紅色警戒》（*The Thin Red Line*, 1998）和《永生樹》（*The Tree of Life*, 2011）使用的詩意的生活片段充分展示了這種方法，或是從《霸道橫行》（*Reservoir Dogs*, 1992）到《蝙蝠俠：開戰時刻》（*Batman Begins*, 2005）等等電影中將數條時間線編織在一起的非線性敘事，也是這種方法的範例。最令人興奮的閃回應用，出現在那些擁有不可靠敘事者（unreliable narrators）的電影中，想想《大國民》、《羅生門》和《英雄》這些電影中，對相同事件充滿矛盾的不同描述，或者《刺激驚爆點》（*The Usual Suspects*, 1995）中維堡・金特（這個人物全名為 Roger「Verbal」Kint，Verbal 本意為口語、口頭的）提供給員警的複雜費解的錯誤描述。

第 100 頁

1. 值得一提的是，《與巴席爾跳華爾滋》（*Waltz with Bashir*, 2008）中對動畫的使用意義重大，為電影創作者提供了一種方式，去視覺化地描繪他記憶的壓倒性主觀性，以避免電影膠捲時常隱含的客觀性。For further reading, see 'In Search of Lost Reality: Waltzing With Bashir' by Markos Hadjioannou in *Deleuze and Film* edited by David Martin-Jones and William Brown（Edinburgh University Press, Edinburgh, 2012）and 'Waltzing the Limit' by Erin Manning in *Deleuze and Fascism - Security: War: Aesthetics* edited by Brad Evans and Julian Reid（Routledge, Oxon, 2013）.

第 103 頁

1. 與 2. 引自《雕刻時光》（*Sculpting in Time: Reflections on the Cinema* by Andrei Tarkovsky〔The Bodley Head, London, 1986〕）。本頁右下畫格中的電影院，原型為愛丁堡克拉克街（Clerk Street in Edinburgh）的老劇場（Old Odeon）電影院。

・聲音與語言

第 107 頁

1. 畫格中戲院正在上映著《爵士歌手》（*The Jazz Singer*, 1927）。《爵士歌手》當然是第一部具有同步配音技術的電影長片。這部電影以著名的台詞「你什麼都還沒聽到呢」（You ain't heard nothin' yet）開啟了有聲電影的時代。在同步配音之前，電影全是靜默的，由現場管弦樂隊或留聲機配樂，甚或使用解說員來為觀眾表演對白。同時，銀幕上的角色常常在說話，但其意思是由表情、表演與插卡字幕（inter-title）來傳達。就像蜜雪兒・希翁所論述的，這些被暗示出來的聲音存在於觀者的想像之中，儘管影片本身根本就是「失聰」的：「在默片時代，嘉寶（Garbo）有多少個仰慕者，她就有多少種聲音。而有聲片將她的聲音限制為一種：她自己

的。」Quote from p8 of *The Voice in Cinema* by Michel Chion（Columbia University Press, New York, 1999）。聲音的到來為大量默片明星帶來了困擾，一旦觀眾發現他們的聲音毫無吸引力，他們深受歡迎、由身體塑造的銀幕形象就會被擊碎。儘管如此，聲音和銀幕人聲還是留了下來。《大藝術家》（*The Artist, 2011*）這部動人而又十分有創造性的當代默片，故事就發生在這個背景之下。

2. Quote from *The Voice in Cinema* by Michel Chion（Columbia University Press, New York, 1999）. 希翁（Michel Chion）的著作對人聲在影片中所起的作用做了最徹底的剖析，如果這個主題吸引你，他的書非常值得一讀。

第 108 頁

1. See *The Voice in Cinema* by Michel Chion（Columbia University Press, New York, 1999）.

2. Quote from 'Look at Me! A Phenomenology of Heath Ledger in The Dark Knight' by Jörg Sternagel in *Theorizing Film Acting* edited by Aaron Taylor（Routledge, Oxon, 2012）.

第 111 頁

1. Quote from *The Voice in Cinema* by Michel Chion（Columbia University Press, New York, 1999）. 哈爾逐漸向初始狀態退化並唱出歌曲〈黛西‧貝爾〉（Daisy Bell）的過程，靈感來自亞瑟‧C‧克拉克自身的經驗，他在 1960 年代早期見證的語音合成實驗，就是經由一台 IBM 電腦進行程式設計唱出這首歌。不過，哈爾是由一位人類演員——舞台演員道格拉斯‧雷恩（Douglas Rain）配音的。

第 112 頁

1. Quote from *The Voice in Cinema* by Michel Chion（Columbia University Press, New York, 1999）.

2. 佛列茲‧朗的《馬布斯博士的遺囑》（*The Testament of Dr.Mabuse, 1933*）是超自然的德國表現主義和黑色電影修辭極為精彩的混合。我很難不從這個灌注了瘋狂的故事中，看出一些蝙蝠俠和他的眾反派的基因。這部片非常值得一觀。

第 114 頁

1. Quote from *Enjoy your Symptom!: Jacques Lacan in Hollywood and Out* by Slavoj Žižek（Routledge, Oxon, 2013）.

2. 卓別林的《溜冰場》（*The Rink, 1916*）。

第 116 頁

1. Quote from 'Uncanny Aurality in Pontypool' by Steen Christiansen in *Cinephile: The University of British Columbia's Film Journal*（Vol 6, No 2, Fall 2010）.

2. 關於「迷因」理論的更多內容，請見 *The Selfish Gene* by Richard Dawkins（Oxford University Press, Oxford, 1976）。

第 117 頁

1. Quote from 'Ulterior Structuralist Motives - With Zombies' by Michael Atkinson on IFC.com（http://www.ifc.com/fix/2010/01/zombie）.

第 118 頁

1. Quote from *A Voice and Nothing More* by Mladen Dolar（MIT Press, Cambridge MA, 2006）.

第 121 頁

1. See *Simulacra and Simulation* by Jean Baudrillard（University of Michigan Press, Michigan, 1994）.（《擬仿

物與擬像》，洪凌譯，時報文化出版，1998）。尚·布希亞這本書開頭一段是《紐約浮世繪》中心母題的完美呼應，為我們提供了「一幅極盡詳細，最終與整個區域精確重合的地圖」，這幅地圖取代了現實，並在其所代表的景觀被遺忘之後，仍在繼續取代。

2. 我想分析一下這兩個畫格究竟有什麼深意。布希亞所提出的觀點是，在現代文化中，我們周遭所有的符號——比如洋芋片包裝上呈現出一片豐饒的農場，或者提供一種「酷」的口味——實際上並不指涉任何現實狀況。洋芋片所經歷的機器大生產過程與包裝上精巧的圖案沒有任何關係，而且很「酷」的口味到底是什麼呢？耶誕節就是一種透過擬像（simulacra）流行起來的文化外觀的絕佳例證：這擬像也就是再現不再存在、或從一開始就根本未存在過的事物。透過塑膠的聖誕樹、跳舞的紅色聖誕老人和超大隻的襪子，耶誕節成了一場充斥著圖示的擬像（simulacra of iconography）的文化事件，這擬像是被發明出來以代表一種宗教節日，這節日本身落在一年當中一個隨意確定的日子上。

第 122 頁

1. 與 2. Quotes from *Film Language: A Semiotics of the Cinema* by Christian Metz（University of Chicago Press, Chicago, 1974）.（《電影語言——電影符號學導論》，劉森堯譯，遠流出版，1996）。

第 123 頁

1. Quote from *Image, Music, Text* by Roland Barthes, translated by Stephen Heath（Fontana Press, London, 1977）. 很多電影理論批評家抨擊那種對電影過豐沛的解釋是「過度解讀」。但對我們當中那些樂於分析和探索電影的人來說，「作者已死」就是我們最強大的辯護之一。

第 124 頁

1. Quote from *Exploring Media Culture: A Guide* by Michael R. Real（Sage Publications, London, 1996）.

第 125 頁

1. 畫格中戲院正在上映著《受害者》（*Victim,* 1961）。《受者者》是一部非常有力量的電影，拍攝當時，同性戀在英國和美國都還是違法的，這也是第一部公開討論同性戀的英語電影。電影講述了一個律師因為身為同性戀而被敲詐的故事（譯註：原文與電影情節似乎不符，應該是律師的同性戀人被敲詐），這使得電影在英國獲得了限制級的評級，並在美國被禁。

2. Quote from *The Celluloid Closet: Homosexuality in the Movies* by Vito Russo（Harper and Row, New York, 1981）. 這本書及據之改編的紀錄片都值得一看，同性戀、雙性戀及變性者（統稱 LGBT）的演員與觀眾因為文化和電影工業所迫而鑽入「櫃中」的故事令人心碎。就如羅素所展示的，在審查制度消滅了銀幕上公開的同性戀角色的時代，像《鐵翼雄風》（*Wings,* 1927）這樣的電影是為 LGBT 觀眾提供了一種在銀幕上看到自己的方式。

3. 瑪琳·黛德麗（Marlene Dietrich）在《摩洛哥》（*Morocco,* 1930）中的代表性角色。

4. 人們現在仍就《賓漢》（*Ben Hur,* 1959）中的同性戀潛台詞進行爭論。儘管戈爾·維達爾（Gore Vidal，本片編劇之一，未署名）總堅持說他在主演卻爾登·希斯頓（Charlton Heston）不知情的情況下故意加入了這些潛台詞，但希斯頓總是反駁說維達爾這番努力完全沒有進入最終劇本中。關於這些幕後故事，不論誰說得對，性別張力在銀幕上是顯而易見的，而這主要是因為史蒂芬·鮑埃（Stephen Boyd）的完美表演。

第 126 頁

1. 引自《雕刻時光》（*Sculpting in Time: Reflections on the Cinema* by Andrei Tarkovsky〔The Bodley Head, London, 1986〕）。

第 127 頁

1. 本畫格為《綠野仙蹤》（*The Wizard of OZ,* 1939）。《綠野仙蹤》是廣被分析的電影之一，並被 LGBT 理

論家拿來作為含有 LGBT 潛台詞的主要電影範例，桃樂西的旅程被廣泛看作是她迅速生長的同性戀身分。就像批評家亞歷山大‧多蒂（Alexander Doty）所討論的，這些解釋不應當被看作是假定的異性戀文化的「挪用」（appropriations），而是應當被看作對一個文本更具潛力的解釋，能留給觀者開放的空間去解讀。他說：「僅僅因為異性戀的解釋被允許公開地宣揚，並不代表它們就是最『正確的』或『真實』的。」Quote from p53 of *Flaming Classics: Queering the Film Canon* by Alexander Doty（Routledge, New York, 2000）.

‧權力與意識型態

第 131 頁

1. 克林‧伊斯威特在《緊急追補令》（*Dirty Harry,* 1971）中飾演的男主角，是美國銀幕上典型不說廢話的員警，這個男人為了維護法律和秩序，不惜扭曲或打破常規。

第 132 頁

1. 引自紀錄片《變態者意識型態指南》（*The Pervert's Guide to Ideology,* 2012）。

2. Quote from *Michael Parenti's foreword to Reel Power: Hollywood Cinema and American Supremacy* by Matthew Alford（Pluto Press, New York, 2010）.

第 133 頁

1. Quote from *Sinascape: Contemporary Chinese Cinema* by Gary G. Xu（Rowman & Littlefield, Plymouth, 2007）.

第 134 頁

1. 約翰‧福特（John Ford）刺激人心的《關山飛渡》（*Stagecoach,* 1939），電影講述一群陌生人乘坐驛馬車穿越印第安部落阿帕契族（Apache）領地的故事。

2. See 'Two Ways to Yuma: Locke, Liberalism, and Western Masculinity in 3:10 to Yuma' by Stephen J. Mexal in *The Philosophy of the Western* edited by Jennifer L. McMahon and B. Steve Csaki（University Press of Kentucky, Lexington, 2010）.

3. 《俠骨柔情》（*My Darling Clementine,* 1946）中亨利‧方達在紀念碑谷的布景前。

4. 本畫格靈感來自著名攝影記者唐‧麥卡林（Don McCullin）所拍攝的一個在越南遭受「彈震症」（Shell Shock）的士兵。在許多電影忙著粉飾一幅「善惡鬥爭」的英雄主義畫卷時，其他媒體正將更為黑暗的畫面帶到美國本土的民眾眼前，那些畫面展示了美國在海內外的掙扎。

5. Quote from *The Six-Gun Mystique Sequel* by John G. Cawelti（Bowling Green State University Popular Press, 1999）.

第 135 頁

1. Quote from *Projecting Paranoia: Conspiratorial Visions in American Film* by Ray Pratt（University Press of Kansas, 2001）.

2. 本畫格為《第一滴血續集》（*Rambo: First Blood Part II,* 1985）中的約翰‧藍波（John Rambo），相對更能引人思考的《第一滴血》（*First Blood,* 1982）來說，這是極端愛國主義的續集。

3. Quote from *Backlash: The Undeclared War Against Women* by Susan Faludi（Random House, London, 1993）. 在這一時期，演員邁克‧道格拉斯（Michael Douglas）迅速成為代表保守白人男性的形象典範，在《致命的吸引力》（*Fatal Attraction,* 1987）、《第六感追緝令》（*Basic Instinct,* 1992）、《桃色機密》（*Disclosure,* 1994）中成了深陷野心勃勃女性股掌之間的受害者，在《城市英雄》（*Falling Down,* 1993）中則成了少數族裔、全球化和政治正確的受害者。

第 136 頁

1. 從左向右逆時針方向的各個形象分別為：《美女與野獸》（Beauty and the Beast, 1991）中的野獸，《白雪公主》（Snow White and the Seven Dwarfs, 1937）中的壞皇后，《小鹿斑比》（Bambi, 1942）中的斑比，《小飛象》（Dumbo, 1941）中的小象呆寶，《汽船威利號》（Steamboat Willie, 1928）中的米老鼠，《101 忠狗》（101 Dalmatians, 1961）中的一隻斑點狗，《小姐與流氓》（Lady and the Tramp, 1955）中的小狗「小姐」，《森林王子》（The Jungle Book, 1967）中的蛇和毛克利，《睡美人》（Sleeping Beauty, 1959）中會施沉睡魔咒的魔女。

2. 與 3. Quotes from 'Split Skins: Female Agency and Bodily Mutilation in The Little Mermaid' by Susan White in Film Theory Goes to the Movies edited by Jim Collins, Hilary Radner and Ava Preacher Collins（Routledge, New York, 1993）.

第 137 頁

1. 本畫格中的烏鴉，其中一個名字就真的叫作「吉姆‧克勞」（Jim Crow，crow 即烏鴉之意），在種族隔離時期的美國，這是一個被廣泛認為代表黑人的種族主義詞語，將黑人與白人隔離開來的法案，就以這個名字命名（譯註：即吉姆‧克勞法〔Jim Crow laws〕，也稱黑人法，是 1876 年至 1965 年期間，美國南部各州以及邊境各州對有色人種〔主要針對非洲裔美國人，但也包含其他族群〕實行種族隔離制度的法律）。深入闡述種族刻板印象和白人扮演黑人的情形，請參考第 2 章〈身體〉，以及相關的註釋。

2. 這番討論實際上很成問題，因為猩猩大王路易的配音演員是義大利裔美國人歌手路易斯‧普萊馬（Louis Prima）。對我來說，這並沒有從根本上否定這個形象中內在的種族主義：路易王唱歌時使用的爵士擬聲唱法（scat-singing）風格正是從非洲裔美國人的爵士樂而來，不論創作者是否有意在影片中納入種族主義，這些形象都被大量觀眾視作是種族主義的。

3. Quote from The Gospel According to Disney: Faith, Trust, and Pixie Dust by Mark I. Pinsky（Westminster John Knox Press, Louisville, 2004）.

第 138 頁

1. 本畫格由左至右：《沉默的羔羊》（The Silence of the Lambs, 1991）中的水牛比爾；《搜索者》（The Searchers, 1956）中的印第安佬Injun（對印第安人的蔑稱）；《第六感追緝令》（Baxic Instinct, 1992）中的凱薩琳‧崔梅兒。同性戀謀殺犯的隱喻是電影史上的重要元素，而且在很長一段時間裡，LGBT 族群觀眾能在銀幕上找到代表他們形象，只有《梟巢喋血戰》（The Maltese Falcon, 1941）中做作、精神錯亂的反派喬爾‧開羅，或者《火車怪客》（Strangers on a Train, 1951）中的布魯諾‧安東尼。甚至到了今天，這種隱喻的形式仍然能在《300 壯士：斯巴達的逆襲》中的薛西斯（Xerxes）或《007：空降危機》（Skyfall, 2012）中的洛烏‧西法身上找到。

2. Quote from Reel Bad Arabs: How Hollywood Vilifies a People by Jack Shaheen（Olive Branch Press, Northampton MA, 2009）.

第 139 頁

1. 與 3. Quotes from 'Ups and Downs of the Latest Schwarzenegger Film: Hasta la Vista, Fairness - Media's Line on Arabs' by Salam Al-Marayati and Don Bustany in the Los Angeles Times（8 August 1994）（http://articles.latimes.com/1994-08-08/entertainment/ca-24971_1_hastalavista）. 本頁右下畫格源自阿布格萊布監獄（Abu Ghraib prison，現稱巴格達中央監獄）中侵犯人權的照片，其記錄了美軍和美國中央情報局虐待戰俘的情形。

2. Quote from Reel Bad Arabs: How Hollywood Vilifies a People by Jack Shaheen（Olive Branch Press, Northampton MA, 2009）.

第 140 頁

1. Quote from 'The Testament of Dr. Goebbels' by Eric Rentschler in *Film and Nationalism* edited by Alan Williams（Rutgers University Press, New Jersey, 2002）.

2. Quote from *Cinemas of the World: Film and Society from 1895 to the Present* by James Chapman（Reaktion Books, London, 2003）.

第 141 頁

1. Quoted in *Projections of War: Hollywood, American Culture, and World War II* by Thomas Doherty（Columbia University Press, New York, 1993）.

2. Quote from *William Grieder's introduction to Reel Bad Arabs: How Hollywood Vilifies a People* by Jack Shaheen（Olive Branch Press, Northampton MA, 2009）.

第 142 頁

1. 與 2. 與 3. Quotes from *Operation Hollywood: How the Pentagon Shapes and Censors the Movies* by David L. Robb（Prometheus Books, New York, 2004）. 這不僅不是一種陰謀理論，並且被大衛·羅伯（David L. Robb）和馬修·阿爾佛德（Matthew Alford）完整地記錄下來，而且就如他們所展示的，多年以來，大量消息來源證明了這種做法。一旦當你明白它是如何運作的，想在主流好萊塢電影中指認這種情況就出人意料地容易，我現在在玩一個遊戲，試圖搞明白，當我觀看任意一部好萊塢電影時，我是否是在觀看一種「軍事娛樂」。

4. 極度親軍方的電影《海豹神兵：英勇行動》（*Act of Valor,* 2012），講述了美國海軍海豹突擊隊（美國海軍三棲特種部隊）隊員的真實生活。

第 143 頁

1. 與 3. Quotes from *Reel Power: Hollywood Cinema and American Supremacy* by Matthew Alford（Pluto Press, New York, 2010）.

2. Data from *Operation Hollywood: How the Pentagon Shapes and Censors the Movies* by David L. Robb（Prometheus Books, New York, 2004）.

第 144 頁

1. 《女人三部曲》（*The Day I Became a Woman,* 2000）的導演瑪茲耶·馬許奇尼（Marziyeh Meshkini）。《女人三部曲》是一部非常優秀的伊朗電影，講述了童年、成年以及老年伊朗女性的故事。本頁畫格 3 與畫格 4 展示的就是這部電影。

2. Quote from *Better Left Unsaid: Victorian Novels, Hays Code Films, and the Benefits of Censorship* by Nora Gilbert（Stanford University Press, Stanford, 2013）. For further reading on Iranian cinema, see *The New Iranian Cinema: Politics, Representation and Identity* edited by Richard Tapper（I.B.Tauris, London, 2002）.

3. 伊朗電影的延伸觀影，我極力推薦《白氣球》（*The White Balloon,* 1995）、《櫻桃的滋味》（*Taste of Cherry,* 1997）、《柳樹之歌》（*Willow and Wind,* 2000）、《十段生命的律動》（*Ten,* 2002）、《分居風暴》（*A Separation,* 2011）。

第 145 頁

1. Quote from *Better Left Unsaid: Victorian Novels, Hays Code Films, and the Benefits of Censorship* by Nora Gilbert（Stanford University Press, Stanford, 2013）.

2. 《地獄天堂》（*Safe in Hell,* 1931），「海斯法典」頒布之前的黑色電影，充滿了「傷風敗俗」的內容。

3. 海斯法典的主要戒律有：

・瀆神，不論是字幕還是對白，包括詞語「上帝」（God）、「神」（Lord）、「耶穌」（Jesus）、「基督」（Christ）（除非在恰當的宗教儀式中虔誠地使用），「地獄」（hell）、「該死的」（damn）、「老天」（Gawd），以及其他一切褻瀆的、粗俗的表達，不論是怎樣的拼讀。

・任何縱欲的、有色情意味的裸體，不論是正面展示或以剪影展示；或電影中其他提示縱欲、淫穢的特徵。

・販毒。

・任何令人感到性變態的內容。

・白人奴隸。

・異族混合（白人與黑人種族之間的性關係）。

・性衛生與性病。

・生孩子的場景。不論是正面還是以剪影展示。

・兒童的性器官。

・對神職人員的嘲諷。

・對任何國家、種族或宗教信仰的故意冒犯。

法典全部綱要，請參見p301-307 of *Hollywood v. Hard Core How the Struggle Over Censorship Created the Modern Film Industry* by Jon Lewis（New York University Press, New York, 2002）。

4. 這種自我審查如今更是由市場力量而非法律機構來控制的。為了在賣座大片上賺大錢，美國電影越來越依靠國際市場。因此，像《不可能的任務：鬼影行動》（*Mission: Impossible-Ghost Protocol,* 2011）、《變形金剛4：絕跡重生》（*Transformers: Age of Extinction,* 2014）這樣的電影，就擴充了印度和中國的場景，並置入了這些國家的知名演員和產品——而《鋼鐵人3》（*Iron Man 3,* 2013）的情況是，電影中有一整個橋段只會被身處中國的觀眾看到。

第 146 頁

1. 本畫格中架上的所有片名，都來自於英國政府認定的七十二部低俗影視作品清單。我得承認，其中有一部是杜撰的，看看你能不能找出來！當然，對暴力色情電影的「恐懼」，不僅限於英國。每當我們遇到意想不到的暴力事件，比如詹姆斯・巴爾傑謀殺案（Bulger Killing，譯註：發生於 1993 年 2 月 12 日的英國利物浦默西賽德郡兇殺案，兩名年僅 10 歲的男童誘拐一名 2 歲男童詹姆傑〔James Bulger〕，將其虐待致死，手段殘忍）或近年在美國發生的許多大規模槍擊事件，媒體和大眾總會想辦法找到一種解釋。而指責總是會落在暴力電影、漫畫、音樂或電腦遊戲上，即使殺手與這些東西的聯繫根本不緊密。或許，發生了暴力事件就去責怪某種單一的文化產品，這要比討論綜合因素來得容易，也比討論福利部門、刑事司法體系和社會中的失敗之處要容易得多，而正是這些才會使人走向暴力。

2. 《電鑽殺人魔》（*The Driller Killer,* 1979）。

第 147 頁

1. Quote from 'I Was A Teenage Horror Fan. Or, How I Learned to Stop Worrying and Love Linda Blair' by Mark Kermode in *Ill Effects - The Media/Violence Debate* edited by Martin Barker and Julian Petley（Routledge, London, 2nd Edition, 2001）.

第 148 頁

1. 《鬼哭神號》（*Poltergeist,* 1982）。

2. Quote from 'Us and Them' by Julian Petley in *Ill Effects - The Media/Violence Debate* edited by Martin Barker and Julian Petley（Routledge, London, 2nd Edition, 2001）.

3. Quoted in 'Us and Them' by Julian Petley in *Ill Effects - The Media/Violence Debate* edited by Martin Barker and Julian Petley（Routledge, London, 2nd Edition, 2001）.

第 149 頁

1. 與 2. Quote from 'Reservoirs of Dogma: An Archaeology of Popular Anxieties' by Graham Murdock in *Ill Effects - The Media/Violence Debate* edited by Martin Barker and Julian Petley（Routledge, London, 2nd Edition, 2001）. 此兩畫格參考了《黑色追緝令》。

3. Quote from 'Electronic Child Abuse? Rethinking the Media's Effects on Children' by David Buckingham in *Ill Effects – The Media/Violence Debate* edited by Martin Barker and Julian Petley（Routledge, London, 2nd Edition, 2001）. 本畫格為湯姆貓與傑利鼠，典型的暴力傾向卡通角色。

4. Quote from 'Media Violence Effects and Violent Crime' by Christopher J. Ferguson in *Violent Crime: Clinical and Social Implications* edited by Christopher J. Ferguson（Sage Publications, London, 2010）.

第 150 頁

1. 《疤面人》（*Scarface,* 1932）。

2. Quote from *Reel Power: Hollywood Cinema and American Supremacy* by Matthew Alford（Pluto Press, New York, 2010）.

‧科技與科技恐懼

第 155 頁

1. 本畫格由左至右：《變蠅人》中的傳送機，《星際大戰四部曲：曙光乍現》中的機器人R2-D2，《魔鬼剋星》（*Ghostbusters,* 1984）中的捉鬼機，《MIB星際戰警》（*Men In Black,* 1997）中的記憶清除筆，《霹靂彈》（*Thunderball,* 1965）中的噴氣飛行背包，《月球》（*Moon,* 2009）中的機器人格蒂，《異形 2》中的脈衝槍，《星際大戰四部曲：曙光乍現》中的鈦戰機和光劍，《阿比阿弟的冒險》（*Bill and Ted's Excellent Adventure,* 1989）中的電話亭，《回到未來 2》（*Back to the Future Part II,* 1989）中的懸浮滑板，《2001 太空漫遊》（*2001: A Space Odyssey,* 1968）中的電腦哈爾 9000，《魔鬼剋星》中的質子背包，《時空大挪移》（*The Time Machine,* 1960）中的時光機，《禁忌的星球》（*Forbidden Planet,* 1956）中的機器人羅比。

2. 《大都會》中永不饜足的工業之火。

3. 《奇愛博士》（*Dr. Strangelove or: How I Learned to Stop Worrying and Love the Bomb,* 1964）中史林‧皮肯斯（Slim Pickens）騎著核彈。

4. 《駭客任務》（*The Matrix,* 1999）中的特工史密斯。

5. 由左至右，《火星女魔》（*Devil Girl From Mars,* 1954）中的機器人Chani，《機械怪獸》（*Robot Monster,* 1953）中的機器人Ro-Man，《魔鬼終結者》中的機器人 T-800，《神祕的大師》（*The Master Mystery,* 1920）中的機器人 Q，《異形》中的生化人 Ash，《機器戰警》（*Robocop,* 1987）中的機器人 ED-209。

第 156 頁

1. 《攝影師》（*The Cameraman,* 1928）中的巴斯特‧基頓。

2. Quotes from *Machine Age Comedy* by Michael North（Oxford University Press, Oxford, 2009）.

第 157 頁

1. Chaplin quote from p125 of *1001 Movies You Must See Before You Die* edited by Stephen Jay Schneider（Quintessence, London, 2010）.

2. Quote from *Machine Age Comedy* by Michael North（Oxford University Press, Oxford, 2009）.

第 158 頁

1. 儘管這部 1936 年的電影充滿了對未來的荒唐預測，但它確實説對了一點，在「二戰」實際開始前的 16 個月預測了戰爭的爆發。對於人類未來境況具有真正驚人設想的電影，我強烈推薦《2001 太空漫遊》、《銀翼殺手》、《極樂世界》（*Elysium,* 2013）和《星際效應》。這些電影都描繪了一種彷彿真能觸及到的未來感，充滿了豐富的細節，而非牽強附會、讓人難以信服。

第 159 頁

1. Quote from 'Race, Space and Class: The Politics of Cityscapes in Science Fiction Films' by David Desser in *Alien Zone II: The Spaces of Science Fiction Cinema* edited by Annette Kuhn（Verso, London, 1999）.

2. Quote from *British Science Fiction Cinema* edited by I.Q. Hunter（Routledge, London, 1999）.

第 160、161 頁

1. 本畫格涉及的電影有《大戰螃蟹魔王》（*Attack of the Crab Monsters,* 1957）、《原子怪獸》（*The Beast from 20,000 Fathoms,* 1953）、《哥吉拉》（*Godzilla,* 1954）、《海底怪客》（*It Came from Beneath the Sea,* 1955）以及《變蠅人》和《挑戰世界的怪獸》（*The Monster That Challenged the World,* 1957）。

第 162 頁

1. Quoted in *Mad, Bad and Dangerous? The Scientist and the Cinema* by Christopher Frayling（Reaktion Books, London, 2005）. 本畫格由左至右：《幽浮人入侵》（*Invasion of the Saucer Men,* 1957），《外星大腦》（*The Brain from Planet Arous,* 1957），《沒有面孔的惡魔》（*Fiend without a Face,* 1958）和《飛碟征空》（*This Island Earth,* 1955）。

第 163 頁

1. Quote from *Technophobia! Science Fiction Visions of Posthuman Technology* by Daniel Dinello（University of Texas Press, Austin, 2005）. 人類身體與科技的融合是柯能堡持續拍攝的主題，推薦也許是最生猛的《X 接觸：來自異世界》（*eXistenZ,* 1999），《超速性追緝》（*Crash,* 1996）和《變蠅人》。

第 164 頁

1. Quote from 'A Cyborg Manifesto' by Donna Haraway in *The Cybercultures Reader* edited by David Bell and Barbara M. Kennedy（Routledge, London, 2000）.

2. 奇點是在電影中反覆出現的焦慮點，以之為核心的影片有《銀翼殺手》《駭客任務》、《全面進化》（*Transcendence,* 2014）和《雲端情人》（*Her,* 2014）。

第 166 頁

1. Quote from 'Tetsuo: The Iron Man / Tetsuo II: Body Hammer' by Andrew Grossman in *The Cinema of Japan and Korea* edited by Justin Bowyer（Wallflower Press, London, 2004）.

第 167 頁

1. Quote from 'Genetic Themes in Fiction Films' by Michael Clark on Genome.Wellcome.ac.uk（http://genome.wellcome.ac.uk/doc_WTD023539.html）. 其他處理類似基因主題的電影中值得一觀的有：《代碼 46》（*Code 46,* 2003）和《別讓我走》（*Never Let Me Go,* 2010）。

第 170 頁

1. Quote from *Technophobia! Science Fiction Visions of Posthuman Technology* by Daniel Dinello（University of Texas Press, Austin, 2005）. 其他電影中展示的失控人工智慧包括《征空雜牌軍》（*Dark Star,* 1974）中的「熱恆星炸彈20」（Thermostellar Bomb#20）；《魔種》（*Demon Seed,* 1977）中的「普羅透斯四號」（Proteus

IV）和《異形》中的生化人Ash。應當特別提及的是電子遊戲《傳送門》（*Portal*, 2007）中的GLaDOS（Genetic Lifeform and Disk Operating System，基因生命體與磁片作業系統）。

第171頁

1. 觀察電影中道德良好的人工智慧是十分有趣的現象。一些關鍵例證包括：《星際大戰四部曲：曙光乍現》中的各種機器人、《異形2》中的生化人主教、《瓦力》（*WALL-E*, 2008）、《月球》中的格蒂、《成人世界》（*Chappie*, 2015）和《星際效應》中古怪但討人喜愛的TARS。

第173頁

1. Quote from 'Nollywood and its Critics' by Onookome Okome in *Viewing African Cinema in The Twenty-First Century: Art Films and the Nollywood Video Revolution* edited by Mahir Saul and Ralph A. Austen（Ohio University Press, Athens OH, 2010）.

2. 導演蘭斯洛特・歐杜瓦・伊繆森（Lancelot Oduwa Imasuen），他出現在紀錄片《奈萊塢巴比倫》（*Nollywood Babylon*, 2008）中。在西方，我們傾向於認為好萊塢是世界電影之王，但是，奈萊塢是世界第二多產的電影工業基地，而寶萊塢（而非好萊塢），才是第一名。寶萊塢只是印度巨大的電影工業的一部分，這個國家每年發行超過1000部電影。不過就算如此，好萊塢仍然在收益方面輕易獲勝，而且還有著全球性、跨文化的影響力，這是其他國家電影工業可望而不可及的。

3. Quote from 'From Nollywood to Nollyworld: Processes of Transnationalization in the Nigerian Video Film Industry' by Alessandro Jedlowski in *Global Nollywood: The Transnational Dimensions of an African Video Film Industry* edited by Matthias Krings and Onookome Okome（Indiana University Press, Bloomington, 2013）.

4. 《小雕像：亞拉羅米雷》（*The Figurine: Araromire*, 2009）。

第174頁

1. 《厄夜叢林》（*The Blair Witch Project*, 1999，成本22,500美元）。

2. 《麥胖報告》（*Super Size Me*, 2004，成本64,000美元）。其他一些絕佳的低成本數位電影範例，包括：《生命的詛咒》（*Tarnation*, 2003，成本218美元）、《曾經。愛是唯一》（*Once*, 2006，成本180,000美元）、《尋找午夜之吻》（*In Search of a Midnight Kiss*, 2007，成本25,000美元）、《靈動：鬼影實錄》（*Paranormal Activity*, 2007，成本15,000美元）、《柯林》（*Colin*, 2008，成本45英鎊）、《非識不可》（*Catfish*, 2010，成本30,000美元）、《異獸禁區》（*Monsters*, 2010，成本500,000美元）和《另一個地球》（*Another Earth*, 2011，成本100,000美元）。

第175頁

1. 如本畫格所暗示的，同人虛構作品（slash fiction）是一種粉絲虛構作品，想像原作中同性角色之間的性關係，這些原作常常（儘管不完全是）是科幻或奇幻類型。同人作品名稱中的「slash」（斜線符號）代表一種對這種撮合配對的標註，例如「Han / Chewie」（譯註：《星際大戰》中的角色韓・索羅與丘巴卡）。從很多方面來說，好萊塢電影中有隱藏LGBT群體潛台詞的趨勢，而同人作品就是這個趨勢的一種自然進化。這方面的內容我們在第5章〈聲音與語言〉中討論過。

2. 我第一次寫這個主題是在2011年，是為本書的自費出版版本寫作時，我當時引用的資料是每分鐘上傳四十八小時的影片內容。而你閱讀本書時，此處我引用的2014年12月的三百小時資料，可能已在一個更大的數字面前，變得小巫見大巫了。

3. 數位技術不僅僅是為門外漢提供了拍攝他們自己影片的能力，也為獨立電影和主流電影製作提供機會，去創作以往絕不可能做到的、難以置信且野心勃勃的項目，以推動電影這種形式向前發展。近年來的範例有一鏡到底的奇幻作品《創世紀》和觀感流暢不間斷的《鳥人》。

第 176 頁

1. 與 2. Quotes from *What Is Cinema? Vol. 1* by André Bazin（University of California Press, Berkeley, 2004）.（《電影是什麼？》，崔君衍譯，遠流出版，1995）。

第 177 頁

1. 最後這一畫格是愛丁堡的電影之屋（Filmhouse）電影院 1 廳，我在這裡工作了許多年，也在這裡看了我生命中一些最奇怪和最美好的電影。如果沒有電影之屋，《看懂好電影的快樂指南》 實際上也就不會存在，而那裡的售票口也是《看懂好電影的快樂指南》 自費出版版本的銷售之處。感謝閱讀！

參考電影

《48 小時》（*48 Hrs.*, 1982）

《101 忠狗》（*101 Dalmatians*, 1961）

《300 壯士：斯巴達的逆襲》（*300*, 2006）

《2001 太空漫遊》（*2001: A Space Odyssey*, 1968）

《發條橘子》（*A Clockwork Orange*, 1971）

《心機掃描》（*A Scanner Darkly*, 2006）

《分居風暴》（*A Separation*, 2011）

《慾望街車》（*A Streetcar Named Desire*, 1951）

《月球之旅》（*A Trip to The Moon*, 1902）

《海豹神兵：英勇行動》（*Act of Valor*, 2012）

《火星女王艾莉塔》（*Aelita: Queen of Mars*, 1924）

《阿基拉》（*Akira*, 1988）

《阿拉丁》（*Aladdin*, 1992）

《阿高爾：權力的悲劇》（*Algol: Tragedy of Power*, 1920）

《異形》（*Alien*, 1979）

《異形 2》（*Aliens*, 1986）

《阿爾發城》（*Alphaville*, 1965）

《靈異鬼現》（*The Amityville Horror*, 1979）

《愛是一條狗》（*Amores Perros*, 2000）

《活人破膽》（*Anatomie*, 2000）

《安妮霍爾》（*Annie Hall*, 1977）

《另一個地球》（*Another Earth*, 2011）

《草莽雄風》（*Apache*, 1954）

《現代啟示錄》（*Apocalypse Now*, 1979）

《火車進站》（*Arrival of a Train at La Ciotat*, 1896）

《大藝術家》（*The Artist*, 2011）

《大戰螃蟹魔王》（*Attack of the Crab Monsters*, 1957）

《切膚之愛》（*Audition*, 1999）

《阿凡達》（*Avatar*, 2009）

《復仇者聯盟》（*The Avengers*, 2012）

《火線交錯》（*Babel*, 2006）

《嬰兒的早餐》（*Baby's Breakfast*, 1895）

《回到未來》（*Back to the Future*, 1985）

《回到未來 2》（*Back to the Future Part II*, 1989）

《小鹿斑比》（*Bambi*, 1942）

《第六感追緝令》（*Basic Instinct*, 1992）

《蝙蝠俠：開戰時刻》（*Batman Begins*, 2005）

《波坦金戰艦》（*Battleship Potemkin*, 1925）

《原子怪獸》（*The Beast from 20,000 Fathoms*, 1953）

《美女與野獸》（*Beauty and the Beast*, 1991）

《愛在日落巴黎時》（*Before Sunset*, 2004）

《變腦》（*Being John Malkovich*, 1999）

《賓漢》（*Ben Hur*, 1959）

《大內幕》（*The Big Heat*, 1953）

《阿比阿弟的冒險》（*Bill and Ted's Excellent Adventure*, 1989）

《鳥人》（*Birdman*, 2014）

《一個國家的誕生》（*The Birth of a Nation*, 1915）

《黑水仙》（*Black Narcissus*, 1947）

《黑天鵝》（*Black Swan*, 2010）

《銀翼殺手》（*Blade Runner*, 1982）

《厄夜叢林》（*The Blair Witch Project*, 1999）

《機遇之歌》（*Blind Chance*, 1987）

《藍絲絨》（*Blue Velvet*, 1986）

《七月四日誕生》（*Born on the Fourth of July*, 1989）

《神鬼認證》三部曲（*The Bourne Trilogy*, 2002-2007）

《外星大腦》（*The Brain from Planet Arous*, 1957）

《新空房禁地》（*Braindead*, 1992〔又名 *Dead Alive*〕）

《第凡內早餐》（*Breakfast at Tiffany's*, 1961）

《斷了氣》（*Breathless*, 1960）

《斷背山》（*Brokeback Mountain*, 2005）

《活埋》（*Buried*, 2010）

《卡里加利博士的小屋》（*The Cabinet of Dr. Caligari*, 1920）

《卡比利亞》（*Cabiria*, 1914）

《攝影師》（*The Cameraman*, 1928）

《今晚誰當家》（*Carnage*, 2011）

《魔女嘉莉》（*Carrie*, 1976）

《北非諜影》（*Casablanca*, 1942）

《007 首部曲：皇家夜總會》（*Casino Royale*, 2006）

《非識不可》（*Catfish*, 2010）

《成人世界》（*Chappie*, 2015）

《安邦定國誌》（*Cheyenne Autumn*, 1964）

《人類之子》（*Children of Men*, 2006）

《大國民》（*Citizen Kane*, 1941）

《無法無天》（*City of God*, 2002）

《五點到七點的克萊歐》（*Cleo from 5 to 7*, 1962）

《瘋狂店員》（*Clerks*, 1994）

《代碼 46》（*Code 46*, 2003）

《柯林》（*Colin*, 2008）

《巨人：福賓計畫》（*Colossus: The Forbin Project*, 1970）

《對話》（*The Conversation*, 1974）

《廚師、大盜、他的太太和她的情人》（*The Cook, the Thief, His Wife & Her Lover*, 1989）

《超速性追緝》（*Crash*, 1996）

《異次元殺陣》（*Cube*, 1997）

《黑暗騎士》（*The Dark Knight*, 2008）

《黑暗騎士：黎明昇起》（*The Dark Knight Rises*, 2012）

《征空雜牌軍》（*Dark Star*, 1974）

《活死人黎明》（*Dawn of the Dead*, 1978）

《女人三部曲》（*The Day I Became a Woman*, 2000）

《生人末日》（*Day of the Dead*, 1985）

《逃獄驚魂》（*The Defiant Ones*, 1958）

《黑店狂想曲》（*Delicatessen*, 1991）

《魔種》（*Demon Seed*, 1977）

《火星女魔》（*Devil Girl from Mars*, 1954）

《終極警探》（*Die Hard*, 1988）

《緊急追捕令》（*Dirty Harry*, 1971）

《桃色機密》（*Disclosure*, 1994）

《第九禁區》（*District 9*, 2009）

《為所應為》（*Do The Right Thing*, 1989）

《威尼斯癡魂》（*Don't Look Now*, 1973）

《第七號情報員》（*Dr. No*, 1962）

《奇愛博士》（*Dr. Strangelove or: How I Learned to Stop Worrying and Love the Bomb*, 1964）

《電鑽殺人魔》（*The Driller Killer*, 1979）

《小飛象》（*Dumbo*, 1941）

《餃子》（*Dumplings*, 2004）

《大象》（*Elephant*, 2003）

《象人》（*The Elephant Man*, 1980）

《極樂世界》（*Elysium*, 2013）

《紐約大逃亡》（*Escape from New York*, 1981）

《永遠的猶太人》（*The Eternal Jew*, 1940）

《屍變》（*The Evil Dead*, 1981）

《鬼玩人》（*Evil Dead II*, 1987）

《X 接觸：來自異世界》（*eXistenZ*, 1999）

《大法師》（*The Exorcist*, 1973）

《奇幻核子戰》（*Fail-Safe*, 1964）

《城市英雄》（*Falling Down*, 1993）

《聯合縮小軍》（*Fantastic Voyage*, 1966）

《致命的吸引力》（*Fatal Attraction*, 1987）

《翹課天才》（*Ferris Bueller's Day Off*, 1986）

《沒有面孔的惡魔》（*Fiend Without a Face*, 1958）

《鬥陣俱樂部》（*Fight Club*, 1999）

《小雕像：亞拉羅米雷》（*The Figurine: Araromire*, 2009）

《第一滴血》（*First Blood*, 1982）

《變蠅人》（*The Fly*, 1958）

《變蠅人》（*The Fly*, 1986）

《禁忌的星球》（*Forbidden Planet*, 1956）

《科學怪人》（*Frankenstein*, 1931）

《畸形人》（*Freaks*, 1932）

《十三號星期五》（*Friday the 13th*, 1980）

《從清晨到午夜》（*From Morn to Midnight*, 1920）

《大快人心》（*Funny Games*, 1997）

《千鈞一髮》（*Gattaca*, 1997）

《將軍號》（*The General*, 1927）

《魔鬼剋星》（*Ghostbusters*, 1984）

《吉爾達》（*Gilda*, 1946）

《教父》（*The Godfather*, 1972）

《哥吉拉》（*Godzilla*, 1954）

《控制》（*Gone Girl*, 2014）

《亂世佳人》（*Gone with the Wind*, 1939）

《黃金三鏢客》（*The Good, the Bad and the Ugly*, 1966）

《牛頭》（*Gozu*, 2003）

《畢業生》（*The Graduate*, 1967）

《地心引力》（*Gravity*, 2013）

《大獨裁者》（*The Great Dictator*, 1940）

《火車大劫案》（*The Great Train Robbery*, 1903）

《越南大戰》（*The Green Berets*, 1968）

《小精靈》（*Gremlins*, 1984）

《今天暫時停止》（*Groundhog Day*, 1993）

《月光光心慌慌》（*Halloween*, 1978）

《少女殺手的奇幻旅程》（*Hanna*, 2011）

《快樂的結局》（*Happy End*, 1967）

《鬼怪屋》（*Hausu*, 1977）

《雲端情人》（*Her*, 2014）

《英雄》（*Hero*, 2002）

《失戀排行榜》（*High Fidelity*, 2000）

《日正當中》（*High Noon*, 1952）

《廣島之戀》（*Hiroshima Mon Amour*, 1959）

《飢餓遊戲》（*The Hunger Games*, 2012）

《我是傳奇》（*I Am Legend*, 2007）

《切膚》（*In My Skin*, 2002）

《尋找午夜之吻》（*In Search of a Midnight Kiss*, 2007）

《花樣年華》（*In the Mood for Love*, 2000）

《全面啟動》（*Inception*, 2010）

《法櫃奇兵》（*Indiana Jones and the Raiders of the Lost Ark*, 1981）

《魔宮傳奇》（*Indiana Jones and the Temple of Doom*, 1984）

《星際效應》（*Interstellar*, 2014）

《偏見的故事》（*Intolerance*, 1916）

《變形邪魔》（*Invasion of the Body Snatchers*, 1978）

《幽浮人入侵》（*Invasion of the Saucer Men*, 1957）

《鋼鐵人 3》（*Iron Man 3*, 2013）

《不可逆轉》（*Irréversible*, 2002）

《海底怪客》（*It Came from Beneath the Sea*, 1955）

《爵士歌手》（*The Jazz Singer*, 1927）

《森林王子》（*The Jungle Book*, 1967）

《侏羅紀公園》（*Jurassic Park*, 1993）

《追殺比爾》（*Kill Bill*, 2003 / 2004）

《金剛》（*King Kong*, 1933）

《極樂大餐》（*La Grande Bouffe*, 1973）

《堤》（*La jetée*, 1962）

《魔王迷宮》（*Labyrinth*, 1986）

《小姐與流氓》（*Lady and the Tramp*, 1955）

《未來終結者》（*The Lawnmower Man*, 1992）

《致命武器》（*Lethal Weapon*, 1987）

《小美人魚》（*The Little Mermaid*, 1989）

《魔戒》（*The Lord of Rings*, 1978）

《魔戒二部曲：雙城奇謀》（*The Lord of the Rings: The Two Towers*, 2002）

《機械師》（*Machinist*, 2004）

《心靈角落》（*Magnolia*, 1999）

《梟巢喋血戰》（*The Maltese Falcon*, 1941）

《持攝影機的人》（*Man with A Movie Camera*, 1929）

《曼哈頓》（*Manhattan*, 1979）

《神祕的大師》（*The Master Mystery*, 1920）

《駭客任務》（*The Matrix*, 1999）

《記憶拼圖》（*Memento*, 2000）

《MIB 星際戰警》（*Men In Black*, 1997）

《大都會》（*Metropolis*, 1927）

《午夜牛郎》（*Midnight Cowboy*, 1969）

《鏡子》（*The Mirror*, 1975）

《不可能的任務：鬼影行動》（*Mission: Impossible - Ghost Protocol*, 2011）

《摩登時代》（*Modern Times*, 1936）

《挑戰世界的怪獸》（*The Monster That Challenged the World*, 1957）

《異獸禁區》（*Monsters*, 2010）

《月球》（*Moon*, 2009）

《摩洛哥》（*Morocco*, 1930）

《俠骨柔情》（*My Darling Clementine*, 1946）

《北方的南努克》（*Nanook of the North*, 1922）

《納許維爾》（*Nashville*, 1975）

《航海家》（*The Navigator*, 1924）

《別讓我走》（*Never Let Me Go*, 2010）

《一九八四》（*Nineteen Eighty-four*, 1956）

《諾亞方舟》（*Noah*, 2014）

《奈萊塢巴比倫》（*Nollywood Babylon*, 2008）

《吸血鬼》（*Nosferatu*, 1922）

《原罪犯》（*Oldboy*, 2003）

《岸上風雲》（*On the Waterfront*, 1954）

《曾經。愛是唯一》（*Once*, 2006）

《墨水瓶人》（*Out of the Inkwell*, 1918）

《不法之徒》（*The Outlaw*, 1943）

《羊男的迷宮》（*Pan's Labyrinth*, 2006）

《靈動：鬼影實錄》（*Paranormal Activity*, 2007）

《聖女貞德受難記》（*The Passion of Joan of Arc*, 1928）

《偷窺狂》（*Peeping Tom*, 1960）

《變態者意識型態指南》（*The Pervert's Guide to Ideology*, 2012）

《粉紅火鶴》（*Pink Flamingos*, 1972）

《前進高棉》（*Platoon*, 1986）

《鬼哭神號》（*Poltergeist*, 1982）

《奇味吵翻天》（*Polyester*, 1981）

《幽靈電台》（*Pontypool*, 2008）

《麻雀變鳳凰》（*Pretty Woman*, 1990）

《迴轉時光機》（*Primer*, 2004）

《驚魂記》（*Psycho*, 1960）

《黑色追緝令》（*Pulp Fiction*, 1994）

《狂犬病》（*Rabid*, 1977）

《第一滴血續集》（*Rambo: First Blood Part II*, 1985）

《羅生門》（*Rashomon*, 1950）

《後窗》（*Rear Window*, 1954）

《霸道橫行》（*Reservoir Dogs*, 1992）

《斯芬克斯之謎》（*Riddles of the Sphinx*, 1977）

《七夜怪談》（*Ringu*, 1998）

《溜冰場》（*The Rink*, 1916）

《猩球崛起》（*Rise of the Planet of the Apes*, 2011）

《機器戰警》（*Robocop*, 1987）

《機械怪獸》（*Robot Monster*, 1953）

《奪魂索》（*Rope*, 1948）

《蘿拉快跑》（*Run Lola Run*, 1998）

《創世紀》（*Russian Ark*, 2002）

《地獄天堂》（*Safe in Hell*, 1931）

《安全至下》（*Safety Last!*, 1923）

《搶救雷恩大兵》（*Saving Private Ryan*, 1998）

《疤面人》（*Scarface*, 1932）

《搜索者》（*The Searchers*, 1956）

《火線追緝令》（*Seven*, 1995）

《七年之癢》（*The Seven Year Itch*, 1955）

《福爾摩斯二世》（*Sherlock, Jr.*, 1924）

《鬼店》（*The Shining*, 1980）

《銀色、性、男女》（*Short Cuts*, 1993）

《沉默的羔羊》（*The Silence of the Lambs*, 1991）

《萬花嬉春》（*Singin' in the Rain*, 1952）

《007：空降危機》（*Skyfall*, 2012）

《睡美人》（*Sleeping Beauty*, 1959）

《白雪公主》（*Snow White and the Seven Dwarfs*, 1937）

《靈異出竅》（*Society*, 1989）

《真善美》（*The Sound of Music*, 1965）

《啟動原始碼》（*Source Code*, 2011）

《捍衛戰警》（*Speed*, 1994）

《人工進化》（*Splice*, 2009）

《春去春又來》（*Spring, Summer, Fall, Winter... and Spring*, 2003）

《關山飛渡》（*Stagecoach*, 1939）

《星際大戰首部曲 1.1：幻影剪接》（*Star Wars: Episode I.I–The Phantom Edit*, 2000）

《星際大戰》前傳三部曲（*Star Wars Prequel Trilogy*, 1999-2005）

《星際大戰》三部曲（*Star Wars Trilogy*, 1977-1983）

《船長二世》（*Steamboat Bill Jr.*, 1928）

《汽船威利號》（*Steamboat Willie*, 1928）

《火車怪客》（*Strangers on a Train*, 1951）

《罷工》（*Strike*, 1925）

《麥胖報告》（*Super Size Me*, 2004）

《紐約浮世繪》（*Synecdoche New York*, 2008）

《諜對諜》（*Syriana*, 2005）

《甜蜜的強暴我》（*Tape*, 2001）

《生命的詛咒》（*Tarnation*, 2003）

《櫻桃的滋味》（*Taste of Cherry*, 1997）

《計程車司機》（*Taxi Driver*, 1976）

《人體雕像》（*Taxidermia*, 2006）

《十段生命的律動》（*Ten*, 2002）

《魔鬼終結者》（*The Terminator*, 1984）

《魔鬼終結者 2》（*Terminator 2: Judgment Day*,

1991）

《馬布斯博士的遺囑》（*The Testament of Dr. Mabuse*, 1933）

《鐵男：金屬獸》（*Tetsuo: The Iron Man*, 1989）

《德州電鋸殺人狂》（*The Texas Chain Saw Massacre*, 1974）

《原子塵怪物》（*Them!*, 1954）

《X 光人》（*They Live*, 1988）

《紅色警戒》（*The Thin Red Line*, 1998）

《突變第三型》（*The Thing*, 1982）

《魔星下凡》（*The Thing from Another World*, 1951）

《未來世界》（*Things to Come*, 1936）

《驚爆 13 天》（*Thirteen Days*, 2000）

《飛碟征空》（*This Island Earth*, 1955）

《霹靂彈》（*Thunderball*, 1965）

《時空大挪移》（*The Time Machine*, 1960）

《真相四面體》（*Timecode*, 2000）

《時間殺人》（*Timecrimes*, 2007）

《鐵達尼號》（*Titanic*, 1997）

《捍衛戰士》（*Top Gun*, 1986）

《歷劫佳人》（*Touch of Evil*, 1958）

《天人交戰》（*Traffic*, 2000）

《全面進化》（*Transcendence*, 2014）

《變形金剛》（*Transformers*, 2007）

《變形金剛 4：絕跡重生》（*Transformers: Age of Extinction*, 2014）

《永生樹》（*The Tree of Life*, 2011）

《意志的勝利》（*Triumph of the Will*, 1935）

《電子世界爭霸戰》（*Tron*, 1982）

《此恨綿綿無絕期》（*Trouble Every Day*, 2001）

《魔鬼大帝：真實謊言》（*True Lies*, 1994）

《楚門的世界》（*The Truman Show*, 1998）

《未來總動員》（*Twelve Monkeys*, 1995）

《波米叔叔的前世今生》（*Uncle Boonmee Who Can Recall His Past Lives*, 2010）

《刺激驚爆點》（*The Usual Suspects*, 1995）

《受害者》（*Victim*, 1961）

《錄影帶謀殺案》（*Videodrome*, 1983）

《瓦力》（*WALL-E*, 2008）

《與巴席爾跳華爾滋》（*Waltz with Bashir*, 2008）

《反斗智多星》（*Wayne's World*, 1992）

《西城故事》（*West Side Story*, 1961）

《白氣球》（*The White Balloon*, 1995）

《我們為何而戰》（*Why We Fight*, 1942-1945）

《柳樹之歌》（*Willow and Wind*, 2000）

《鐵翼雄風》（*Wings*, 1927）

《綠野仙蹤》（*The Wizard of OZ*, 1939）

《工廠下班》（*Workers Leaving the Lumière Factory*, 1895）

《力挽狂瀾》（*The Wrestler*, 2008）

《雷霆谷》（*You Only Live Twice*, 1967）

《00:30 凌晨密令》（*Zero Dark Thirty*, 2012）

參考書目

THE EYE

The A to Z of Horror Cinema by Peter Hutchings (Scarecrow Press, Plymouth, 2008).

Avant-Garde Film: Motion Studies by Scott McDonald (Cambridge University Press, New York, 1993).

Breaking the Fourth Wall – Direct Address in the Cinema by Tom Brown (Edinburgh University Press, Edinburgh, 2012).

'Can the Camera See? Mimesis in Man with a Movie Camera' by Malcolm Turvey in *October* (MIT Press, Vol 89, Summer 1999).

'The Cinema of Attractions: Early Film, Its Spectator, and the Avant-Garde' by Tom Gunning in *Theatre and Film: A Comparative Anthology* edited by Robert Knopf (Yale University Press, New York, 2005).

Documentary: A History of the Non-Fiction Film by Erik Barnouw (Oxford University Press, Oxford, 2nd Revised Edition, 1993).

Eye of the Century: Cinema, Experience, Modernity by Francesco Casetti (Columbia University Press, New York, 2008).

The Films in My Life by François Truffaut (Da Capo Press, New York, 1994).

'Ideological Effects of the Basic Cinematographic Apparatus' by Jean-Louis Baudry, translated by Alan Williams, in *Film Quarterly* (Vol 28, No 2, 1974).

Kino-Eye: The Writings of Dziga Vertov by Dziga Vertov (University of California Press, Berkeley, 1984).

The Memory of the Modern by Matt K. Matsuda (Oxford University Press, Oxford, 1996).

Men, Women and Chainsaws – Gender in the Modern Horror Film by Carol J. Clover (British Film Institute, London, 1992).

On Photography by Susan Sontag (Penguin Books, London, 1979).

'The Oppositional Gaze: Black Female Spectators' by Bell Hooks, in *Film and Theory: An Anthology* edited by Robert Stam and Toby Miller (Blackwell Publishers, Oxford, 2000).

'Visual Pleasure and Narrative Cinema' by Laura Mulvey in *Visual and Other Pleasures* (Palgrave Macmillan, Hampshire, 2nd Edition, 2009).

'Zooming Out: The End of Offscreen Space' by Scott Bukatman in *The New American Cinema* edited by Jon Lewis (Duke University Press, Durham,1998).

THE BODY

'Able-Bodied Actors and Disability Drag: Why Disabled Roles are Only for Disabled Performers' by Scott Jordan Harris on RogerEbert.com (http://www.rogerebert.com/balder-and-dash/disabled-roles-disabled-performers).

Acting in the Cinema by James Naremore (University of California Press, Berkeley, 1988).

'Biotourism, Fantastic Voyage, and Sublime Inner Space' by Kim Swachuk in *Wild Science: Reading Feminism, Medicine, and the Media* edited by Janine Marchessault and Kim Sawchuk (Routledge, London, 2000).

'Black Swan/White Swan: On Female Objectification, Creatureliness, and Death Denial' by Jamie L. Goldenberg in *Death in Classic and Contemporary Film: Fade to Black* edited by Daniel Sullivan and Jeff Greenberg (Palgrave Macmillan, New York, 2013).

A Body of Vision: Representations of the Body in Recent Film and Poetry by R. Bruce Elder (Wilfred Laurier University Press, Ontario, 1997).

'The Cinema of Attractions: Early Film, Its Spectator, and the Avant-Garde' by Tom Gunning in *Theatre and Film: A Comparative Anthology* edited by Robert Knopf (Yale University Press, New York, 2005).

Different Bodies: Essays on Disability in Film and Television edited by Marja Evelyn Mogk (McFarland, Jefferson, 2013).

'Digitizing Deleuze: The Curious Case of the Digital Human Assemblage, or What Can A Digital Body Do?' by David H. Fleming in *Deleuze and Film* edited by David Martin-Jones and William Brown (Edinburgh University Press, Edinburgh, 2012).

High Contrast: Race and Gender in Contemporary Hollywood Film by Sharon Willis (Duke University Press, Durham and London, 1997).

'Horror and the Monstrous Feminine' by Barbara Creed in *The Dread of Difference* edited by Barry Keith Grant (University of Texas Press, Austin, 1996).

'The Inside-Out of Masculinity: David Cronenberg's Visceral Pleasures' by Linda Ruth Williams in *The Body's Perilous Pleasures:*

Dangerous Desires and Contemporary Culture edited by Michele Aaron (Edinburgh University Press, Edinburgh, 1999).

'Masculinity as Spectacle: Reflections on Men and Mainstream Cinema' by Steve Neale in *Screen* (BFI, London, Vol 24, No 6, 1983).

'The New Hollywood Racelessness: Only the Fast, Furious, (and Multicultural) Will Survive' by Mary Beltrán in *Cinema Journal* (Vol 44, No 2, Winter 2005).

'On Being John Malkovich and Not Being Yourself' by Christopher Falzon in *The Philosophy of Charlie Kaufman* edited by David LaRocca (University Press of Kentucky, Lexington, 2011).

Powers of Horror: An Essay on Abjection by Julia Kristeva, translated by Leon S. Roudiez (Columbia University Press, New York, 1982).

Sideshow USA: Freaks and the American Cultural Imagination by Rachel Adams (University of Chicago Press, Chicago, 2001).

'The Social Network: Faces Behind Facebook' by David Bordwell on DavidBordwell.net (http://www.davidbordwell.net/blog/2011/01/30/the-social-network-faces-behind-facebook/).

The Tactile Eye: Touch and the Cinematic Experience by Jennifer M. Barker (University of California Press, Berkeley, 2009).

Toms, Coons, Mulattoes, Mammies, and Bucks: An Interpretive History of Blacks in American Films by Donald Bogle (Continuum International Publishing, 4th Edition, New York, 2006).

Transgressive Bodies: Representations in Film and Popular Culture by Dr. Niall Richardson (Ashgate Publishing, Surrey, 2010).

'Visual Pleasure and Narrative Cinema' by Laura Mulvey in *Visual and Other Pleasures* (Palgrave Macmillan, Hampshire, 2nd Edition, 2009).

SETS AND ARCHITECTURE

America by Jean Baudrillard, translated by Chris Turner (Verso, London, 1989).

Architecture and Film edited by Mark Lamster (Princeton Architectural Press, New York, 2000).

Architecture for the Screen: A Critical Study of Set Design in Hollywood's Golden Age by Juan Antonio Ramírez (McFarland, Jefferson, 2004).

'Before and After Metropolis: Film and Architecture in Search of the Modern City' by Dietrich Neumann in *Film Architecture: Set Designs From Metropolis to Blade Runner* edited by Dietrich Neumann (Prestel Publishing, New York, 1999).

'The Bourne Infrastructure' by Matt Jones on MagicalNihilism.com (http://magicalnihilism.com/2008/12/12/the-bourne-infrastructure/).

Dark Places: The Haunted House in Film by Barry Curtis (Reaktion Books, London, 2008).

'Escape by Design' by Maggie Valentine in *Architecture and Film* edited by Mark Lamster (Princeton Architectural Press, New York, 2000).

Fritz Lang's Metropolis: Cinematic Visions of Technology and Fear edited by Michael Minden and Holger Bachmann (Camden House, New York, 2000).

High Contrast: Race and Gender in Contemporary Hollywood Film by Sharon Willis (Duke University Press, Durham and London, 1997).

Kubrick: Inside A Film Artist's Maze by Thomas Allen Nelson (Indiana University Press, Bloomington, 2000).

'Like Today Only More So: The Credible Dystopia of Blade Runner' by Michael Webb in *Film Architecture: Set Designs From Metropolis to Blade Runner* edited by Dietrich Neumann (Prestel Publishing, New York, 1999).

'Mazes, Mirrors, Deception and Denial: An In-Depth Analysis of Stanley Kubrick's The Shining' by Rob Ager on CollativeLearning.com (http://www.collativelearning.com/the%20shining%20-%20chap%204.html).

'Nakatomi Space' by Geoff Manaugh on BldgBlog.blogspot.com (http://bldgblog.blogspot.co.uk/2010/01/nakatomi-space.html).

Powell and Pressburger: A Cinema of Magic Spaces by Andrew Moor (I.B.Tauris, London, 2005).

'Previewing the Cinematic City' by David Clarke in *The Cinematic City* edited by David Clarke (Routledge, London, 1997).

'The Ultimate Trip: Special Effects and the Visual Culture of Modernity' by Scott Bukatman in *Matters of Gravity: Special Effects and Supermen in the 20th Century* by Scott Bukatman (Duke University Press, Durham NC, 2003).

Visions of the City: Utopianism, Power and Politics in Twentieth-Century Urbanism by David Pinder (Edinburgh University Press, Edinburgh, 2005).

Warped Space: Art, Architecture, and Anxiety in Modern Culture by Anthony Vidler (MIT Press, Cambridge MA, 2001).

TIME

'Chris Marker and the Cinema as Time Machine' by Paul Coates in *Science Fiction Studies* (Vol 14, No 3, November 1987).

Cinema II: The Time Image by Gilles Deleuze (Athlone Press, London, 1989).

'Contingency, Order, and the Modular Narrative: 21 Grams and Irreversible' by Allan Cameron in *The Velvet Light Trap* (University of Texas Press, Austin, No 58, Fall 2006).

Film: An International History of the Medium by Robert Sklar (Harry N. Abrams, New York, 1993).

A History of Russian Cinema by Birgit Beumers (Berg, Oxford, 2009).

'In Search of Lost Reality: Waltzing With Bashir' by Markos Hadjioannou in *Deleuze and Film* edited by David Martin-Jones and William Brown (Edinburgh University Press, Edinburgh, 2012).

Sculpting in Time: Reflections on Cinema by Andrei Tarkovsky (The Bodley Head, London, 1986).

'Time and Stasis in 'La Jetée'' by Bruce Kawin in *Film Quarterly* (Vol 36, No 1, 1982).

'Waltzing the Limit' by Erin Manning in *Deleuze and Fascism – Security: War: Aesthetics* edited by Brad Evans and Julian Reid (Routledge, Oxon, 2013).

VOICE AND LANGUAGE

The Celluloid Closet: Homosexuality in the Movies by Vito Russo (Harper and Row, New York, 1981).

Enjoy your Symptom!: Jacques Lacan in Hollywood and Out by Slavoj Žižek (Routledge, Oxon, 2013).

Exploring Media Culture: A Guide by Michael R. Real (Sage Publications, London, 1996).

Film Language: A Semiotics of the Cinema by Christian Metz (University of Chicago Press, Chicago, 1974).

Flaming Classics: Queering the Film Canon by Alexander Doty (Routledge, New York, 2000).

Image, Music, Text by Roland Barthes, translated by Stephen Heath (Fontana Press, London, 1977).

'Look at Me! A Phenomenology of Heath Ledger in The Dark Knight' by Jörg Sternagel in *Theorizing Film Acting* edited by Aaron Taylor (Routledge, Oxon, 2012).

Sculpting in Time: Reflections on Cinema by Andrei Tarkovsky (The Bodley Head, London, 1986).

The Selfish Gene by Richard Dawkins (Oxford University Press, Oxford, 1976).

Simulacra and Simulation by Jean Baudrillard (University of Michigan Press, Michigan, 1994).

'Ulterior Structuralist Motives – With Zombies' by Michael Atkinson on IFC.com (http://www.ifc.com/fix/2010/01/zombie).

'Uncanny Aurality in Pontypool' by Steen Christiansen in *Cinephile: The University of British Columbia's Film Journal* (Vol 6, No 2, Fall 2010).

A Voice and Nothing More by Mladen Dolar (MIT Press, Cambridge MA, 2006).

The Voice in Cinema by Michel Chion (Columbia University Press, New York, 1999).

POWER AND IDEOLOGY

Backlash: The Undeclared War Against Women by Susan Faludi (Random House, London, 1993).

Better Left Unsaid: Victorian Novels, Hays Code Films, and the Benefits of Censorship by Nora Gilbert (Stanford University Press, Stanford, 2013).

Cinemas of the World: Film and Society from 1895 to the Present by James Chapman (Reaktion Books, London, 2003).

'Electronic Child Abuse? Rethinking the Media's Effects on Children' by David Buckingham in *Ill Effects – The Media/Violence Debate* edited by Martin Barker and Julian Petley (Routledge, London, 2nd Edition, 2001).

The Gospel According to Disney: Faith, Trust, and Pixie Dust by Mark I. Pinsky (Westminster John Knox Press, Louisville, 2004).

Hollywood V. Hard Core: How the Struggle Over Censorship Created the Modern Film Industry by Jon Lewis (New York University Press, New York, 2002).

'I Was A Teenage Horror Fan. Or, How I Learned to Stop Worrying and Love Linda Blair' by Mark Kermode in *Ill Effects – The*

Media/Violence Debate edited by Martin Barker and Julian Petley (Routledge, London, 2nd Edition, 2001).

'Media Violence Effects and Violent Crime' by Christopher J. Ferguson in *Violent Crime: Clinical and Social Implications* edited by Christopher J. Ferguson (Sage Publications, London, 2010).

The New Iranian Cinema: Politics, Representation and Identity edited by Richard Tapper (I.B.Tauris, London, 2002).

Operation Hollywood: How the Pentagon Shapes and Censors the Movies by David L. Robb (Prometheus Books, New York, 2004).

Projecting Paranoia: Conspiratorial Visions in American Film by Ray Pratt (University Press of Kansas, 2001).

Projections of War: Hollywood, American Culture, and World War II by Thomas Doherty (Columbia University Press, New York, 1993).

Reel Bad Arabs: How Hollywood Vilifies a People by Jack Shaheen (Olive Branch Press, Northampton MA, 2009).

Reel Power: Hollywood Cinema and American Supremacy by Matthew Alford (Pluto Press, New York, 2010).

'Reservoirs of Dogma: An Archaeology of Popular Anxieties' by Graham Murdock in *Ill Effects – The Media/Violence Debate* edited by Martin Barker and Julian Petley (Routledge, London, 2nd Edition, 2001).

Sinascape: Contemporary Chinese Cinema by Gary G. Xu (Rowman & Littlefield, Plymouth, 2007).

The Six-Gun Mystique Sequel by John G. Cawelti (Bowling Green State University Popular Press, 1999).

'Split Skins: Female Agency and Bodily Mutilation in The Little Mermaid' by Susan White in *Film Theory Goes to the Movies* edited by Jim Collins, Hilary Radner and Ava Preacher Collins (Routledge, New York, 1993).

'The Testament of Dr. Goebbels' by Eric Rentschler in *Film and Nationalism* edited by Alan Williams (Rutgers University Press, New Jersey, 2002).

'Two Ways to Yuma: Locke, Liberalism, and Western Masculinity in 3:10 to Yuma' by Stephen J. Mexal in *The Philosophy of the Western* edited by Jennifer L. McMahon and B. Steve Csaki (University Press of Kentucky, Lexington, 2010).

'Ups and Downs of the Latest Schwarzenegger Film: Hasta la Vista, Fairness – Media's Line on Arabs' by Salam Al-Marayati and Don Bustany in the *Los Angeles Times* (8 August 1994) (http://articles.latimes.com/1994-08-08/entertainment/ca-24971_1_hasta-la-vista).

'Us and Them' by Julian Petley in *Ill Effects – The Media/Violence Debate* edited by Martin Barker and Julian Petley (Routledge, London, 2nd Edition, 2001).

TECHNOLOGY AND TECHNOPHOBIA

1001 Movies You Must See Before You Die edited by Stephen Jay Schneider (Quintessence, London, 2010).

British Science Fiction Cinema edited by I.Q. Hunter (Routledge, London, 1999).

'A Cyborg Manifesto' by Donna Haraway in *The Cybercultures Reader* edited by David Bell and Barbara M. Kennedy (Routledge, London, 2000).

'From Nollywood to Nollyworld: Processes of Transnationalization in the Nigerian Video Film Industry' by Alessandro Jedlowski in *Global Nollywood: The Transnational Dimensions of an African Video Film Industry* edited by Matthias Krings and Onookome Okome (Indiana University Press, Bloomington, 2013).

'Genetic Themes in Fiction Films' by Michael Clark on Genome.Wellcome.ac.uk (http://genome.wellcome.ac.uk/doc_WTD023539.html).

Machine Age Comedy by Michael North (Oxford University Press, Oxford, 2009).

Mad, Bad and Dangerous? The Scientist and the Cinema by Christopher Frayling (Reaktion Books, London, 2005).

'Nollywood and its Critics' by Onookome Okome in Viewing African Cinema in *The Twenty-First Century: Art Films and the Nollywood Video Revolution* edited by Mahir Saul and Ralph A. Austen (Ohio University Press, Athens OH, 2010).

'Race, Space and Class: The Politics of Cityscapes in Science Fiction Films' by David Desser in *Alien Zone II: The Spaces of Science-Fiction Cinema* edited by Annette Kuhn (Verso, London, 1999).

Technophobia! Science Fiction Visions of Posthuman Technology by Daniel Dinello (University of Texas Press, Austin, 2005).

'Tetsuo: The Iron Man / Tetsuo II: Body Hammer' by Andrew Grossman in *The Cinema of Japan and Korea* edited by Justin Bowyer (Wallflower Press, London, 2004).

What Is Cinema? Vol. 1 by André Bazin (University of California Press, Berkeley, 2004).

致謝

萬分感謝瑪麗（Mary），感謝她這一路以來的愛與支持──這份感激無以言表。

也將我的愛與感激獻給我的父母──瑪格麗特（Margaret）和彼得（Peter），沒有他們，這本書就不可能出版；感謝蘿絲（Ross）和凱薩琳（Kathleen）的幫助，當然還有自始至終都容忍我的其他朋友和家人，特別是我的孩子尼夫（Nive）與凱特琳（Caitlin）。

感謝幫助我出版這本書的所有人：感謝瑪爾歌薩塔‧布加吉（Malgorzata Bugaj）博士、帕斯奎爾‧伊安諾內（Pasquale Iannone）博士和菲力浦‧德瑞克（Philip Drake）博士的學術見解與建議；感謝艾瑪‧海麗（Emma Hayley）和丹‧洛克伍德（Dan Lockwood）的編輯手藝；感謝卡翠‧凡哈塔洛（Katri Vanhatalo）和馬克‧大衛‧雅各（Mark David Jacobs）百科全書般的電影知識；感謝彼得‧莫頓（Peter Morton）的幫助與友誼；感謝桑德拉‧阿蘭（Sandra Alland）的專業建議；感謝丹‧貝里（Dan Berry）、小幡文男（Fumio Obata）、麥可‧利德（Michael Leader）和湯姆‧漢伯史東（Tom Humberstone）長期的幫助與鼓勵。

也要特別感謝我在愛丁堡同樣愛好漫畫的朋友艾美‧洛克伍德（Aimee Lockwood）、史蒂芬‧古道爾（Stephen Goodall）、威爾‧莫里斯（Will Morris）和蘇珊娜‧多明尼亞克（Zuzanna Dominiak），他們給我巨大的精神支援，通過指出我的錯誤，使我的作品更加完美。

《看懂好電影的快樂指南》 還會再次啟程……

看懂好電影的快樂指南【暢銷漫畫圖解版】：

我們都需要的電影懶人包，讀了小史、認識經典、分析類型、更懂了理論

作　　者	愛德華・羅斯 Edward Ross
譯　　者	灰土豆

封面設計	蔡佳豪
內頁構成	詹淑娟
選書編輯	柯欣妤
執行編輯	劉鈞倫
行銷企劃	王綬晨、邱紹溢、蔡佳妘
總編輯	葛雅茜
發行人	蘇拾平

出版	原點出版 Uni-Books
	Facebook: Uni-Books 原點出版
	Email: uni-books@andbooks.com.tw
	10544 台北市松山區復興北路333號11樓之4
	電話：（02）2718-2001　傳真：（02）2718-1258
發行	大雁文化事業股份有限公司
	10544 台北市松山區復興北路333號11樓之4
	24小時傳真服務（02）2718-1258
	讀者服務信箱 Email: andbooks@andbooks.com.tw
	劃撥帳號：19983379
	戶名：大雁文化事業股份有限公司

初版一刷	2020年 4 月
二版一刷	2023年 3 月

定價	450 元

ISBN 978-626-7084-84-7
ISBN 978-626-7084-77-9（EPUB）

國家圖書館出版品預行編目(CIP)資料

看懂好電影的快樂指南 / 愛德華・羅斯(Edward Ross)
作；灰土豆譯. -- 二版. -- 臺北市：原點出版：大雁文化
發行, 2023.03
224 面；17×23 公分
譯自：Filmish : a graphic journey through film
ISBN 978-626-7084-84-7(平裝)

1.電影史 2.影評

987.09　　　　　　　　　　　　　112001103

Copyright © 2015, SelfMadeHero
--
Filmish: A Graphic Journey Through Film
First published in 2015 by SelfMadeHero
139 Pancras Road
London NW1 1UN
www.selfmadehero.com
Written & Illustrated by: Edward Ross

本書譯稿由銀杏樹下（北京）圖書有限責任公司授權使用。